圖解 足球全攻略

杜文達 劉紅偉 王萌 編著

目錄

1

走 進

足 球 的 世 界

足球是當今世界上最具神奇魔力的體育運動,是世界上公認的第一大運動。據不完全統計,現在世界上經常參加比賽的球隊約 80 萬支,登記註冊的運動員約 4000 萬人,其中職業運動員約 10 萬人,全球有狂熱足球迷達 8 億人。世界盃期間觀看人數達 20 億人次,全球從事足球產業的人數達 1 億人。其影響巨大。

01
古代足球的
起源

02
現代足球

03
未來足球的
展望與追求

古代足球的起源

◄ 起源於中國最早的足球運動 ►

2004 年初，國際足協確認足球起源於中國。「蹴鞠」是有史料記載的最早足球活動。蹴鞠運動興於齊國，與齊國繁榮的經濟、濃郁的思想文化、發達的科學技術、尚武的社會風氣等很有關係。在大約 2300 年前，齊國都城臨淄已經非常流行蹴鞠運動。當時蹴鞠已經成為國家軍隊訓練士兵的重要體能和技巧訓練項目。

◄ 外國古代足球運動 ►

西方足球運動的歷史也是悠長久遠。早在古希臘就有一種類似今天的手球遊戲。以後，羅馬人在此基礎上又有所發展。公元 1066 年，威廉發動戰爭侵入英國，並將足球遊戲傳入了英國。當時主要用牲畜的膀胱充氣做成球。1348 年愛德華三世公佈一條法令，規定凡在倫敦城居住的男性，禮拜天及假日不得踢足球。1369 年 6 月 12 日再次頒佈一道禁令，對足球加以取締。三個世紀後，英王詹姆士一世頒佈了「體育運動聲明」，允許在群眾中開展足球運動。隨著足球運動的日益普及，該項運動開始傳入宮廷和學府，一些達官貴人和大學生也喜愛上了這項運動。到了伊麗莎白女王的後期，足球比賽已能登堂入室。

現代足球

現代足球運動的誕生

從 17 世紀中後期開始,足球運動逐步從歐美傳入世界各國。尤其是在一些文化發達的國家更為盛行。越來越多的人走向球場,投身到這一熱血的運動中。在這種情況下,英國人率先為足球運動的發展作出了重要貢獻。1863 年 10 月 26 日,英國人在倫敦皇后大街弗里馬森旅館成立了世界第一個足球總會——英格蘭足球總會。英格蘭足球總會的誕生,標誌著足球運動的發展進入了一個嶄新的階段,這一天也是現代足球的誕生日。

國際足球協會

國際足球協會,簡稱國際足協,於 1904 年 5 月 21 日在法國巴黎成立。協會現有會員 209 個,是國際單項運動總會聯合會成員。

足球比賽

Point 1 世界盃

世界盃(FIFA World Cup)即國際足協世界盃,是世界上最高榮譽、最高規格、最高含金量、最高知名度的足球比賽。與奧運會並稱為全球體育兩大最頂級賽事,甚至是轉播覆蓋率超過奧運會的全球最大體育盛事。
世界盃是全球各個國家在足球領域最夢寐以求的神聖榮耀,它亦代表了每個足球運動員的終極夢想。世界盃每四年舉辦一次,任何國際足協會員國(地區)都可以派出代表隊報名參加這項賽事。

Point 2 奧運會球賽

奧運會足球賽由每個國家的國奧隊參與。最初只限業餘球員參加,到 20 世紀 20 年代,職業足球迅速發展,為順應這一形勢,1930 年國際足協創辦了由職業運動員參加的世界盃賽。從此奧運會足球比賽開始走下坡路。為了尋求出路,國際奧委會決定向職業球員敞開大門,歡迎職業球員參加奧運會足球賽。但國際足協提出將奧運會足球賽球員的年齡限制在 23 歲以下,否則足球可以不列為奧運會比賽項目。1989 年 9 月,國際奧委會作出讓步,決定從第二十五屆奧運會起,將參賽球員的年齡限制在 23 歲以下。這樣也使國際足協四大年齡組(17 歲以下、21 歲以下、23 歲以下和成人組)各自的比賽計劃得以實現,現在每個隊允許有 3 名超齡球員。

◀ 足球的流派 ▶

現代足球發展至今，形成了眾多地域流派。目前，分為三個流派，即歐洲派、南美派和歐洲拉丁派。流派是一個集合概念，是若干國家某種打法風格的反映。流派形成的過程主要受傳統文化、地理環境、社會觀念、身體條件和主觀追求等方面因素的影響。所有這些因素，是流派正確形成和發展的必要條件，這三種流派在技、戰術、身體、心理方面各有優勢。

Point 1 歐洲派

英國、德國都屬這一流派。在技術上，講求時機與實效。他們的運、控球動作簡捷，多採用一次性出球並以中長傳配合見多，運射頻繁有力，頭球爭奪能力強，搶截兇狠；戰術上，打法較為簡練，整體意識強，氣勢逼人，充分運用中長傳球快速通過中場，直接威脅球門並不失時機地爭搶射門；前場進攻多以遠射、頭球、外圍傳中和包抄衝門為主。防守上多採用區域盯人與人盯人混合運用，逼搶勇猛兇狠；身體上，最典型的特點是有不間歇奔跑的體力，其次是具有強健高大的體格、爆發力量和速度；心理上，充滿自信心，情緒高昂，勇於冒險，作風潑辣，意識頑強，尤能適應快速、兇猛打法的競爭環境。

Point 2 南美派

巴西、阿根廷一直是南美的典型代表，其主要特點是：技術上，腳下功底深，動作細膩，靈活嫻熟，並有良好的控球能力。善於在激烈的拼搶中以巧妙的擺脫和個人的運球突破對方，創造局部人數優勢，造成以多打少。搶阻注重於穩妥，特別講究出擊時機和效果。戰術上，整體進攻組織嚴密，以短傳推進為主的配合方式快速通過中場，節奏感、特別是即興應變力強。講求突然性，表現在對方陣地防守中，善於搶點，以突然性進攻滲透防守，以不失時機地突然遠射、冷射威脅球門。防守上追求集體作戰，注重同伴間的保護與補位。

Point 3 歐洲拉丁派

歐洲和南美派兩大流派的風格特點，各有其令人著迷之處。就近些年來足球發展的狀況看，兩大流派在各取對方之長，以豐富自身的風格特色。在這種追逐中，歐洲拉丁派便應運而生了。所謂歐洲拉丁派是指歐洲與南美流派高度融合的一種派別。在這一流派中，目前普遍認為法國、意大利、西班牙結合得較好，可謂是典型代表。

這一流派的最顯著特點是：技術上融南美的嫻熟、精巧、細膩與多變為一體；而在戰術配合上，則更推崇歐洲的快速、簡練和實效。

未來足球的展望與追求

全球化是近年來流行的一個概念，對政治、經濟和文化領域的影響深遠，特別是經濟的全球化帶動了其他各領域全球化的發展。經濟全球化是一個歷史過程：一方面在世界範圍內各國、各地區的經濟相互交織、相互影響、相互融合成統一整體，即形成「全球統一市場」；另一方面在世界範圍內建立了規範經濟行為的全球規則，並以此為基礎建立了經濟運行的全球機制。足球運動的產業化就是一個很好的範例，從第一支職業足球會成立至今，足球運動已經成為一個數十億美元的產業，足球與經濟的聯繫也越來越緊密。經濟全球化的不斷發展，勢必會更深入地影響到足球運動的未來，如何使足球的發展進入經濟一體化的軌道，是一個值得研究的課題。

全攻全守是主導

現在足球要求球員技術動作全面化，攻防職能一體化。單一的鋒衛職責機械分工已逐漸消失，各隊都朝著攻守平衡和技能、體能和心理智能全面發展的方向努力。片面強調技術或體能的時代已經結束。

戰術是獲勝的關鍵

陣型是比賽的形體，而戰術則是比賽的靈魂。合理有效的戰術是技術、意識、身體素質等要素的綜合體現，是現代足球比賽獲勝的首要因素。一隻球隊要訓練並熟練掌握多種攻防戰術，同時還要具備在比賽中根據不同情況快速改變戰術的能力，這樣才能在整體攻防中高度機動調配攻防力量，充分發揮個人和全隊特點，克敵制勝。

進攻是足球的生命

進攻是打破攻守平衡的主要方面，也是進行戰術變化的重要因素，只有進攻才能取勝。單憑擾亂對手的零散反擊戰術已經在高水平比賽中失去了優勢，在得球後快速、有針對性、大膽推進的進攻已佔據主導地位。從外圍深入防守腹地，進攻球員帶球突破最後的防線，在防守的結合部尋找機會是當前進攻的有效方法。定位球進攻戰術在比賽中起著越來越重要的作用。

≪ 迅速是足球的核心 ≫

在激烈對抗的比賽中，空間和時間越來越受
到限制，這就要求球員的一切活動都要在快
速中完成。個人動作要做到判斷、應對快，
完成動作快，職能轉換快；戰術配合要做到
步步推進快，層層設防快，攻防轉換快，完
成戰術環節配合快。快速是衡量一個球隊競
技水平的重要標誌。

≪ 整體的配合必不可少 ≫

整體是攻守力量的體現。突出中路進攻，加
強邊路突破是整體進攻戰術的主要目標。個
人即興發揮與局部戰術協調配合，二三線後
排球員插上進攻和多點的縱深進攻使進攻
更加隱蔽，更具威脅；中路 4 人聯防仍是
防守的主導，在提高個人防守能力的基礎上
增加防守層次，縮小進攻的寬度和深度，壓
迫空擋，整體「輪轉」防守和積極的壓迫式
防守已普遍採用。球星在比賽中的作用往往
是他人所無法替代的，出類拔萃的球星與訓
練有素的整體完美結合，球隊才能獲得最大
的成功。

2

足球基礎知識

在這一章中我們將具體瞭解一下關於足球的場地、比賽規則和
運動裝備。儲備了這些知識讓我們在賽場上更具優勢。

01
場地與器材

02
競賽的規則

03
裁判法

場地與器材

◀ 足球比賽場地 ▶

足球場是一個神奇的地方，它是為了足球而誕生。到今天，它已經成為了一支球隊的一種傳統，一種象徵。在足球發展的歷史上，眾多的球場都見證了無數關於足球的光榮與夢想，痛苦和悲傷。素不相識的球迷因為一個黑白相間的足球，而聚集在這裡共同經歷著悲歡離合。

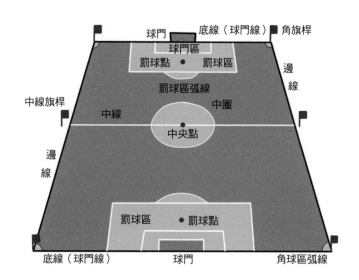

技術要點

值得注意的是，現在很多人都不知道，足球場地並不是純平面的，而必須是龜背形的，也就是說球場的中間高，四個邊較低，這樣做是為了便於下雨的時候排水通暢。只是由於球場面積太大，並且上面種有草坪，所以我們看不出來。

足球的比賽場地必須是長方形，邊線的長度必須長於底線的長度。

長度：最短 90 米（100 碼）最長 120 米（130 碼）

寬度：最短 45 米（50 碼）最長 90 米（100 碼）

足球國際比賽場地標準如下：

長度：最短 100 米（110 碼）最長 110 米（120 碼）

寬度：最短 64 米（70 碼）最長 75 米（80 碼）

足球世界盃決賽階段場地標準如下：

長度 105 米（約 115 碼），寬度 68 米（約 74 碼）

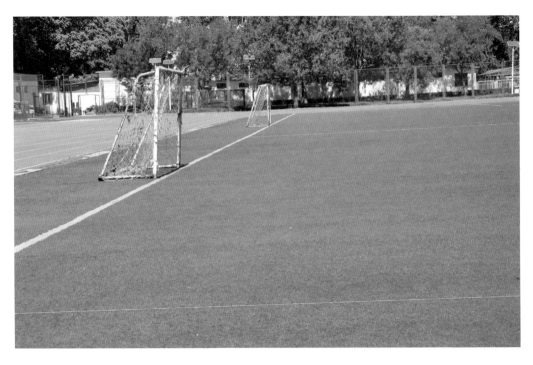

足球比賽場地是用線來標明的，這些線作為場內各個區域的邊界線應包含在各個區域之內。兩條較長的邊界線叫邊線，兩條較短的線叫底線（球門線）。所有線的寬度不超過 12 厘米（5英寸）。比賽場地被中線劃分為兩個半場，比賽中的兩個球隊分別歸屬兩個半場。在場地中線的中點處做一個中心標記，以距中心標記 9.15 米（10 碼）為半徑畫一個圓圈。

◀ 器材 ▶

Point 1 繞杆

繞杆是足球基礎運動中不可缺少的一部分。繞杆過程中運球節奏非常重要，基本上是一次觸球過杆，這樣可以保持良好節奏，效率就會很高。繞杆中的觸球技術，要求支撐腿微曲，擊球腳腳尖翹起，用腳內側（即腳弓）推擊球的右後中部（以右腳為例）；擊完球後，身體重心迅速跟上球，並且充分跑到球的左側（這樣有利於下一步的運球變向），換左腿做同樣的動作，左右腿來回交替進行。

Point 2 訓練牆

訓練牆的規格為高（165+15）厘米 X 寬 45 厘米。材質為 210D 牛津布或者 110GSM 網紗。訓練牆的結構為單層，可折疊，牢靠。它的重量約 1.57 公斤。它結構穩定，方便攜帶，佔用空間小；防水，防潮效果不錯，性價比高。

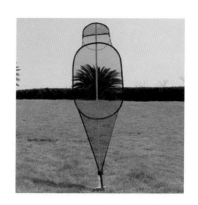

技術要點

足球練習中一定要熟悉球性，先要學會帶球散步，讓球能跟著你走，再帶球慢跑，能把球帶上，但不能離開腳的控制。接下來再進行繞杆練習，杆距離 5～6 米，熟悉一段時間後杆距離減為 2～3 米。注意：繞杆變向之前的推球不能太大，用外腳背推球變向，向左用左腳、向右用右腳。帶球頻率要快，推球不能太用力，否則會失控。練習的時間與成績成正比。

Point 3　草地

足球場多為草地材質，草皮的種類一般是是 75% 的細葉草配 25% 的大葉草。世界盃球場的草皮是一種「人工合成」草皮，即按專家配方人為地將不同的自然草皮合成在一起，其中大約 70% 是圓錐花序狀的草，大約有 30% 是牧草。球場所需的草皮一部分在德國當地的達姆施塔特市培育，另一部分則在荷蘭的海蒂森市栽培。

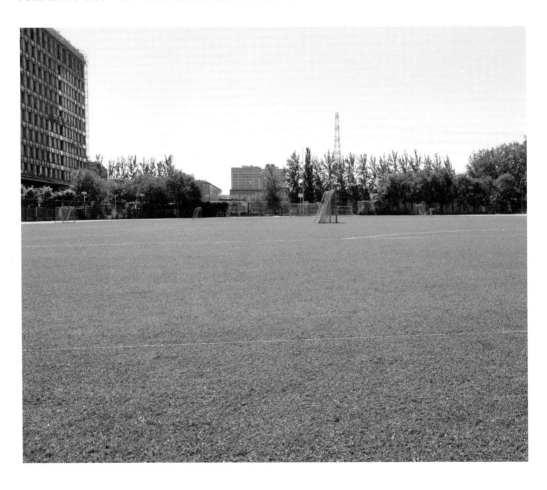

Point 4 ▶ 球門

球門必須放置在每條底線的中央。它們由兩根距角旗杆等距離的垂直的柱子和連接其頂部的水平橫樑組成。兩根柱子之間的距離是 7.32 米（8 碼），從橫樑的下沿至地面的距離是 2.44 米（8 英尺）。兩根球門柱和橫樑具有不超過 12 厘米（5 英寸）的相同的寬度和厚度。底線與球門柱和橫樑的寬度是相同的。球門網可以繫在球門及球門後面的地上，並要適當撐起以不影響守門員。球門柱和橫樑必須是白色的。從距每個球門柱內側 5.5 米（6 碼）處，畫兩條垂直於底線的線。這些線伸向足球比賽場地內 5.5 米（6 碼），與一條平行於底線的線相連接。由這些線和底線組成的區域範圍是球門區。

Point 5 球網

這裡所說的球網是指足球門框後面的網，通常以白色纖維線編製而成，11 人的標準足球球門網，是 1278 ～ 1864 個網格組成，5 人的標準足球球門網，是 639 ～ 932 個網格組成，現在足球大門的後面，都要掛上球網，當球被攻入門，球證立即鳴哨，宣告攻方得分。

Point 6 足球

一般足球比賽用球的外殼應用皮革或其他許可的材料製成，在它的結構中不得使用可能傷害運動員的材料。

圓周不長於 70 厘米（28 英寸）、不短於 68 厘米（27 英寸）；重量在比賽開始時不多於 450 克（16 英兩）、不少於 410 克（14 英兩）；壓力在海平面上等於 0.6 ～ 1.1 個大氣壓力（600 ～ 1100 克 / 平方厘米、8.5 ～ 15.6 磅 / 平方英寸）。

Point 7 跨欄

足球訓練用的跨欄分成各種不同的高度，15 厘米、23 厘米、32 厘米、40 厘米等。用來提高足球球員的敏捷度、協調性和柔韌性。這對於足球運動員的爆發力也有一定的幫助，所以足球訓練用品中很多人也會選擇購買跨欄來訓練運動員。

Point 7 跨欄

足球訓練用的跨欄分成各種不同的高度，15 厘米、23 厘米、32 厘米、40 厘米等。用來提高足球球員的敏捷度、協調性和柔韌性。這對於足球運動員的爆發力也有一定的幫助，所以足球訓練用品中很多人也會選擇購買跨欄來訓練運動員。

運動員裝備

Point 1　球鞋

我們都知道，足球是一個對抗性很強的運動，腳部受傷的情況經常發生，因此受傷是非常正常的事情。而專業的足球鞋，能夠更好地保護腳部，提供更好的抓地力，幫助運動員更好地發揮水平，找到自己的踢球風格。根據球場的類型來選擇足球鞋很重要。

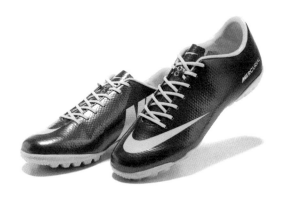

Point 2　訓練服

足球訓練服最注重的就是排汗性與舒適性，現在的訓練服大多採用了先進的面料技術，因此現在足球訓練服的價值一般不會太低。

Point 3 長襪

足球長襪的主要作用是用來包裹護腿板。通過自帶的尼龍搭扣固定於小腿脛骨前，防止球員小腿在比賽中與對方球員的鞋釘相撞而受傷，用長襪套住護腿板則起到二次固定作用。此外，還可以搭配護踝等一同使用。保護皮膚，防止球員在比賽中倒地或貼地鏟球時擦傷腿部。有些球員用它來更好地固定小腿肌肉群，發力更舒服。

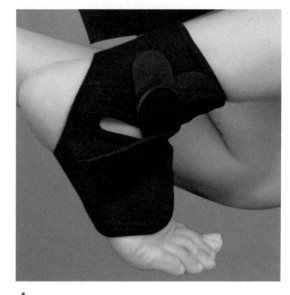

Point 4 足球護具

足球護具包括很多，如護膝、護肘、護腿板、護踝、護腕、護腰、滑鏟緊身褲和緊身上衣等。護具一般都是針對容易受傷的地方或者以前有傷的地方，所以不是所有人都戴這些護具。足球最常用的就是護腿板，那是一塊長 25 ～ 30 厘米、寬 5 ～ 8 厘米的、瓦片狀護具。有時可以護踝用。長髮運動員會在比賽中戴髮帶。

競賽的規則

比賽時間

足球比賽常規時間為 90 分鐘，分為上下半場，分別為 45 分鐘，每半場結束之後根據比賽情況加時幾分鐘，中場休息 15 分鐘，下半場雙方會交換場地。

如果在 90 分鐘內沒有分出勝負打平的話，聯賽，小組賽就直接結束比賽，贏的球隊得 3 分，輸的 0 分，打平各 1 分。

進入淘汰賽的兩隻球隊需要進行加時賽，加時賽也分上下半場，各 15 分鐘，且中場沒有休息，直接交換場地，加時賽的上半場一般沒有再補時間，下半場最多補個幾分鐘。

如果加時賽還沒有分出勝負就進入點球大戰，每隊各派 5 個球員罰點球，誰進的多誰就贏，如果第一輪 5 個點球罰完還是平的話就進行第二輪點球大戰，直到分出勝負為止。

球員人數與換人

一場比賽應有兩隊參加，每隊上場球員不得多於 11 名，其中一名為守門員。如果任何一隊少於 7 人則比賽不能開始。

在由國際足協、洲際足協或國家總會主辦的正式比賽中，每場比賽最多可以使用 3 名後備球員。競賽規程應說明可以有幾名後備球員被提名，從 3 名到最多不超過 7 名。如果比賽開始前未通知球證或各參賽隊未達成任何協議，則可以使用的後備球員人數不得超過 3 名。

比賽中，後備球員名單要在比賽開始前交給球證。未被提名的後備球員不得參加比賽。後備前先通知球證，在被後備球員離場之後得到球證信號後即可從中線處進入比賽場地。

球證

在每一場正式足球比賽中均有一名球證、兩名旁證和一名第四球證組成的球證組負責比賽的判罰。2010 年 7 月 21 日，國際足協通過了正式決議，將在 2010-2011 賽季歐洲冠軍聯賽及以後的聯賽中實行五球證執法制度，即增加兩名底線旁證幫助執法，以求減少綠茵場上氾濫成災的誤判錯誤。

◄ 比賽開始和重新開始 ►

比賽開始前的預備是通過擲幣，猜中的隊決定上半場比賽的進攻方向，另一隊開球開始比賽。猜中的隊在下半場開球開始比賽。下半場比賽兩隊交換比賽場地。

比賽開始，進球得分，下半場比賽開始，加時賽兩個半場開始，開球直接射門得分，都是比賽開始和重新開始的一種方式。

所有球員在本方半場內；開球隊的對方球員，應距球至少 9.15 米（10 碼），直到比賽開始；球應放定在中心標記上；球證發出信號；當球被踢並向前移動時比賽即為進行；開球球員在球未經其他球員觸及前不得再次觸球。某隊進球得分後，由另一隊開球。

墜球是在比賽進行中因競賽規則未提到的原因而需要暫停比賽之後，重新開始比賽的一種方法。

球證在比賽停止時球所在的地點墜球。當球觸地比賽即為重新開始。如果球在接觸地面前被球員觸及；如果球在接觸地面前未經球員觸及而離開比賽場地就重新墜球。

有時也有特殊情況出現例如：判給守方在其球門區內的自由球，可從球門區內的任何地點踢出。

判給攻方在其對方球門區內的間接自由球，從距犯規發生地點最近的、與底線平行的球門區線上踢出。比賽暫停之後，在距比賽停止時球所在的球門區內的地點最近的、與底線平行的球門區線上墜球，重新開始比賽。

◄ 罰球和點球 ►

當比賽進行中，一個隊在本方罰球區內由於違反了可判為直接自由球的十種犯規之一而被判罰的自由球，應罰點球。

點球可以直接進球得分。在每半場比賽或加時賽上下半場結束時，應允許延長時間執行完罰點球。球放定在罰球點上，確認主罰點球的球員，防守方守門員留在本方球門柱間的球門線上，面對主罰球員，直至球被踢出。除主罰球員外的球員應處於比賽場地內，罰球區外，罰點球後，距罰球點至少 9.15 米（10 碼）。球證在球員站於規定的位置上後發出執行罰點球的信號，作出罰點球完成後的決定。主罰球員向前踢出點球，在其他球員觸球前主罰球員不得再次觸球，當球被踢向前時比賽繼續進行。

在比賽進行當中，以及在上半場或全部比賽結束而延長時間執行或重新執行罰點球時，如果球在越過球門柱間和橫樑下之前遇到下列情況，應判定得分：該球觸及任何一個或連續觸及兩個球門柱、橫樑、守門員。

如果球證發出執行罰點球信號後，球進入比賽之前發生下列情況：

- 主罰球員在踢點球時違反競賽規則，如果球進入球門，應重踢。如果球未進入球門，不應重踢。

- 守門員違反競賽規則，如果球進入球門，得分有效；如果球未進入球門，應重踢。

- 主罰球員的同隊球員進入罰球區，或在

罰球點前，或距罰球點少於 9.15 米（10 碼），如果球進入球門，應重踢；如果球未進入球門，不應重踢；如果該球員觸及了從守門員、橫樑或門柱彈回的球，球證將停止比賽，由防守方以間接自由球重新開始比賽。

比賽進球與死球

當球的整體從球門柱間及橫樑下越過球門線，而此前未違反競賽規則，即為進球得分。

在比賽中進球數較多的隊為勝者。如兩隊進球數相等或均未進球，則比賽為平局。

競賽規程應説明，若比賽結束為平局，是否採用加時賽或國際足球理事會同意的其他步驟以決定比賽的勝者。

下列情況比賽成死球：

- 當球不論從地面或空中全部越過底線或邊線時；
- 當比賽已被球證停止時。

越位

越位位置球員處於越位位置本身並不是犯規。

- 球員處於越位位置：攻方球員觸球時，其與對方第二名球員相比更接近於對方底線且球員處於對方半場內。
- 球員不處於越位位置：他在本方半場內；他齊平於倒數第二名對方球員；他齊平於最後兩名對方球員。

犯規與不正當行為

下列情況將被判罰犯規或不正當行為：

（1）直接自由球

球證認為，如果球員草率地、魯莽地或使用過分的力量違反下列七種犯規中的任何一種，將判給對方踢直接自由球：

- 踢或企圖踢對方球員；
- 絆摔或企圖絆摔對方球員；
- 跳向對方球員；
- 衝撞對方球員；
- 打或企圖打對方球員；
- 搶截對方球員；
- 推對方球員。

如果球員違反下列三種犯規中的任何一種，也判給對方踢直接自由球：

- 拉扯對方球員；
- 向對方球員吐唾沫；
- 故意手球（不包括守門員在本方罰球區內）。

在犯規發生地點踢直接自由球。

（2）點球

在比賽進行中無論球在什麼位置，如果球員在本方罰球區內違反了上述十種犯規中的任何一種，應被判罰點球。

≪ 傷停補時 ≫

在足球比賽結束後通常都會有傷停時間，而時間都不一定，它的計算方式是由球證計算的，通常是有球員受傷，換人等補時 30 秒（也可以視情況而定）。在正規時間終了前，球證會向場邊的第四球證（兩名旁證以外，還有一名負責換人和舉傷停時間的第四球證）示意補時多少，再由第四球證舉牌向全場球迷和兩隊球員教練說明補時幾分鐘。

≪ 進球 ≫

在足球比賽過程中，當球的整體從球門柱間及橫樑下越過球門線，而此前未違反競賽規則，即為進球。

≪ 計勝方法 ≫

（1）進球得分
當球的整體從球門柱間及橫樑下越過球門線，而此前未違反競賽規則，即為進球得分。
（2）獲勝的隊
在比賽中進球數較多的隊為勝者。如兩隊進球數相等或均未進球，則比賽為平局。
（3）競賽規程
競賽規程應說明，若比賽結束為平局，是否採用加時賽或國際足球理事會同意的其他步驟以決定比賽的勝者。

裁判法

裁判方法

球證執行競賽規則，並且與旁證及第四球證一起控制比賽，確保任何比賽用球符合規則第二章的要求。確保球員裝備符合規則第四章的要求，並且嚴格地記錄比賽時間和比賽成績。因違反規則停止、推遲或終止比賽；因外界干擾停止、推遲或終止比賽。如果他認為球員受傷嚴重，則停止比賽，並確保將其移出比賽場地，如果他認為球員只受輕傷，則允許比賽繼續進行直到成死球。同時確保球員因受傷流血時離開比賽場地。該球員經護理流血停止，在得到球證信號後方可重回場地。當一個隊被犯規而根據「有利」條款能獲利時，則允許比賽繼續進行。如果預期的「有利」在那一時刻沒有接著發生，則判罰最初的犯規。當球員同時出現一種以上的犯規時，則對較嚴重的犯規進行處罰，球證不必立即向可以被警告和罰令出場的球員進行處罰，但當比賽成死球時必須這樣做。向對自己行為不負責任的球隊官員進行處分，並可酌情將其驅逐出比賽場地及其周圍地區。對於自己未看到的情況，可根據旁證的意見進行判罰，並確保未經批准的人員不得進入比賽場地，比賽停止後重新開始比賽。將在賽前、賽中或賽後向球員和球隊官員進行的紀律處分，及其他事件的情況用比賽報告提交有關部門。

球證的哨音與手勢

足球球證所用的手勢應力求簡單、明瞭、示意確切，給人以直接、清晰的感覺。這些手勢的運用，旨在使比賽順利進行。手勢的作用主要在於示意下一步比賽應如何進行，因此，對運動員的犯規動作，球證一般沒有模仿的必要。一個高水平的球證，其手勢和其他舉止須做到簡練、樸實、舒展、大方，使人肅然起敬。

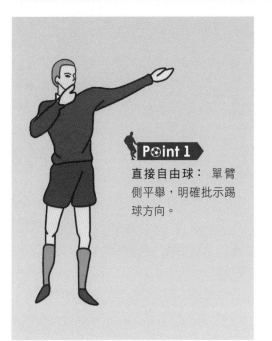

Point 1

直接自由球： 單臂側平舉，明確批示踢球方向。

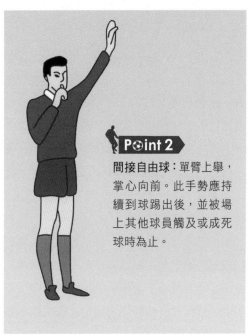

Point 2

間接自由球：單臂上舉，掌心向前。此手勢應持續到球踢出後，並被場上其他球員觸及或成死球時為止。

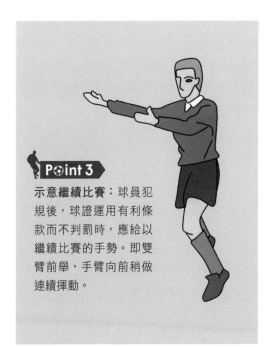

Point 3

示意繼續比賽：球員犯規後，球證運用有利條款而不判罰時，應給以繼續比賽的手勢。即雙臂前舉，手臂向前稍做連續揮動。

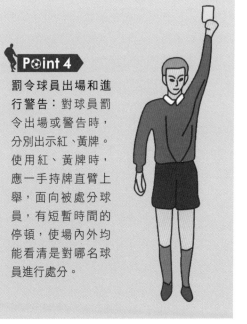

Point 4

罰令球員出場和進行警告：對球員罰令出場或警告時，分別出示紅、黃牌。使用紅、黃牌時，應一手持牌直臂上舉，面向被處分球員，有短暫時間的停頓，使場內外均能看清是對哪名球員進行處分。

球證與旁證的配合

判罰越位是旁證協助球證的一項重要工作，球證應經常保持與處在同一半場的旁證的聯繫，這是避免「漏旗」的首要條件。由於判罰越位的首要條件是同隊球員踢（觸）球的一瞬間，他是否處在越位位置，因此，比賽進行中，球員向前踢球時，球證認為攻方某球員可能越位，即應注視旁證有無越位旗示。有時還會考慮旁證因故舉旗較慢，而在適當的時刻第二次看旗。為了協助球證掌握好對越位的判罰，旁證始終與守方倒數第二名防守球員齊平，並隨時注視攻方球員，重要的是擴大視野和觀察的範圍，以利於判斷球員踢球時同隊球員是否越位。如發現球員越位，應及時將旗上舉，向球證示意，球證則應及時鳴哨判罰越位犯規。儘管球證判罰越位在很大程度上需要旁證的協助，但球證始終不應放棄自己的主觀觀察和判斷，做到心中有數。球證看見旁證的越位旗示後，認為不需要或不應判罰時，應回以簡明的信號，旁證則應及時收回旗示（這種情況在場上應儘量避免）。

旁證的旗示

根據規則規定，旁證無權直接令比賽停止，也無權對運動員進行判處，他的旗示只是按規定的信號向球證提供情況，至於是否判處，應由球證決定。因此，旁證雖舉旗對球證示意，也不意味著比賽必然停止，如球證對旁證的旗示做應答時，旁證應適時收回旗示。

旁證的旗示應便於球證的觀察，因此，旁證在沿邊線往返跑動時，應習慣於靈活地換手持旗，使持旗的一臂朝向場內。無旗示時，旗應自然下垂，跑動時，持旗的一臂不應大幅度的擺動，以免造成球證的錯覺。

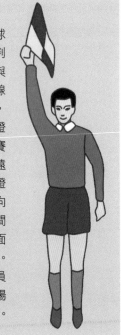

Point 1

越位：旁證如發現球員越位並已構成應判罰條件時，應站在與越位球員平行的邊線外，及時將旗上舉，向球證示意。當球證見到旗示鳴哨令比賽暫停後：若是旁證遠端的球員越位，旁證應面對場內，將旗向前斜上舉。若是中間球員越位，旁證應面對場內，將旗前平舉。若是旁證近端的球員越位，旁證應面對場內，將旗向前斜下舉。

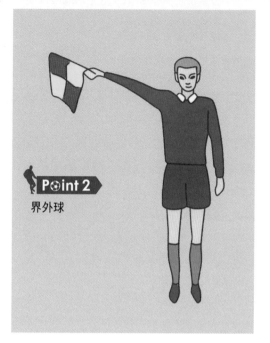

Point 2

界外球

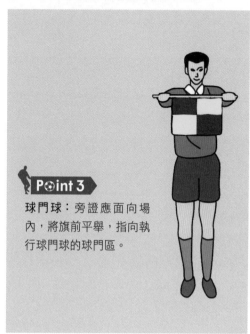

Point 3

球門球：旁證應面向場內，將旗前平舉，指向執行球門球的球門區。

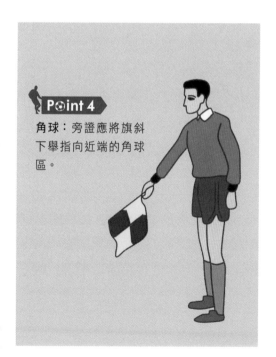

Point 4

角球：旁證應將旗斜下舉指向近端的角球區。

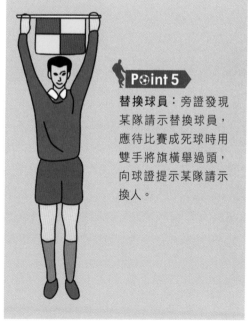

Point 5

替換球員：旁證發現某隊請示替換球員，應待比賽成死球時用雙手將旗橫舉過頭，向球證提示某隊請示換人。

3

運 動 員 身 體 和
心 理 的 準 備

隨著足球比賽對抗程度的日趨激烈，身體素質和心理因素對運動員臨場技術發揮影響越來越大。要使運動員在比賽中技術水平得到淋漓盡致的發揮，在賽前就必須保持良好的心理狀態，做好充分的心理準備。

01
身體的準備

02
心理的準備

運動員身體和心理的準備

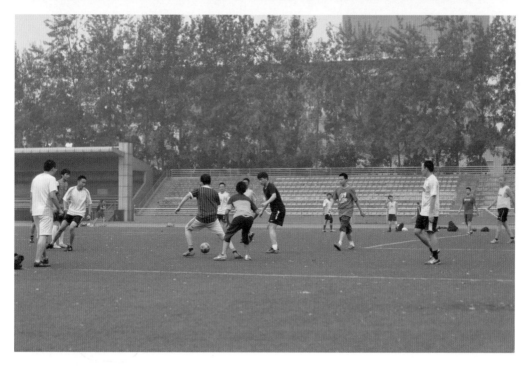

身體的準備

讓身體適應足球運動

在踢足球之前一定要讓自己的身體適應足球運動，需要在力量、速度、耐力、靈敏、柔韌各方面達標。

力量指的是能夠克服一切阻力的強力，速度包括瞬間移動的速度和一般跑步的速度；耐力是指長時間進行高強度運動的能力；靈敏是指身體的靈活程度和瞬間反應的敏捷性；柔韌是指身體各關節和關節系統的活動範圍，即身體的彈性和伸展能力。

技術要點

在熱身活動要讓身體的體溫到達可以馬上進行比賽的程度，身體不能太涼也不能產生過度的疲勞感，在熱身運動完成的 10 ～ 20 分鐘內進行比賽，不能把熱身的時間與比賽的時間間隔的太長，如果在熱身後等身體涼了再進行比賽，那就失去了熱身的意義。同時在場上也很容易造成運動傷害。

體能訓練

1. 在訓練或正式比賽開始之前
 應當進行適量的熱身運動，
 做好運動準備。合理的運動
 應當使球員精神飽滿、注意
 力集中、身體進入比賽狀
 態。這樣，可以使球員在球
 場上發揮出應有的水平和減
 少運動傷害。

2. 一般性熱身活動對於每個項
 目來說都是大體相同的，包
 括身體各個關節和肌肉的拉
 伸。首先活動開身體的關
 節，然後拉伸身體的韌帶和
 肌肉，足球運動員要額外地
 注意對下肢韌帶和肌肉的拉
 伸。

3. 在運動之前可通過一些慢跑
 和變速跑來提高自己的體
 溫，使身體能夠達到運動前
 的靈敏狀態和身體熱度。

合理的膳食

運動員的體力消耗較大，因此要特別注
意飲食的營養和均衡。球員需要主動瞭
解營養物質的結構、來源和功能，避免
飲食不當引起的傷害。球員的膳食應當
遵循以下原則。

低脂肪、平均水準的蛋白質、充足的碳
水化合物、豐富的電解質和維生素。另
外，球員流汗較多，因此要注意及時補
充水分。訓練期的球員，每天要在正餐
以外吃三四次營養點心。

熱身運動

Point 1　**慢跑：**圍繞跑道慢跑。慢跑的同時可以有節奏地活動手臂。慢跑既可以起到熱身作用，又可以活動全身關節，避免在比賽時因激烈對抗意外拉傷。

慢跑時要注意腳跟著地，著地時腳部應該在你的重心線的末端，也就是頭臀腳三點成一線。頭部保持正和直，目光看向正前方。手臂自然彎曲在腰線以上，不要太高或太低。兩個手臂前後交替擺動，腿部相應反方向運動。

Point 2

競走：在日常生活中走步的速度，每小時約五公里，而競走的速度則快得多，即使用中等速度走，也要比普通走快一倍以上。競走規則要求，支撐腿必須伸直，從單腳支撐過渡到雙腳支撐，在擺動腿的腳跟接觸地面前，後蹬腿的腳尖不得離開地面，這樣就能保證用雙腳支撐，不會出現騰空現象，這是走和跑的根本區別。

Point 3 頭部運動

1. 雙腳分開與肩同寬，雙手叉腰，頭部從左下方開始，以脖子為軸，順時針方向做圓周運動 3 次，再逆時針方向做圓周運動 3 次，使頸部肌肉得到充分活動。

2. 雙腳與肩同寬，腳尖朝前，雙臂折彎，手部插在腰間，頭部向上向下進行合理運動，注意動作的幅度要適當。

Point 4 肩部運動

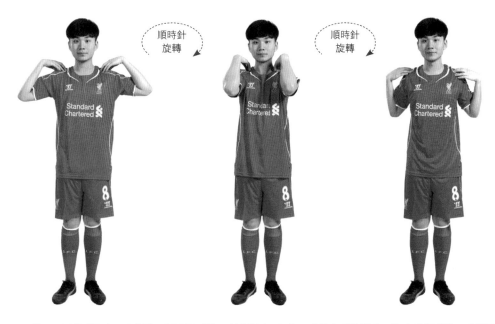

順時針旋轉　　順時針旋轉

1. 雙腳分開與肩同寬，向身體兩側展開手臂，上臂與地面平行，小臂向肩膀彎曲，指尖碰觸肩膀。手掌不動，胳膊肘圍繞肩膀做圓周運動。

2. 保持自然呼吸，不要縮脖子。加大幅度，使手肘在運動中於胸前相互碰觸，手腕在肩後相互碰觸。同樣的方法，反方向做圓周運動。這組動作可以加快雙肩和兩臂的血液循環，為接下來的運動做好準備，並能起到減少運動傷害的作用。

Point 5　肩部舒展運動

上抬

下抬

GERRARD 8

GERRARD 8

上抬

GERRARD 8

首先將雙手指尖放在兩肩，雙肘由下向上由前向後做 10 次繞肩運動，使肩膀和背部肌肉先拉伸後放鬆。避免在激烈運動時受傷。

Point 6 肩部拉伸運動

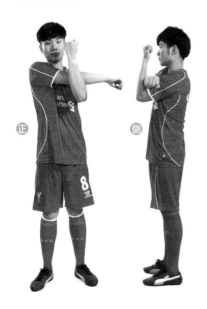

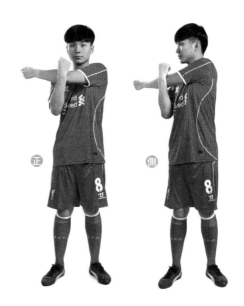

1. 雙腳分開略寬於肩膀站立。兩臂向兩側抬平，與肩同高，然後一側的手臂伸直慢慢向另一側肩膀靠攏。當手臂靠攏到另一側肩膀時，用另一側的手臂將伸直的手臂儘量向身體併攏，然後換另一手臂繼續重複，這樣反復做 10 次。這個訓練對肩部肌群和韌帶有很多好處。

2. 肩部的拉伸運動主要是為了起到緩解三角肌緊張，提高肩關節活動動幅度。在拉伸的過程中注意避免幅度過大造成的拉傷。

3. 注意肩部運動的幅度要適中，運動幅度過小，難以起到舒展肩部肌肉的作用。運動幅度太大，容易造成肩部肌肉拉伸或損傷。

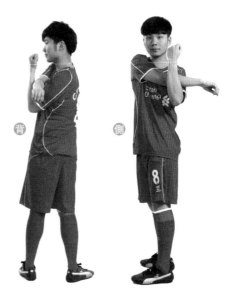

Point 7 腰部拉伸運動

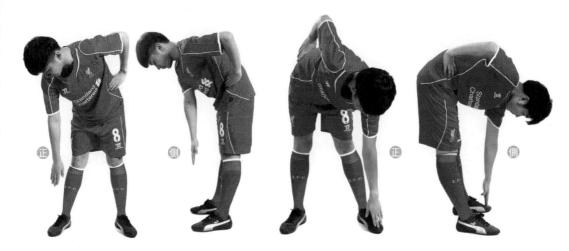

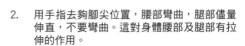

1. 雙腳比肩稍寬站立，腳尖向前，雙腿保持直立姿勢，上身軀幹向右側彎曲，用右手握住右腳腳踝，堅持 10 秒鐘。使腰部和大腿肌肉得到拉伸。重複同樣的動作，左右反復 10 次，使雙腿和腰部肌群得到鍛煉。

2. 用手指去夠腳尖位置，腰部彎曲，腿部儘量伸直，不要彎曲。這對身體腰部及腿部有拉伸的作用。

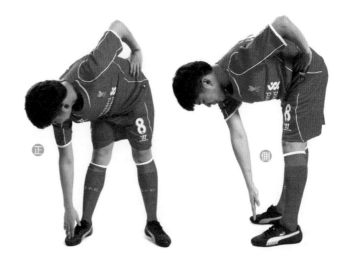

3. 注意肩部運動的幅度要適中，運動幅度過小，難以起到舒展肩部肌肉的作用。運動幅度太大，容易造成肩部肌肉拉伸或損傷。

1.　雙腳併攏站立腳尖自然分開，雙臂自然下垂。上身軀幹保持直立，雙手扶住膝蓋做下蹲運動，反復 10 次。

2.　壓膝動作不宜過度，要隨著身體的重心用力地移動，可以作為其他熱身運動的放鬆部分。足球熱身運動中膝蓋是非常重要的熱身動作，由於在足球運動中膝蓋是非常容易損傷的部位之一，若熱身不夠充分，半月板和肌腱都很容易受傷。

順時針
旋轉

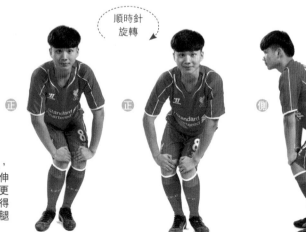

3.　在進行下蹲運動時注意，每次下蹲要充分，在拉伸大腿和小腿肌肉的同時更能夠使膝關節周邊韌帶得到鍛煉，這是一組鍛煉腿部肌肉的重要動作。

Point 9 拉伸小腿肌肉

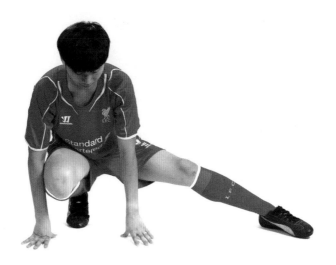

1. 右腿向身體右側伸直，左腿呈全蹲狀態，身體向右腿一側振壓。動作幅度要大一些，做到自身的最大限度。反之，左側動作與右側一致，反復 5 組。運動可以提高運動效果，為接下來的動作做好準備。

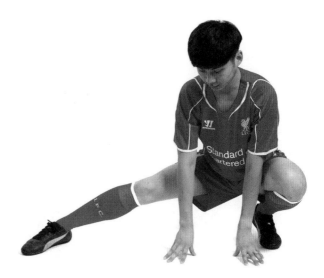

2. 在進行下蹲運動時注意，每次下蹲要充分，在拉伸大腿和小腿肌肉的同時更能夠使膝關節周邊韌帶得到鍛煉，這是一組鍛煉腿部肌肉的重要動作。

Point 10 拉伸大腿肌肉

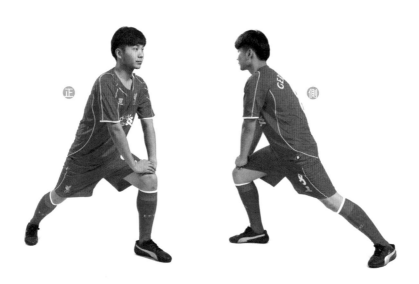

左腿向前方屈膝，雙手撐在左腿膝蓋上，上身軀幹停止向前按壓，右腿伸直做拉伸運動，一側保持運動 15 秒，換另一側做相同動作，如此反復 3 ～ 5 次。使大腿肌肉得到拉伸。

Point 11 雙腿拉伸

雙腳在腳踝部交叉，身體保持直立，雙手順大腿垂直向下扶至腳踝，重複 10 次後，換另一側做相同動作，亦反復 10 次。這組運動可以有效地使人體的大腿後側、內側、腿部、腰部和背部等處肌肉得到拉伸，為正式的足球運動做好準備，同時可以大大減小運動對肌肉造成的傷害。

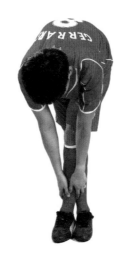

Point 12　壓膝蓋運動

1.　身體保持直立狀態，一側腳部站直，另一側腿部向後彎曲，腳部向後抬起，腳面繃直，用同一側的手部扳住腳面，堅持 5 秒鐘後放鬆。換另一側做相同運動，反復 10 次。

2.　此組運動可以有效降低大腿肌肉拉傷的風險，同時，有效放鬆腿部肌群，起到減少運動傷害的作用。

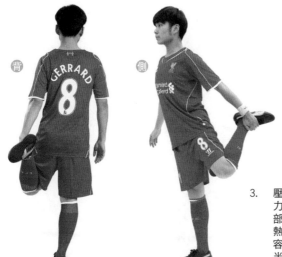

3.　壓膝動作不宜過度，要隨著身體的重心用力地移動，可以作為其他熱身運動的放鬆部分。足球熱身運動中膝蓋是非常重要的熱身動作。由於在足球運動中膝蓋是非常容易損傷的部位之一，若熱身不夠充分，半月板和肌腱都很容易受傷。

身體體能和平衡訓練

Point 1 提腿運動

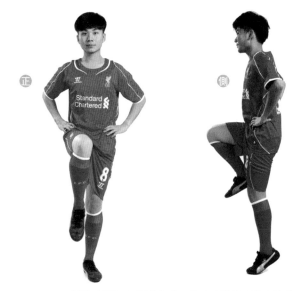

1. 正確的動作應該在跨越障礙的同時，保持上身軀幹挺直，腳跟抬起，腳尖觸地後彈起，抬至最高點。
 錯誤的動作則是上身軀幹彎曲，腳跟下沉，腳尖高度達不到規定標準。

2. 提腿時要注意腳跟著地，著地時腳部應該在你的重心線的末端，也就是頭臀腳三點成一線。頭部保持正和直，目光看向正前方。手臂自然彎曲在腰線以上，不要太高或太低。兩個手臂前後交替擺動，腿部相應反方向運動。

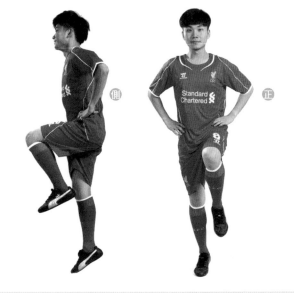

3. 有些人認為跑步時用前掌著地，也有人認為應該足跟著地。我們建議先以用中間部分接觸地面。研究表明慢跑者應以足中和腳跟著地。這樣可以減少震動，緩解對小腿肌肉和足腱的壓力，同時為下一個邁步做好準備。

Point 2 橫向跳椿

1.　先站在雪糕筒的旁邊，向雪糕筒的另一邊橫著跳過去，跳起的同時向上收腿，
　　用身體的慣性帶動整個人橫著向另一邊運動過去。
2.　注意在跳起後收腿要比雪糕筒高，否則會碰到雪糕筒。保持住身體的平衡，
　　使得橫向的彈跳更平穩。
3.　在落地後膝蓋進行一定的彎曲作為落地時候的緩衝。這樣可以減少震動，緩
　　解對小腿肌肉和膝蓋的壓力，同時為下一個跳躍做好準備。

心理的準備

◄ 自信 ►

一個人確信自己能完成預定的動作，並能達到預定的目的，從而產生自信心。在足球比賽中，信心是取得比賽勝利的重要因素之一。事實經驗告訴我們，運動員一個技術動作的成功，一個戰術配合的成功，一場比賽中的取勝，大都是因為運動員充滿了信心。自信心在足球比賽中表現為：即使自己動作多失誤、和同伴的配合一時不得手，全隊暫時處於被動、比分落後情況下，仍然對自己、同伴充滿信心，對自己和同伴的力量始終不動搖、堅定不移。

<< 自控 >>

運動員善於控制自己的情緒、約束自己的言行，稱為具有自控能力。一個自控性很強的運動員不僅能全力以赴克服各種困難去完成既定的戰術方案，而且排除各種不利的外界因素的干擾，以積極的情緒對待場上場下的一切情況。相反有些運動員卻做不到這一點，結果不僅個人技能施展不出來，全隊勝利受影響，甚至導致較壞的影響。

注意力

集中注意力，排除一切干擾的能力一般包含四個方面：意願的強度，意願的延長，注意力集中的強度和注意力集中的延長。注意力集中的強度依賴於精神機能，而注意力集中的保持和延長則取決於身體機能。無數的案例告訴我們，很多比賽是敗在一名球員的瞬間走神。在訓練體能的同時要訓練自己的專注力，只要上了賽場，任何足球以外的事情都不能影響到自己。

≪ 耐心 ≫

足球運動的場地面積較大，跑、跳動作較多，全場結束時雙方沒有進球的情況比較常見。沒有進球，比賽就不會精彩，球迷們的興致就不會高漲，沒有助威、沒有喝彩，足球運動員的身體會產生極度的疲勞，在這個關鍵的時刻尤其考驗球員的耐心，保持良好的心態對於取得成功十分重要。這時可以用假想的心理暗示法來增強耐心。

溝通

足球運動是一場多人的運動，球員的個人能力很重要，但教練的指導和整個團隊的配合更為重要。在這種多人的運動中應該儘量避免個人主義，而更推崇團隊合作和密切溝通。要想使團隊的思想統一，在平時的訓練中就要特別注意加強溝通的訓練，使球員之間互相瞭解、信任。只有這樣，到了賽場上才能瞭解同伴的需要，放心地將球傳遞給隊友。

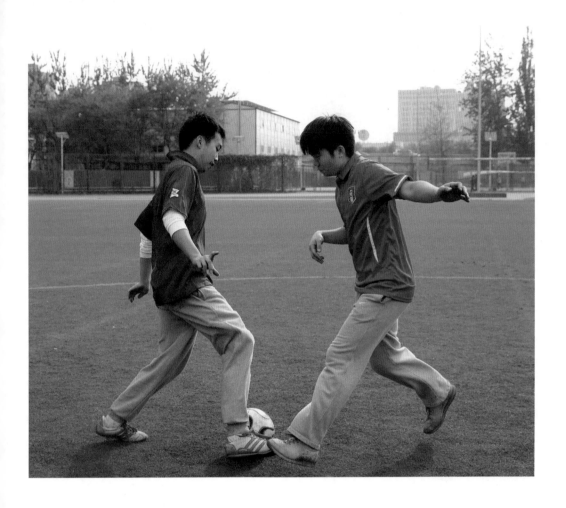

◀ 競爭意識 ▶

在足球的比賽場上，競爭意識就是極其強烈的取勝心理。球員面對對手一定要有必勝的心理暗示，這樣可以大大提高成功的概率。而且，事實證明競爭意識是會傳染的，一個人的競爭意識可以帶動整個球隊，使同伴的情緒亢奮，勇往直前。

4

足 球 基 本 功 的
技 巧 訓 練

任何高水平運動員的成長過程都離不開足球基本功。

有了基本功你才能進入下一階段的整體技戰術的合練，否則基本功差怎麼能和隊友配合默契，很好地貫徹教練員的意圖呢？

要合理地安排自己的訓練計劃。訓練基本功是最乏味的，要堅持享受快樂足球的那顆心！

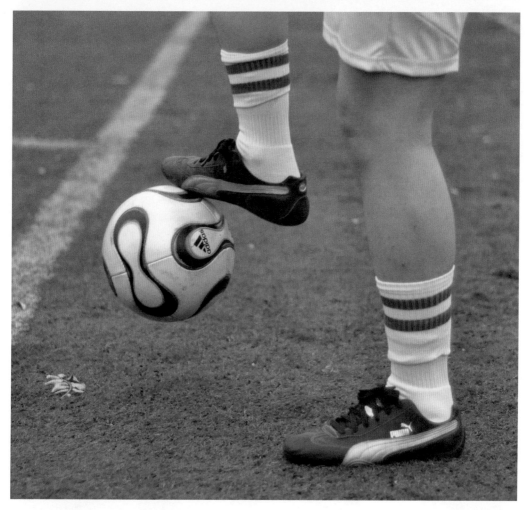

顛球技術要領

顛球技術要領

◀ 顛球 ▶

顛球可以使球員瞭解球性，是一種培養球感的主要練習方式。主要就是用身體的合理部位觸球，使球彈起，再接住的過程。

注意把握觸球的位置和力度，儘量使足球的運動範圍在自身的掌控之內。感受球感，同時可以通過此練習增強自身的控球能力。

雙腳腳背顛球

1. 腳部抬起向前上方擺動，用腳背擊球，擊球時踝關節要固定住，擊觸球的下部。兩腳可交替擊球，也可一隻腳支撐，另一隻腳連續擊球。擊球時用力要均勻，保證球始終控制在身體周圍。

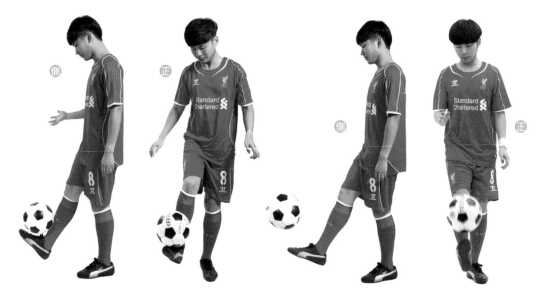

2. 雙腳腳背顛球要注意出腳時要屈膝，後來要達到能先出膝蓋後出腳的水平，這樣你的動作看起來很穩，你的球感也會有所增強。

3. 值得注意的是球不要顛過膝蓋，控制在它以下才能達到目的。一定要同時練兩隻腳交替顛球。

≪ 雙腳內側、外側顛球 ≫

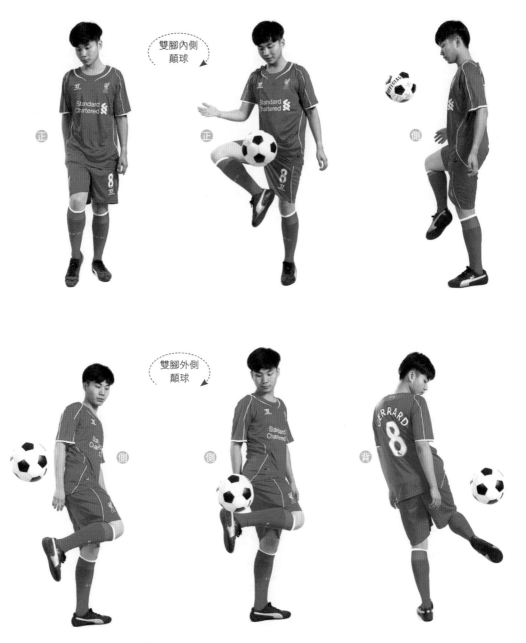

抬腿屈膝，抬高小腿，用腳的內側或外側向上擺動，擊球的下部，兩腳內側或外側交替擊球。顛球時，接觸球的底部中央，力道適中，使球始終在身體周圍。可以雙腳輪流顛球，也可以只用一隻腳連續顛球。

胸部顛球

1. 胸部顛球時，上身呈後仰趨勢，亮出胸部，在足球落下接近胸部時，腿部發力向上挑起，挺胸擊球的底部，將球彈起。胸部顛球不僅是一種基本的訓練技能，還是熟悉球性的一項重要訓練，對於身體的整體協調性要求較高。

2. 胸部面積大，有彈性，位置高，能停高球和空中平直球。因此，我們經常能在足球比賽中見到不少足球運動員採用胸部去顛球。也有人不喜歡胸部接觸球，主要是感覺足球砸在肚子上或者脖子上會感到疼痛，從而產生心理陰影。

3. 如果有這樣的心理陰影，可以找一個朋友給你丟球。通過練習，就可以快速地克服心理陰影。

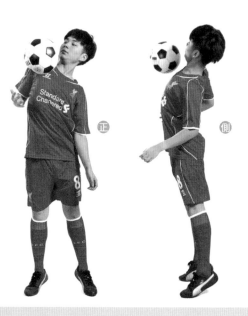

挑球技術要領

≪ 挑球 ≫

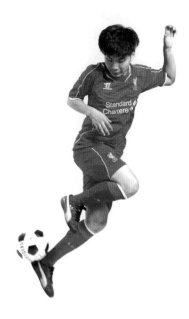

1. 兩腳開立略寬於肩部，
一隻腳朝前，一隻腳朝
向身體側面。

2. 後方腳腳尖點地，身體
重心前傾。注意腳面要
繃直。

3. 後腳向前，用後腳腳面
和前腳腳踝部將球夾起。

腳外側挑球過人

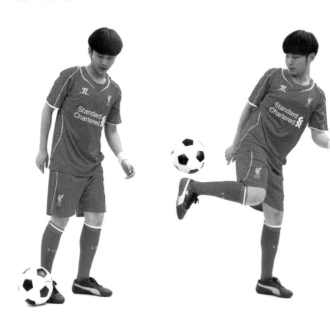

在隊友傳地滾球過來的時候，防守球員在你的左前方約45°時，就可以運用腳外側挑球過人的技法。球要在你右後方傳來，在觸球一刻用右腳的外腳背輕挑球的左後下部，使球向前飛去，完美地是到達頭頂高度，飛行距離大概在 3 米左右。

後跟挑球

後跟挑球時，先讓球定在一個位置，把一隻腳腳後跟靠在球的前面，另一隻腳的腳背靠在球的後面，慢提後面一隻腳，做這個動作時一定要全神貫注，把注意力放在球與腳後跟接觸的位置上去，當你感覺球被後面那隻腳的腳面提到約與腳踝同等高度的時候，球的實際位置就已經在前面那隻腳的腳後跟上了，然後就抬起腳後跟，順勢起跳，球就飛起來了。

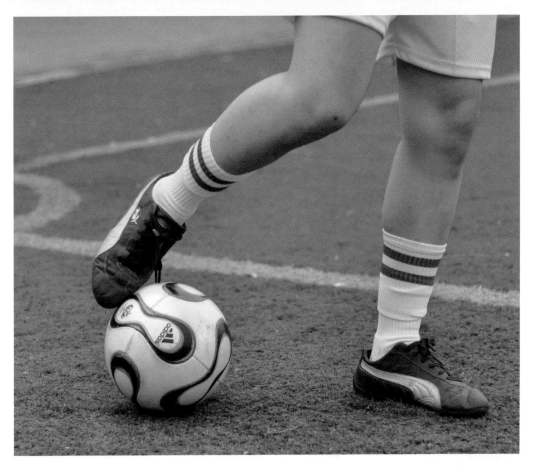

拉球技術要領

拉球技術要領

≪ 拉球 ≫

左腿直立，右腿彎曲，用右腳前腳掌踩住足球，將身體的重心放在左腿上。用眼睛盯住對方防守球員，同時，活動右腳帶動球體來回移動。注意移動的過程中，足球要一直踩在腳下，避免足球失控。在進行拉球動作時，球員的動作要靈敏，要抓準時機，試圖轉移對方防守球員的注意，迅速帶球跑開，甩開防守。

57

前後拉球

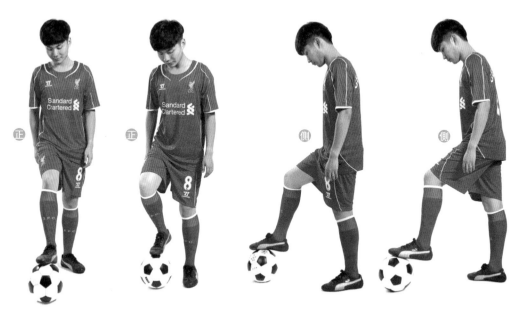

1. 左腳呈直立狀態，右腿彎曲，用右腳腳尖點住足球。

2. 移動右腳，從而起到移動球體的作用，左腳根據右腳的移動而改變站立方式。

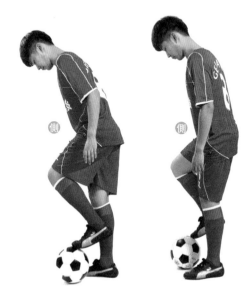

3. 用右腳前腳掌滾動足球。

◄ 左右拉球 ►

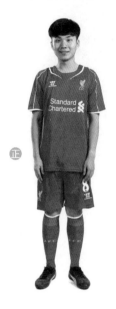

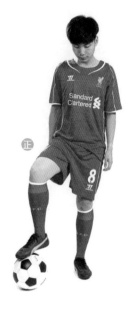

1. 右腿直立，兩腳前後分開站立，將左腳放在足球的右側。

2. 完成動作後，用腳內側將足球停在身體的另一邊。用右腳腳尖繼續進行拉球。

3. 用右腳腳尖進行拉球練習。動作結束後，用腳內側將足球停在身體的另一側。

扣球技術要領

扣球技術要領

扣球

扣球是指突然轉身或是腳腕急轉，同時用腳背內側或是腳背外側進行扣壓足球的技術。扣球動作可以使足球停止運動或是改變其運動的方向。

◀ 腳背內側扣球 ▶

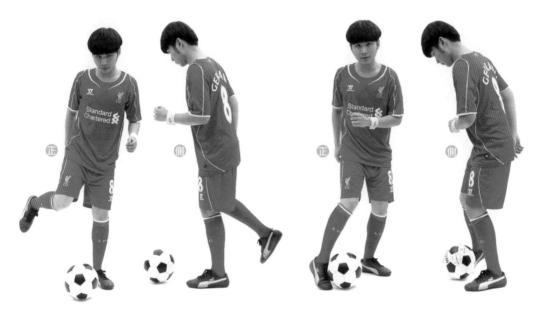

1. 在足球的正常運行中，大步邁出左腳停在
 足球的斜後方，右腳快速跟上左腳運動。

2. 右腳腳背內側扣壓足球，使足球停止
 運動。扣球動作是比賽防守時常見的
 基本技術，運動時左右腳配合要靈活。

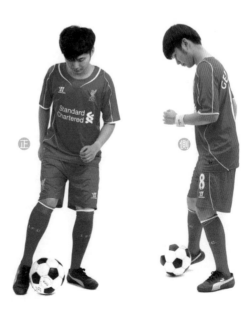

3. 內扣是一項在帶球防守
 時經常用到的技術，重
 點要鍛煉球的「黏性」。
 左右腳都要熟練掌握。
 避免練出「一頭沉」。

腳背外側扣球

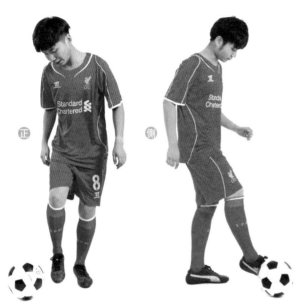

1. 在足球的正常運行中，將左腳停滯在足球的側面，右腳跟上，用腳面外側接觸足球底部。

2. 右腳腳背外側扣壓足球內側底部，起到改變足球運動方向的作用。在改變方向的同時，注意根據足球的運行方向調整身體的重心。

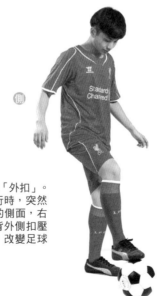

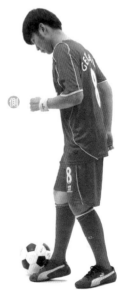

3. 腳背外側扣球也稱「外扣」。當球正常向前運行時，突然邁出左腳停在球的側面，右腳快速跟上，腳背外側扣壓足球內側前中部，改變足球運行方向。

撥球技術要領

撥球技術要領

≪ 撥球 ≫

撥球就是在帶球運動的過程中進行左右腳的交替運動。撥球是由持球球
員用腳腕撥動足球,以腳背內側或腳背外側觸球,使球向理想方向滾動。

撥球根據腳觸球部位分為「內撥」和「外撥」兩種。運用腳背內側撥球稱為「內撥」,以腳背外側撥球稱為「外
撥」。撥球技術通常用於與對手相持時,當對方伸腳搶截球的一剎那,以撥球技術避開搶截並從對方一側越過。

腳背外側撥球

1. 左腳著地，右腿屈膝，注意將身體的重心放在左腳上。用右腳腳背外側向外撥球。

2. 在動作的過程中要注意及時調整身體的姿勢保持重心平衡，快速跟上足球的運行方向。

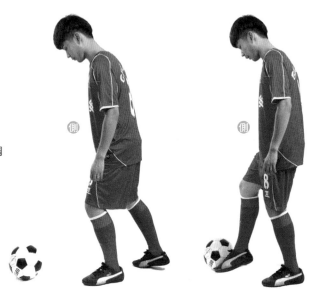

運球的技巧訓練

運球的技巧訓練

≪ 腳內側運球方法 ≫

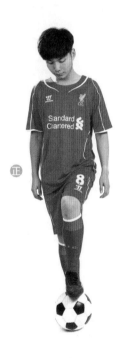

1. 腳背內側運球，多在改變方向並需要用身體掩護球的情況下使用。動作的幅度較大，速度較慢。比賽中常在需要用身體依住對方時採用。

2. 跑動時身體要自然放鬆，上體稍前傾並稍向運球方向轉動，兩臂自然擺動，步幅要小些。

3. 運球腳提起時，膝關節彎屈，腳跟提起，腳尖稍外轉，在邁步前伸腳著地前，用腳背內側向前側推撥球，球向前側曲線或弧線運行。

腳背正面運球方法

1. 運動時身體要儘量放鬆，上體略微前傾，兩臂自然擺動，步幅不宜過大。在運球腳提起時，膝關節自然彎屈，腳跟提起，腳尖朝向地面。用腳背正面向前推撥球前進。

2. 腳背正面運球多用在越過對手之後，前方縱深距離較長，仍需要快速運球前進情況下使用。

3. 在腳背正面運球的過程中要注意兩個問題：第一，腳背正面運球要注意力度和角度，動作不規範便容易使球失控，因而離開身體控制範圍，給對手可乘之機；第二，在跑步運球的過程中，運球腳輕輕觸地，身體的重心全部集中在支撐腳上，注意保持身體平衡。

◀ 腳背外側運球方法 ▶

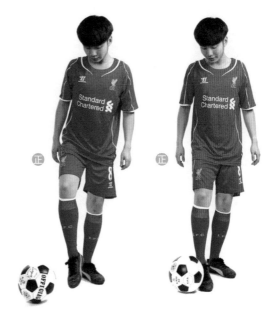

1. 用腳背外側擊球使力，使球按照預期軌跡運行。其特點是易於掌握運球方向和發揮運球人奔跑速度，還具有掩護球的作用。比賽中多在快速奔跑和向外改變方向時使用。

2. 跑動時上體稍前傾，兩臂自然擺動，步幅要小些。運球腳腳尖內扣，用腳背外側擊球使力向前推撥球，球直線運行。向前側推撥球，球曲線或弧線運行。

3. 腳背外側推球，使足球按照理想軌跡運行。腳背外側運球方法速度快，比較靈活，因此使用比較廣泛。

踢球的技巧訓練

踢球的技術訓練

腳內側踢球方法

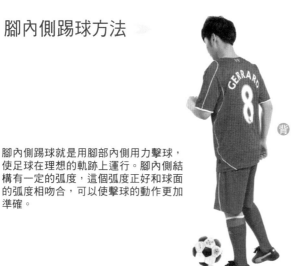

1. 腳內側踢球就是用腳部內側用力擊球，使足球在理想的軌跡上運行。腳內側結構有一定的弧度，這個弧度正好和球面的弧度相吻合，可以使擊球的動作更加準確。

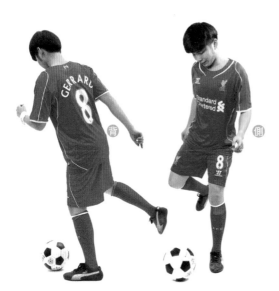

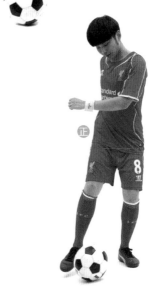

2. 踢球者豎直繃起腳面，並略向外傾斜，以腳內側大拇指部位觸球，將球趟出。此帶球方法適宜在邊路控球時使用，但一般速度較慢。

3. 運動員在練習腳內側踢球時，比較容易出現踢球腿膝部外轉不夠、腳尖沒有蹺起或腳部過度放鬆，未能用腳內側的正確部位觸球，或踢球腿過分緊張而導致動作變形等不良動作。這樣會使踢出的球方向不精準，力量掌握不好，或應用小腿加速前擺踢球變成了直腿掃球。因而在練習中要特別注意動作的正確性。

Point 1 腳內側踢定位球

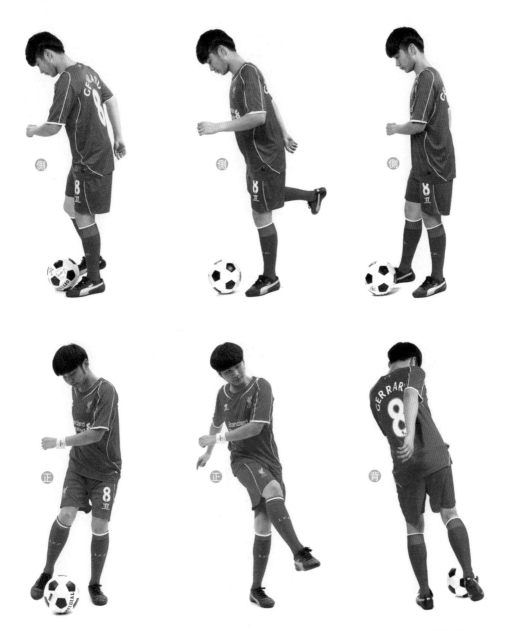

踢定位球的時候，一定要確定好支撐腳的著陸點。通過直線的助跑後，支撐腳要正好落在預期的著陸點上，這時將腳尖朝向球的方向，踢球腳適當屈膝，向前擺動以擊球方式踢球。

Point 2 腳內側踢反彈球

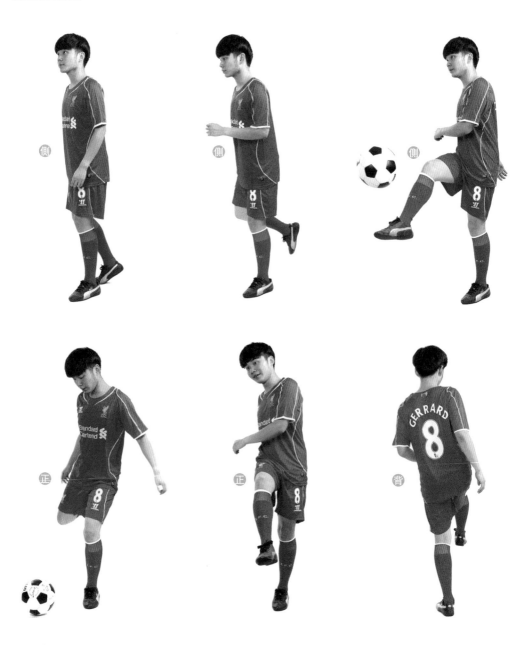

踢反彈球時，一定要將重心腳的位置確定好，踢球腳緊跟，在足球著陸後彈起的瞬間，用腳內側直擊足球中部。
腳內側反彈球這個技法一定要在平時的基礎練習中作為重點進行訓練，這個技術點的運用比較廣泛，特別是在
射門時，並且成功的機率極高。

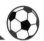

P⊙int 3 腳內側踢空中球

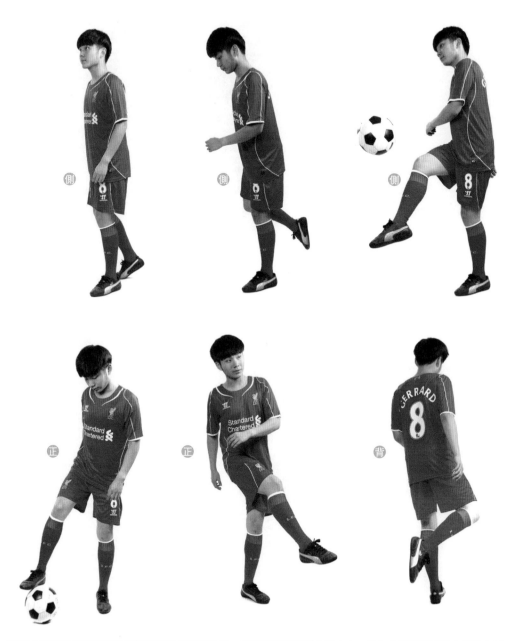

踢空中球的時候要準確地判斷好足球的運動軌跡，做到使身體正對來球方向，重心支撐腿要使勁支撐住身體，上身略微向重心腿方向傾斜一點保持身體平衡。這時抬起接球腳，根據來球的高度，調整踢球腳的高度，在空中用腳內側用力擊球。

腳背正面踢球方法

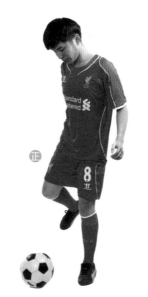

1. 用腳背正面擊球的中部或是下部，從而控制球的運動。踢球時要以腳背重心部位觸球。腳背正面踢球可以踢出較遠的距離和較好的軌跡，所以在足球運動中比較常見。

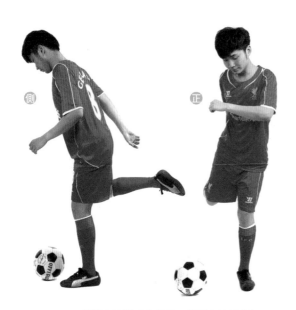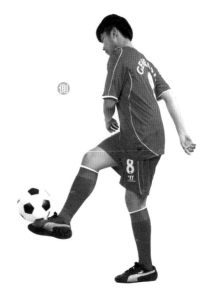

2. 腳背正面踢球在長傳、射門和解圍中都十分受用。同時，腳背正面踢球的方法還適合用來處理定位球、滾地球、反彈球和倒勾球等等。

3. 腳背正面踢球是用腳的第一、二、三、四蹠骨體及蹠骨底部分，即腳背的正中部分踢。當足蹠骨屈並稍外翻時，形成一個較大的平面就是一般所指的腳背正面，用這一部分去擊球即稱腳正面踢球。

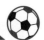

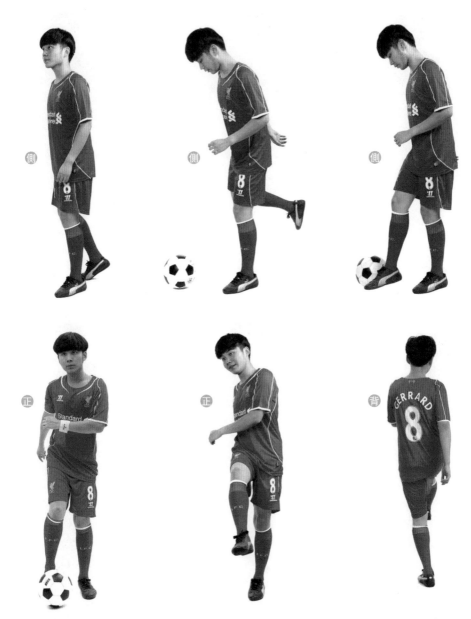

腳背正面踢定位球的技術動作和腳內側踢定位球的動作技法大致相同，只是把觸球部位改成了腳背正面。兩者各有利弊，腳背正面踢定位球的方式更有助於發力。然而，腳內側踢定位球的方式更有利於控制足球軌跡。因此我們可以根據具體的情況，靈活地運用兩種不同的踢球方式。

Point 2 腳背正面踢地滾球

一般情況下踢地滾球應該先正確地判斷好足球滾動的軌跡路線，確定擊球地點，支撐腳在這時應該及時到位。
同時找準擊球後足球的運動方向。通常情況下，踢迎面飛來的地滾球時，支撐腳的位置應該靠後一些；反之，
踢與自己方向一致的地滾球時，支撐腳的位置應該靠近一些。

Point 3 腳背正面踢反彈球

正

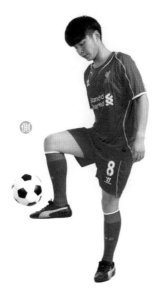

側

背

1.　首先要看準足球的著陸點，儘量讓支撐腳及時落到足球的一側。在球體落地後彈起到適當高度的時候，踢球腳在這個瞬間發力，用腳背用力擊球的中部。

2.　這個動作的力度較大，擊球的位置不對有可能將球踢飛。要注意的是控制踢球腳小腿的擺動幅度，避免球體失去控制。

3.　當球落地剛剛彈離地面的瞬間，用腳背正面部位擊球的後中部。此時應控制小腿的上撩（要送髖、髖關節平移），以防止觸球過高。

Point 4 腳背正面踢空中球

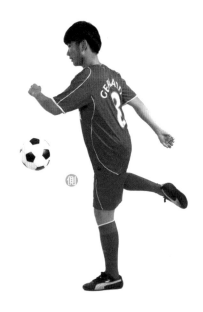

1.　觀察來球的飛行軌跡,確定觸球地
　　點和出球方向,支撐腳要及時到達
　　合適位置,腳尖朝向出球方向。

2.　這時將上身的重心向支撐腳的一側傾
　　斜,踢球腳抬高,腿部抬起與地面幾乎
　　平行,用踢球腳的腳背正面用力擊球的
　　底部。

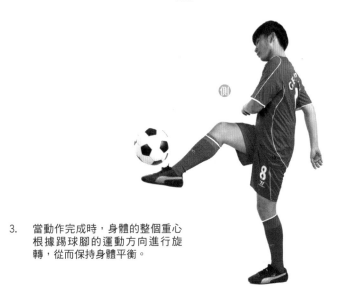

3.　當動作完成時,身體的整個重心
　　根據踢球腳的運動方向進行旋
　　轉,從而保持身體平衡。

≪ 腳背內側踢球方法 ≫

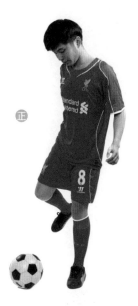

1. 用腳背內側的前部觸球，用巧力控制足球的運行。這種方法常被用於中、遠距離的傳球和射門。

2. 用大腳趾部位擊球比較容易發力，這樣可以更好地控制球的運行距離、高度和軌跡。

3. 這個位置踢球與腳內側踢球相比，腳背內側踢球的速度更快一些。

Point 1 踢定位球

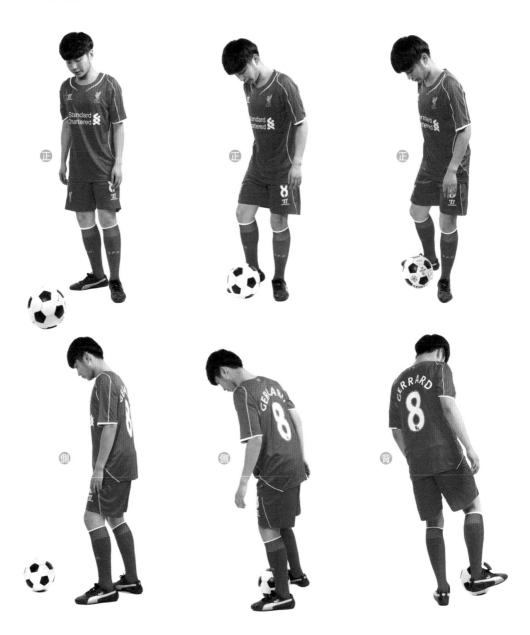

踢定位球的動作結構與前面我們介紹的兩種踢定位球的方法相似，不同之處是，踢定位球前要斜線助跑，助跑的方向和出球的方向呈 45°角左右，在助跑停止時，重心腳停在距足球大約 25 厘米左右的位置上，用踢球腳的腳背內側擊球，從而控制足球的運行方向。

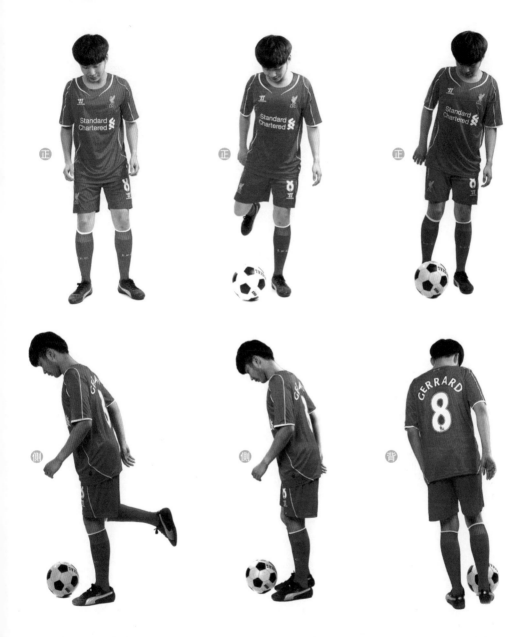

Point 2 踢地滾球

踢地滾球的動作結構與腳背正面踢地滾球很是相似，不同之處在於，支撐腳的位置一定要靈活，隨著足球的滾動而調整位置。用腳背內側擊球，控制足球的運行方向。踢地滾球時要注意，一定要用腳背正面擊球，同時壓住球，控制它的運行方向。擊球時踢球的正中部，不要踢足球的中下部，這樣會使足球改變運行方向，容易失去控制。

Point 3 踢空中球

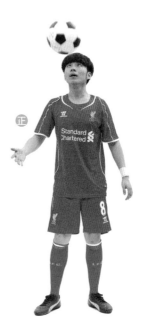

1. 踢空中球的動作和之前說的踢定位球的動作相似，不同之處在於，支撐腳的著陸點一定要落在足球的側後方，同時伴隨支撐腿的動作，高抬踢球腿做下切動作，此時踢球腳用力擊觸足球的後下方。動作完成後，球體應該呈拋物線緩慢運動。

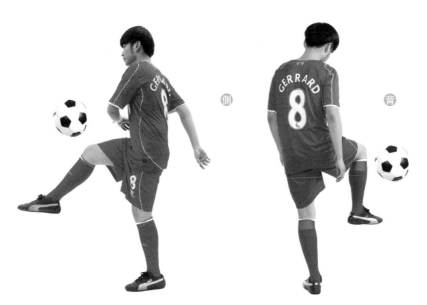

2. 一定要先判斷好球的運行路線和確定好擊球點，並使身體側對出球方向，支撐腳跨上一步，腳尖指向出球方向，上體向支撐腳一側傾斜，踢球腳的大腿帶動小腿急速向出球方向揮擺，用腳背正面踢球的後中部，在擺腿踢球的過程中身體隨之向出球方向扭轉。

3. 這個動作常犯的錯誤：擺腿過早或過晚，造成漏踢。支撐腳尖沒有對著出球方向，限制了身體的扭轉。上體傾斜不夠，造成踢球時腿朝斜上方揮擺，擊在球的中下部，出球偏高。

Point 4 轉身踢球

 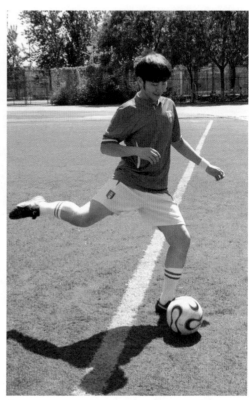

轉身踢球的技術結構與踢定位球相似,不同處在於,助跑最後一步跨跳,使支撐腳轉向出球方向,並利用腰部擰轉的力量使踢球腳用力擊球。

腳背外側踢球方法

以腳背外側觸球中部或底部發力，控制球運行的方法。該方法常用於踢出地滾球、過頂球、弧線球等，變化較多。

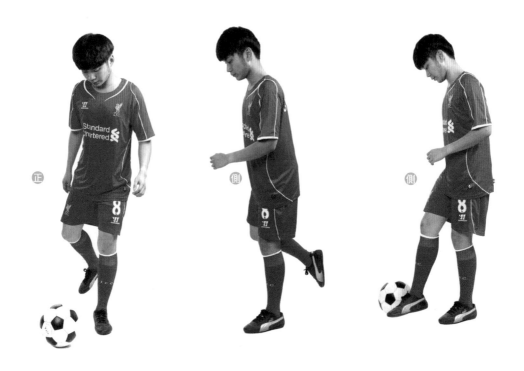

腳背外側踢球的動作方法是，用腳背外側用巧力觸球的中部或是底部，從而控制住足球的運行方向。

≪ 腳尖踢球方法 ≫

腳尖踢球，顧名思義，是用腳尖部位用力觸球，從而達到控制球體運行方向的目的。該方法經常被用於處理來球角度較小，距離較遠的緊急情況。特別是在球門前交戰過程中，在混亂的縫隙中用腳尖踢球，動作會比較靈敏，可以達到意想不到的效果。腳尖踢球的方法和腳背正面踢球的方法相似，不同點在於，支撐腿部位於足球的側後方，踢球腳的腳尖要稍稍翹起，同時腳趾和腳踝部位要緊繃用力，腳尖用巧勁觸及足球的中後部，從而控制足球的運行方向。

≪ 腳後跟踢球方法 ≫

腳後跟踢球的方法是以腳後跟發力觸球，從而使足球向著球員身體後方運行。這種腳後跟部踢球的方法力量較小，足球的運動方向不太確定。根據支撐腳的不同位置，分為交叉踢球和不交叉踢球兩種。

交叉踢球方法

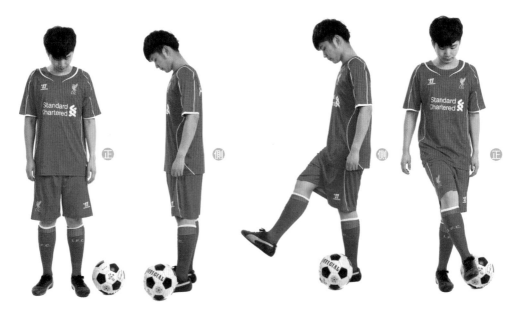

1. 雙腿分開，使球處於雙腳一側。

2. 立撐腳立定於足球的一側，預備踢球腳落於足球的正前方。擊球時，踢球腳的腿部屈膝，小腿緊繃，腳尖向上翹起，將小腿向後擺動，用腳後跟踢球。

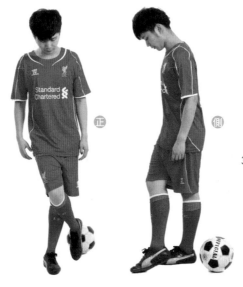

3. 交叉踢球技術結構與不交叉踢球相似，不同處在於，支撐腳立定於足球的另一側。

接球的技巧訓練

接球的技巧訓練

≪ 腳內側接球方法 ≫

腳內側接球的方法是使用腳部內側使移動中的足球停下運行的一種技法。人體的腳部內側結構與足球的外形結構相吻合，所以比較有利於控制足球的運行方向。這種用腳部內側接球的技術經常被用於地滾球、反彈球和空中球等情況的處理中。

Point 1 　 接地滾球

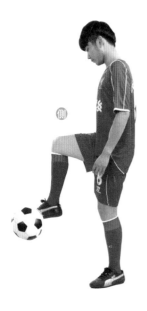 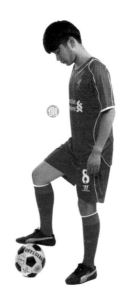 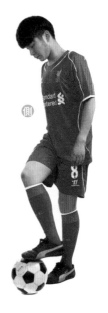

1. 觀察足球的的運行方向，根據足球的路線確定支撐腳的位置，接球腳向外屈膝，將腿抬高，腳尖翹起，用腳部內側接球。

2. 在觸球的時候腳要順著足球的方向使其停下米，從而緩衝足球和腳之間的撞擊力。

3. 當足球的運行速度減慢時，可以用朝下切球的方法，滾動足球，阻礙足球向前運動的力量，將足球控制在腳下。

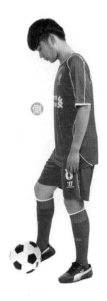 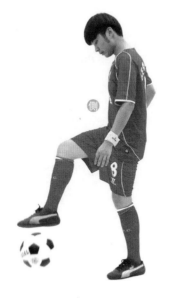 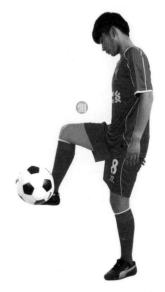

1.　腳內側接反彈球的時候，注意反彈球運行的方向，做出相對的準備動作進行接球。

2.　確定足球的運行軌跡，支撐腳及時落在足球的側前方，上身軀幹微微前傾，接球腳向身體側後方抬高。

3.　在足球落地反彈起來的瞬間，接球腳的腿部快速向擊球方向擺動，用大腿帶動小腿以及腳部，用接球腳的內側推球中上部，將足球控制住。

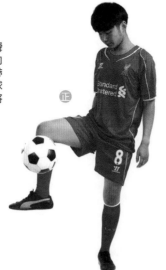 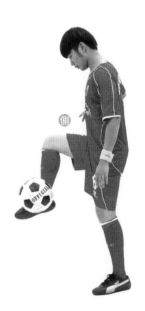

Point 3　接空中球

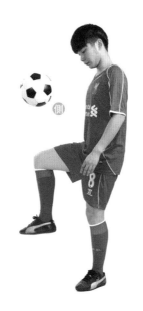

1. 腳內側接空中球時，首先要觀察球的運行路線。

2. 支撐腳及時到位，接球腳屈膝抬高，膝關節向外展，使腳內側正面對來球方向。

3. 接球瞬間，接球腳順著來球方向向後撤，以緩衝球的衝擊力，將球控制在腳下。當來球飛行高度較高時，可以用支撐腳踏地跳起，用接球腳內側接球，其他動作技巧不變。

≪ 腳背正面接球方法 ≫

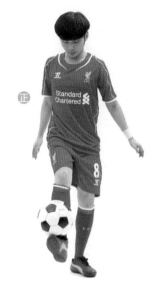

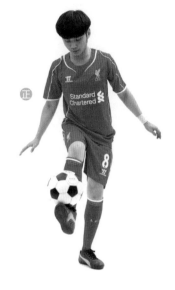

1. 腳背正面接球的方法大多用於處理拋物線較大的來球情況。

2. 在接球前要仔細觀察足球的運行軌跡，重心腳快速移動到來球的落點附近落定，同時將接球腳的腳背正面高抬至球下。

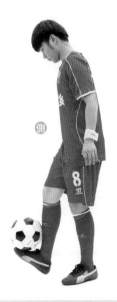

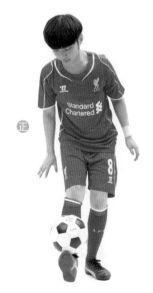

3. 接球瞬間要順著足球下沉趨勢出腳，從而使足球順利停在身體附近。

大腿接球方法

Point 1 大腿接拋物線較大的下落球

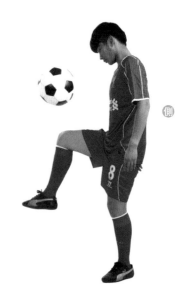

1. 大腿接球的方法常用於拋物線較大的下落球和膝蓋以上高度的低平球情況。

2. 注意來球的方向,需要依據球的落點快速移動到合適的位置,接球腿大腿抬起,當球與大腿接觸的時候大腿下撤將球接到需要的位置上。

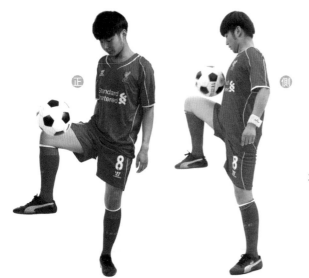

3. 用大腿接球的時候力度很不好控制,需要順著球的運動軌跡,否則球可能會脫離控制。

 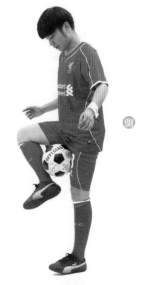

Point 2 大腿接低平球

1. 大腿接低平球之前，也是要先觀察足球的運動軌跡，確定好支撐腿的落地位置，接球腳屈膝向後撤，用胯部的力量帶動腿部，用大腿根部和胯骨之間的位置接球，接球後靈活向後撤一步，使足球落地。

2. 正面對著來球方向，根據來球高度，接球腿大腿微微彎曲，用髖關節向前迎來球，當球與大腿相接觸的瞬間向後回收大腿，使球落在所需要的位置上。

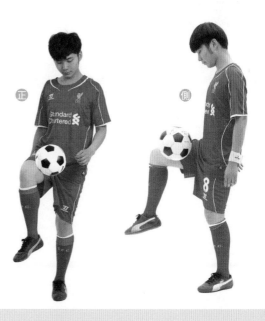

3. 用身體中間部分碰觸球，使其受控於大腿上。動作結束後，用腿將足球停在腳下。

胸部接球方法

由於胸部的位置較高，面積也比較大，胸部的肌肉發達，可以起到緩解足球衝擊力的作用，所以胸部經常用於接應高空傳球。胸部接球分為挺胸式接球和收胸式接球兩種。

Point 1 挺胸式接球

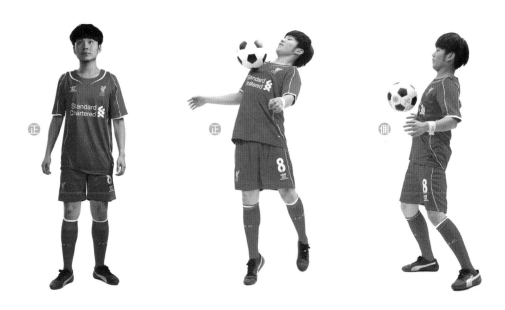

觀察球的運行路線，主動迎向來球。接球時，雙腳蹬直，上身微微向後仰亮出胸部，以胸部輕輕托住球的下部，緩解球的衝力。動作完成後，球應當是輕輕彈起，再緩慢落下。該方法常用於處理空中落下的弧線球。

Point 2　大腿接低平球

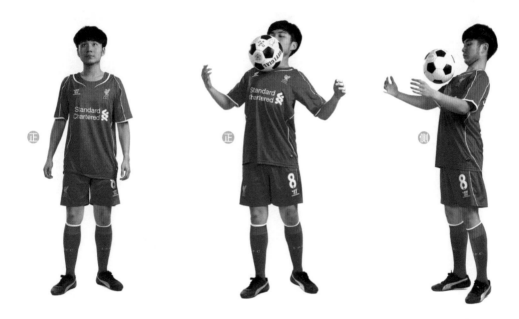

觀察球的運行路線，主動迎向來球。胸部觸球的瞬間，肩膀向內縮，身體微微向後縮，胸肌放鬆，使球的衝力得到緩衝。動作完成後，球應當順勢落下。該方法常用於處理齊胸高的平直球。

頭頂球技術要領

原地頭頂球

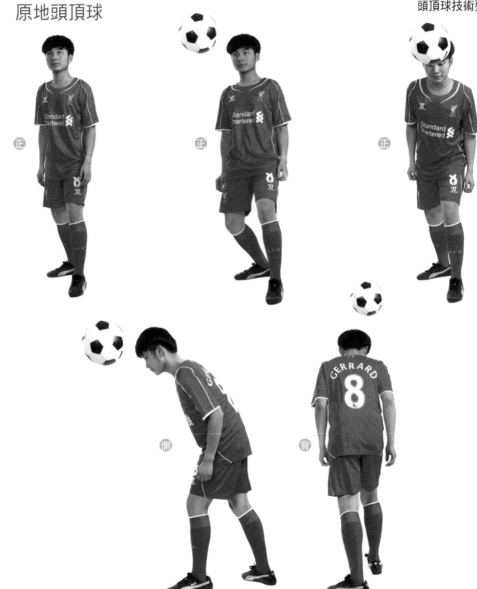

這個動作適合接傳高拋物線球，在附近沒有對手球員威脅時原地頭頂球可以非常準確地控球。首先調整身體的方向迎向來球，當球到適合位置時，雙腳分開、站穩，為傳遞全身力量做好準備，身體略後仰，然後用大腿、腰部、背部、腹部和頸部的肌肉同時發力，使身體向前上方用力，用前額的部位觸球，將球頂出。

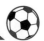

◀◀ 跑動頭頂球 ▶▶

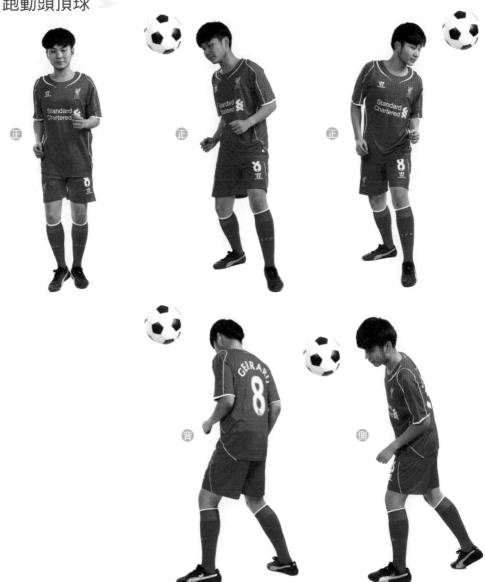

跑動頭頂球的技術動作與原地頭頂球相似，不同處在於，由於跑動速度較快，球頂出後，為了保持身體平衡，
球員需順著擊球方向移動。

原地跳起頭頂球

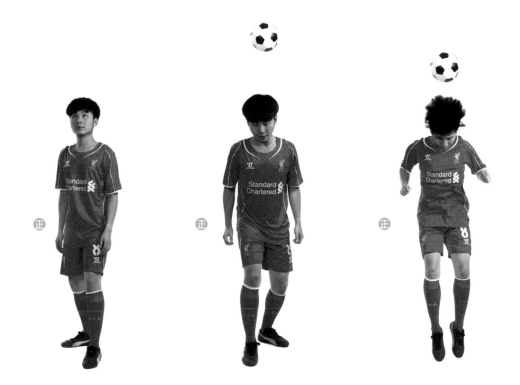

常用於處理高空傳球。身體正面迎向來球，雙腿屈膝立定，穩定身體。弓背、提胸、收下頜，雙腳蹬直向上跳。在身體上升過程中，儘量打開身體，包括胸、腹、肩膀、手臂。當球接近前額時，迅速收腹，上身緊張前擺，前額正面觸球，用力將球頂起。動作完成後，屈膝落地。

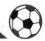

助跑跳起頭頂球

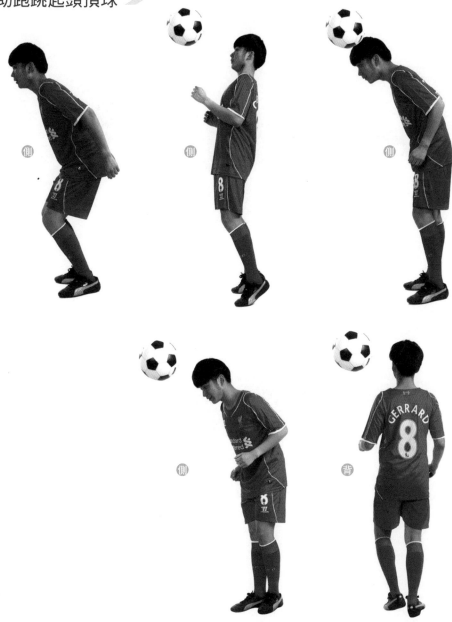

一般助跑跳起頂球時都使用單腳起跳。球員需要根據來球的速度、運行軌跡，選好起跳位置，及時跑到起跳點，起跳前一步稍大些，起跳腳用力蹬地跳起，同時另一腿屈膝上擺，兩臂屈肘自然上提。其餘各環節與原地跳起頭頂球相同。

魚躍頭頂球

魚躍頭頂球常用於處理離身體較遠的低空球。一定判斷好來球的路線和選擇好頂球點後，以單腳或雙腳用力向前蹬地，身體接近水平狀態向前躍出，同時兩臂微屈前伸，手掌向下，眼睛注視來球，利用身體向前躍出的衝力，以前額正面頂球。頂球後，兩手先著地，手指向前，接著以胸部、腹部和大腿依此著地。

≪ 向後蹭頭頂球 ≫

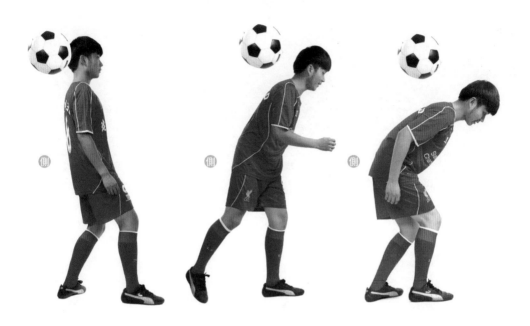

向後蹭頂球與原地前額正面和跳起
前額正面頭頂球相同，當球運行到
身體上空時，利用挺胸、展腹、揚
下頜，身體向後上方伸展，用前額
正面靠上的部位用力擊球的下部，
將球向後上方頂出。

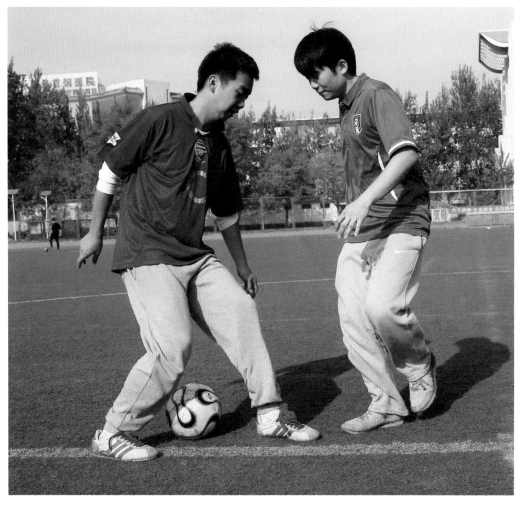

搶截球技術要領

搶截球技術要領

正面搶截

當對方掌握控球權時,必須要由己方球員上前將球搶過來或者破壞,不能讓對方輕鬆控球。
兩腳前後稍開立,兩膝稍屈,身體重心下降,並平均落在兩腳上,面向對手。當對方觸球腳
即將著地或剛剛著地時,立即搶球。搶球腳的腳弓對正球,並跨出一步,膝關節彎屈,上體
前傾身體重心移至搶球腳上。

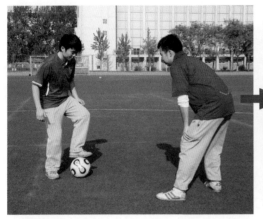 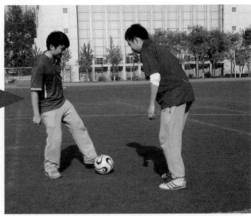

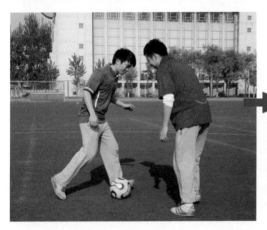

在搶截的時候正面迎向對手，支撐腳立定於球的側方，與球保持適當距離。屈膝，降低身體重心，眼睛注視對手的身體動作。在對手推球或傳球的瞬間，用腳內側封堵球路，將球提拉至身側，順利完成搶截。正面搶截時，觸球部位不準確、搶截行動過早或過晚、提拉球不及時等，都容易造成堵搶失誤。

側面搶截

在對方掌握控球權時,一定要由己方球員上前將球搶過來或者破壞,不能讓對方輕鬆控球。
當與對方平行跑動爭球時,身體重心一定要降低,兩臂貼緊身體。在對方靠近自己的腳離地
時,可用肩和上臂做合理的衝撞動作,使對方身體失去平衡,從而把球搶過來。

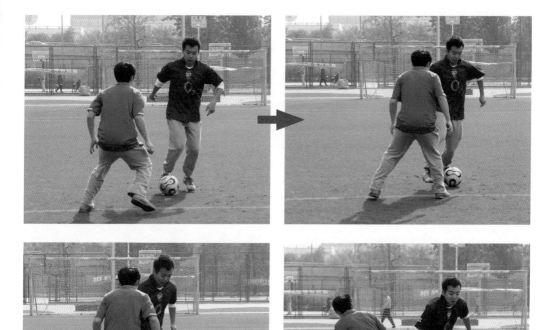

與對手處於水平方向，爭奪對手腳下的球或與對手共同爭奪迎面而來的球，便是側面搶截。側面搶截要根據不同情況，運用不同技巧。搶截時要儘量靠近球，支撐腳立定於足球前方，身體重心儘量放低。擋住對方的去路，試圖將對方激怒，使其失去身體平衡，從而成功將球搶過來。

運球過人方法

用速度強行過人

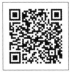

運球過人方法

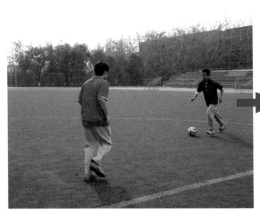
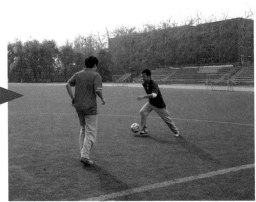

賽場上快速運球接近對手,直到與對手相距約2米處;接著降低速度,迷惑對手;當看見對手動作停頓或遲疑時,突然加速運球,甩脫對手。該方法適合瞬間爆發力強的球員使用,在最後突然加速時,速度一定要快,時機一定要準。

◀ 用身體的掩護強行過人 ▶

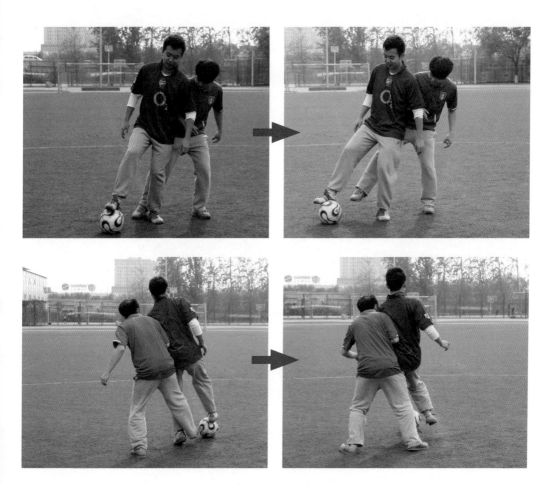

在對手逼得緊時，可以將球向後拉，轉身背對對手。然後用假動作迷惑對手，讓對手身體重心隨著假動作移動，一定要抓準時機，向相反方向運球，甩開防守。運球時身體掩護不能僵硬，要運用好假動作。同時要先看好隊友的位置，身體運動路線可以急停，但腳下的動作要快。

利用變速運球過人

當防守球員在前方、側方追趕時，可以用突然加速、突然減速和假裝加速、假裝減速迷惑對方，當對方跑動節奏被帶亂時，就是甩脫防守的最佳時機。

用穿襠球過人

當看見對手雙腳分開距離較大時，可以趁對手不備將球往其襠下一推，使球從對方雙腿間穿過，甩脫防守。

❮ 假動作過人 ❯

用肩膀的聳動、身體的晃動、眼睛的轉動等一切手段給對手傳遞錯誤的擊球路線信息，當對手接受信息身體重心產生錯誤轉移時，就是擺脫防守的最佳時機。該方法適用於演技好的球員。假動作的昇華是假中有真，真中有假。自己的假動作運用時還要同時看好對手的假動作。

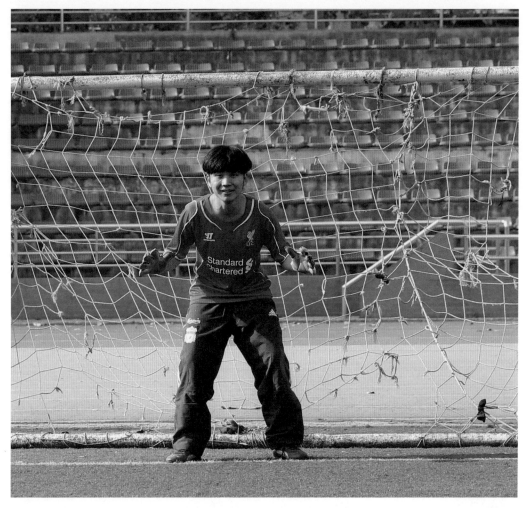

守門員技術要領

守門員技術要領

◀ 選位 ▶

對方射門時，守門員需要封住對方的射門角度。因為隨著射門點的改變，射門角度就會變化，守門員的位置也應隨之改變。當對方在罰球區外正面射門時，守門員應站在球門中央。

當對方在側面射門時，首先守門員要封住前角，之後還要兼顧後角。對方要射門並距球門較近的時候，為了縮小角度便於接、撲球，守門員站立的位置可以稍向前一些。對方射門如果離球門較遠，守門員就不要盲目跑出去，應該站在球門線附近，以免對方將球吊進。

在對方切進到端線附近時，守門員可根據球距門的遠近進行選位。

球接近角球區時，應稍靠後站；球在罰球區外附近，應站在球門中間或者稍靠後的位置；前鋒切到球門區附近時，應站在球門柱前，隨時準備撲腳下球或傳中球。

準備姿勢

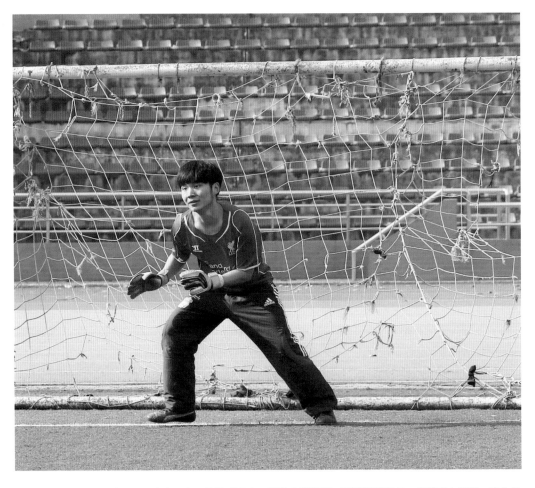

守門員的準備動作基本是兩腳左右開立，約與肩同寬，兩膝自然彎屈，兩腳跟稍提起，身體略向前傾，重心放在前腳掌上，兩臂自然彎屈，掌心向下，兩眼注視來球。守門員要守住球門，不止要掌握好手臂動作，還要有靈活、快速移動的腳步。這樣才能接、撲對方射出的各種來球。

◀ 移動 ▶

Point 1 側滑步移動

一般的守門員移動都是從準備姿勢開始，之後兩腳按照順序向斜側方向移動，兩腳與球門線成 60 度角左右，側滑步移動多用於撲救近距離射門時使用。向右側滑步時，先用左腳蹬地，右腳利用蹬地產生的反作用力離地向右側滑去，左腳立即跟進，落地後保持原來姿勢不變。向左側滑步，技術動作相同，方向相反。眼睛要始終注視著足球。

Point 2 交叉步移動

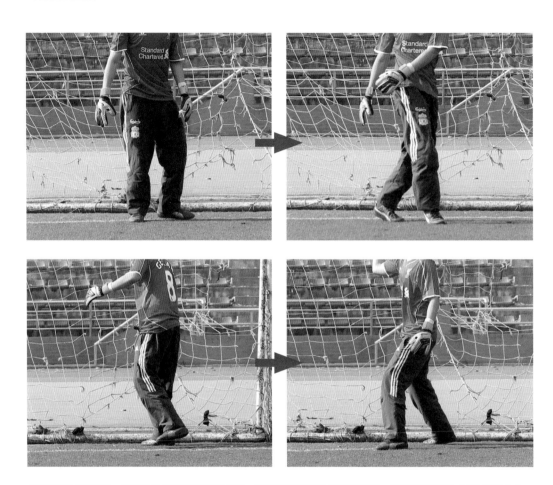

用交叉步法移動時，技術動作與側滑步移動相似。需要兩腳交叉向斜側方移動，兩腳與球門線成 60 度角左右，這種移動方式可以一次移動更大距離。交叉步移動多應用於撲救遠距離射門時使用。

◄ 接球 ►

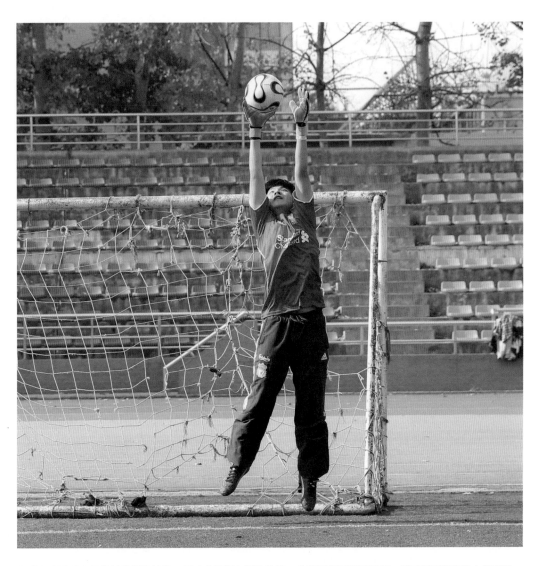

接球是守門員必須熟練掌握的技術，同時也是最主要的技術。守門員能否將球接牢，接球的手形有很大的關係。接球時，兩手自然張開，拇指相對，食指與拇指成一「桃形」，要接觸球的後中部，觸球部位以手指為主，手掌上端輕微觸球，但是掌心不能觸球。在接球的一剎那，兩手要有緩衝動作，將球牢牢接在手中。

Point 1 接低滾球

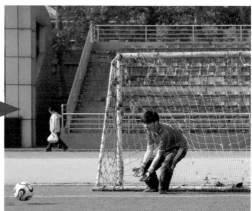

守門員接低滾球分直立接球和單膝跪立接球兩種方法：

直立接球時，守門員的兩腳要自然併攏，腳尖對準來球，上體前屈，兩臂自然下垂，手指自然張開，手心向前，兩手接球底部。接到球後，兩臂同時彎屈，並互相靠攏，將球抱至胸前。

單膝跪立接球時，守門員的兩腿向側前方開立，前腿彎屈，支持身體重心，後腿跪立，膝關節接近地面，並靠近前腳踵，上體前傾，手臂下垂，掌心對準來球方向，兩手接球底部。接球後將球抱至胸前。

正面跪立接地滾球時，兩腳前後開立，身體正對來球方向，重心放在前腳掌上，後腳腳尖支撐地面，保持身體平衡，身體前傾，兩手接近地面，掌心向前，接球底部。接球後將球抱至胸前。

這種接球動作多用於跑出球門接直線低滾球。

Point 2　接高球

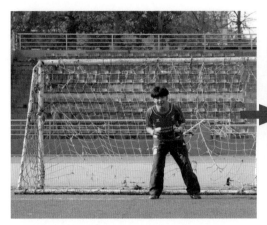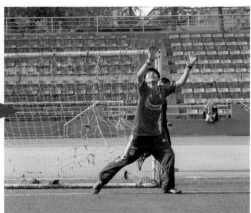

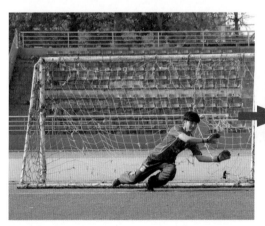

接高球需要根據球的不同高度，選擇跳起接球和不跳起接球。

雙腳起跳接球多用於接正上方的高球。接球過程可分為判斷、踏跳、騰空、接球、落地5個步驟。最後將球收至胸前。

單腳跳起接球應用範圍較廣，而且接球點比較高，多用於接遠側高球、高吊球、傳中球等。接球步驟與雙腳跳起接球相同，只是用單腳起跳。

接略高過頭部的來球時，兩臂屈肘上舉，並按上述接球手形將球接位後，收至胸前。接近側略過頭頂的高球時，可以利用腳步移動或身體向側傾斜將球接住，並收至胸前。

Point 3 開球

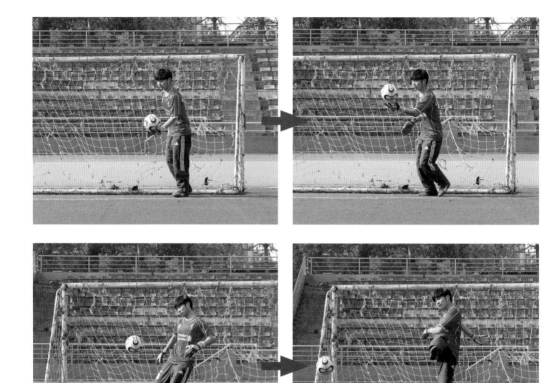

開球也可以稱之為發球。這是守門員將球投向球場之內,發起進攻的一種技術手段。守門員的開球也分為兩種,一種是踢發球,另一種是拋擲球。踢發球可以踢出較遠距離,甚至直接將球踢進對方半場,不好的是準確度略差一些。

Point 4 拋擲球

拋擲球的距離較短，優點在於它的準確度非常高，也更加安全。為了爭取時間組織快速反擊，守門員經常把獲得的球用手擲給同伴。擲球有單手肩上擲球，單手低手擲球的勾手擲球等動作。

單手肩上擲球的時候，兩腳前後開立。兩膝稍屈，單手持球屈臂於肩上。擲球前持球手臂後引，同時身體隨之回旋側轉，重心移後腳上，擲球時利用後腳向後蹬地、轉體和揮臂，甩腕將球擲向預定目標。

5

戰 術 與 團 隊 合 作

足球比賽場上，兩邊的人數都是 11 人。但仔細看看場內，有的地方是 2 對 3，有的地方是
4 對 2。換句話説，有著局部性的人數差異。

利用這種局部性的人數差異來製造對手的破綻，這就是團隊配合。

01
1 對 1 攻擊戰術

03
小組攻擊戰術

05
整體進攻戰術

02
1 對 1 防守戰術

06
整體防守戰術

04
小組防守戰術

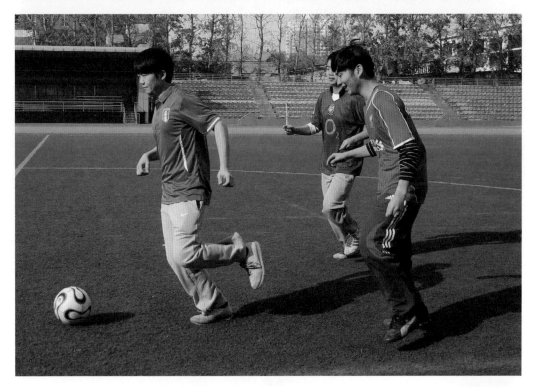

1 對 1 攻擊戰術

1 對 1 的攻擊戰術

◄ 1 對 1 攻擊的原則 ►

1 對 1 進攻的時候，最重要的是要保證球不被對手搶走。倘若太過小視對手，使球被對方搶走，這時主動權就會落到對方手裡，從而導致我方防守的時間增加。如果想在比賽中得到有利形勢，控制球不被搶走是球員的基本能力。

當處於有利形勢的時候，若認為自己可以突破防線，則可以嘗試運用帶球過人的技巧。只要能夠成功的突破一個人，那麼對手的防守就少了一個人。這種情況下，對進球得分是十分有利的。

現代足球比賽中，沒有位置是只用防守不用進攻的或是只用進攻不用防守的。任何一隊或是任何位置的球員基本都會遇到 1 對 1 的情況。根據球員位置的不同，注重的方向自然不同。比如，有的位置注重帶球過人、有的位置注重護球等。總體來說，1 對 1 的能力應該算是足球球員的基本能力。

應該學會的技巧

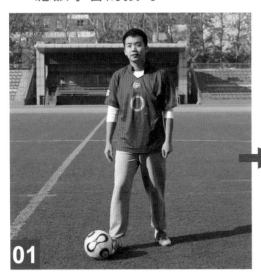

01 不要低著頭

對方無論是站在原地，還是搶球。在帶球過程中及接到球之前都應該抬頭注意四周情況。

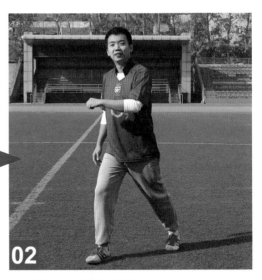

02 邊移動邊正確地控制球

控球者需要擺脫防守者的接近，為此要不斷地帶球移動。但是由於速度的加快，很多情況下無法使球停留在預期位置上。所以必須經過基本的控球訓練來提高自己的技術。

03 依選擇的不同　決定第一次觸球的方式

在比賽中，控球者擁有著各種選擇。比如帶往右邊後傳球、帶往左邊直接過人或接到球直接傳回給隊友等。先自己做出選擇，再去決定第一次觸球的方式。

04 觀察對手的舉動　改變帶球的方式

在帶球過人的過程中，帶球的速度應該有快有慢，有時需要帶球改變運行方向，或做出假動作，以各種不同的變化來讓對手捉摸不定。此時要注意察覺對手重心的變化，隨時採取快速突破。

技巧 **01** 簡單 1 對 1

1 對 1 進攻
1 對 1 防守

準備工作
進攻隊和防守隊各選擇
一人進入場地。

訓練流程
首先由教練傳球。
防守隊球員迅速上前設
法搶球。盡力把球截走。
攻擊隊球員必須設法不
讓球被搶走。同時,在
1 對 1 的情況下,尋找
機會射門。
射門成功後,換下一組
隊員上場。
防守者的開始位置可以
在 ABC 三個位置之間做
出變換,這樣一來 1 對
1 的情況也會隨之變化。

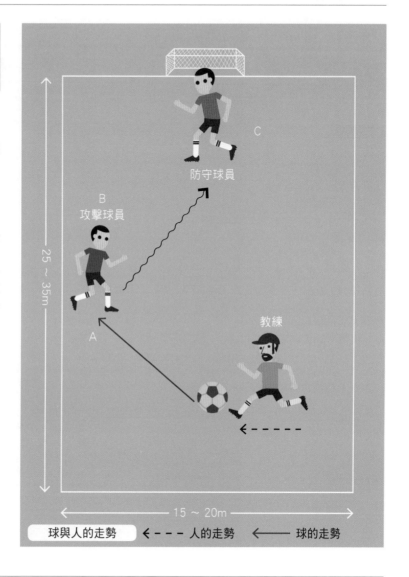

防守球員

B
攻擊球員

25 ~ 35m

C

A

教練

15 ~ 20m

| 球與人的走勢 | ←--- 人的走勢 | ← 球的走勢 |

 技術要點
防守球員要集中註意力觀察進攻球員是否能夠酌情而採取不同的接球方式。接著攻擊球員可以任意發揮,設法
帶球攻破對方防守。在比賽中有各種不同的防守情況,有時防守者從遠處跑來,有時防守者就在身邊,所以攻
擊者要經過訓練習慣防守者的各種不同的防守模式。

技巧 **02** 3 球門區的 1 對 1

👟 人數 10-16 人

🕐 時間 15-20 分

1 對 1 進攻

1 對 1 防守

準備工作

利用指示盤圈出三個寬度 1~2 米的球門區域，攻擊方和防守方各派一名球員進入場地。

訓練流程

首先由攻擊隊球員將球傳給教練（路線 A）。攻擊隊球員同防守隊球員同步開始追球。教練將球回傳給攻擊球員（路線 B）攻擊隊球員必須觀察防守隊球員的動作，並迅速將球帶往球門區域附近方便進球（路線 C）。攻擊結束之後，換下一組。

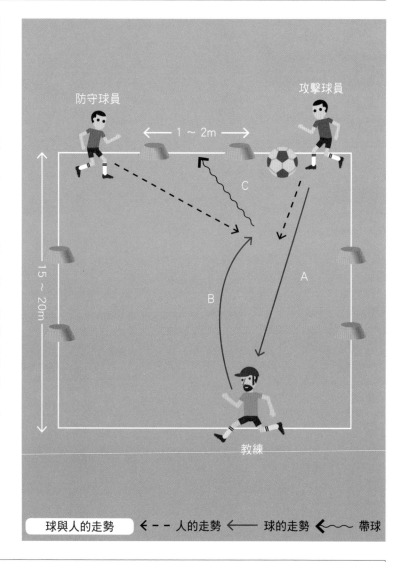

防守球員　　　　　攻擊球員

1 ～ 2m

C

15 ～ 20m

A

B

教練

球與人的走勢　⟵--　人的走勢　⟵──　球的走勢　⟵〰〰　帶球

技術要點

這個訓練的主要意圖在於，可以使攻擊球員學會根據情況改變第一觸控點。在進攻的過程中最重要的是不要讓球被對手搶走，進攻者應該利用第一觸傳的動作將球帶往有利的位置。如果攻擊者不管面對什麼樣的球，總想把球帶往同一個球門區的話，表示這個攻擊者還沒辦法判斷情況、改變做法。此時教練就應該對該攻擊者進行指導。回傳球的時候，要多嘗試不同的球路，如果回傳的球較弱，防守者會反過來試圖攔截，此時攻擊者應該靠第一觸控點來避開防守者的攔截。

技巧 **03** 有支援者的 1 對 1

人數 10-16 人

時間 15-20 分

1 對 1 進攻
1 對 1 防守

準備工作

在圖中的位置上，配置雪糕筒和標示盤。

訓練流程

攻擊方球員有助攻者，在可選擇傳球的情況下的 1 對 1。

由 1 號球員帶球開始，2 號球員向著標示盤的方向跑去。

由 1 號球員傳球給 2 號球員（路線 A），使得 2 號球員在標示盤附近接到球。

防守方球員朝向接到球的攻擊方 2 號球員逼近（路線 B），設法搶球。

攻擊方 2 號球員伺機回傳球給 1 號球員（路線 C）或直接突破（路線 D）。

如果射門失敗，就換攻擊方 2 號球員帶球出發。

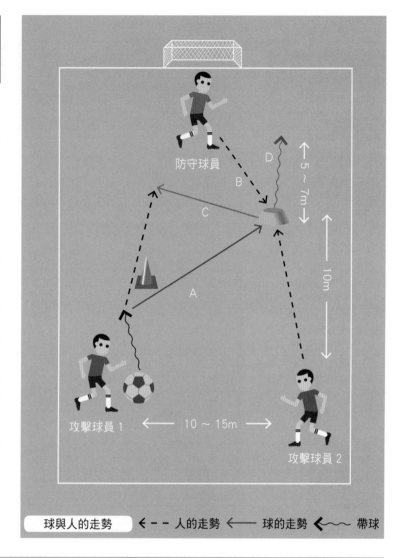

防守球員

D

B

C

5〜7m

A

10m

攻擊球員 1 ← 10〜15m → 攻擊球員 2

| 球與人的走勢 | ←--- 人的走勢 | ←— 球的走勢 | ~← 帶球 |

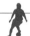 **技術要點**

在實際的比賽當中，很少發生只有單獨 1 對 1 的情況，所以思考戰術的時候，也有傳球的選項。因為練習點在於 1 對 1，所以規定靠帶球突破可以得三分，這是攻擊者必須要有正確的判斷力，當發現無法帶球突破的時候，就應把球傳出去，至少得 1 分。球賽中最重要的技巧是在高速奔跑的時候，可以準確把球控制好。為了不讓 2 號球員的前進速度受阻礙，1 號球員應該儘量把球傳遠點，讓 2 號球員練習停控及帶球的精準度。

技巧 **04** 有條件限制支援者 +1 對 1

🏃 人數 10-16 人

🕐 時間 15-20 分

1 對 1 進攻
1 對 1 防守

準備工作

在圖中的位置上，配置雪糕筒和標示盤。

訓練流程

由 1 號球員帶球出發。

1 號球員向朝著球門另一側跑的 2 號球員傳球（路線 A），接著繞過雪糕筒。

防守者朝著接應球的 2 號球員逼近（路線 B）設法搶球。

2 號球員觀察防守者的動向，把球回傳給 1 號球員（路線 C）或直接突破（路線 D）。

如果射門失敗或被搶走，就換 2 號球員帶球出發。

防守球員

攻擊球員 2

攻擊球員 1

5～7m

10m

10～15m

| 球與人的走勢 | ←--- 人的走勢 | ← 球的走勢 | ⟵〜〜 帶球 |

🏃 技術要點

這個訓練更接近實際比賽中 1 對 1 的情況，因為 1 號球員的傳球時機受到了一定的限制。在第一步裡，1 號球員必須跑到雪糕筒處才能傳球。2 號球員不能隨意亂跑，在跑的同時要注意觀察 1 號球員的情況，再決定最終跑到哪個位置。接著，2 號球員必須同時觀察球和對方，設法讓自己以最快的跑動速度接下球。

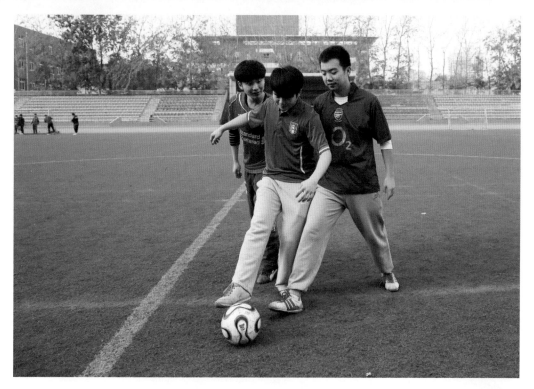

1 對 1 防守戰術

1 對 1 的防守戰術

≪ 1 對 1 防守的原則 ≫

防守的目的是為了把球搶下來。球向著對手滾過去、對手接到球、踢出球的時候，會有很多搶球的機會。關鍵是把握住那一瞬間的機會發動攻勢。接下來講的是許多戰術性防守技巧，最重要的基礎依然是 1 對 1 的搶球技巧。

如何縮短自己與對手兩人之間的距離，這其中分寸的拿捏相當重要。想要縮短自己與對手之間的距離，限制對手的行動，又不讓對手一口氣突破防守，這是十分關鍵的部分。

最後，即使是被對手帶球突破，我們也應該繼續追趕，在球場上具備永不放棄的精神是十分重要的。就算最終無計可施，難以將球追回。貼緊對手，也可以給他製造不可抗拒的心理壓力。從而會大大增加對手射門失誤的可能性。

≪ 應該學會的技巧 ≫

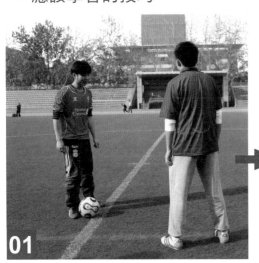

01 防守的基本姿勢

雙腳一前一後站立，上身正對對手。嘗試用腳步牽制對手的基本姿勢。球員應該訓練如何能夠以這種姿勢應付360度任何方向的攻勢。

02 推測雙方距離

在對手沒有接到球前，防守球員應該儘量接近對手，從而試圖限制對手的行動。切忌不要離得太近，這樣對手可能一個轉身就突破了防守。因此距離判斷也十分重要。

03 以站的位置來限制對手的行動

較為基本的方法是擋在對手以及我方球門之間。如若遇到對手橫向傳球，也可擋在傳球線上，這樣對手的行動就會大受限制，有經驗的防守者應該以站的位置來阻止被對手突破。

04 把鏟球當做最後手段

比賽中，一般情況下都是站著搶球的，但是如果在防線馬上要被突破的緊要關頭，可以嘗試鏟球的方法。但鏟球的時候必須注意不要犯規，還有滑行後要能夠保證自己可以迅速站起來。

技巧 **01** 分邊過線 1 對 1

🏃 人數 10-16 人
🕐 時間 15-20 分

1 對 1 進攻

1 對 1 防守

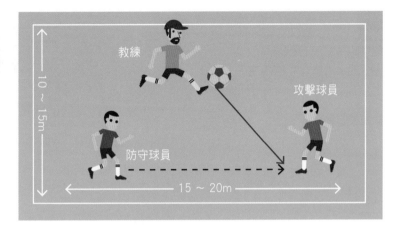

準備工作

攻擊隊及防守隊各派一名球員進入場地。

訓練流程

由教練供球。防守隊迅速上前設法搶球。攻擊隊帶球越過底線就算得分,防守隊搶到球也可以朝對方的方向突破。得分或球出界就換下一組。觀察防守隊是否能使用正確的腳步技巧阻擋攻擊者的帶球。原則上是站著搶球,但是如果快被突破的話,可以試著鏟球。

技巧 **02** 雪糕筒分邊射門 1 對 1

🏃 人數 10-16 人
🕐 時間 15-20 分

1 對 1 進攻

1 對 1 防守

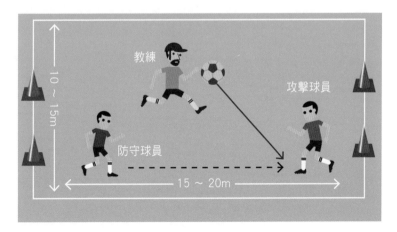

準備工作

場地兩端各放置兩個雪糕筒當得分門,間距 1~2 米。攻擊隊及防守隊各派一名球員進入場地。

訓練流程

由教練供球。防守隊迅速上前設法搶球。攻擊隊只要把球踢進雪糕筒中間就算得分。防守隊如果搶到球也可以朝對手的球門區進攻。得分或者球出界就換下一組。防守隊需要學習邊防守對手,邊注意球門位置。防守隊不只要阻擋攻擊隊帶球前進,還必須阻擋攻擊隊的射門角度。

技巧 **03** 有目標球員的 分邊過線 1 對 1

🏃 人數 10-16 人

🕐 時間 15-20 分

1 對 1 進攻

1 對 1 防守

準備工作

在兩端的得分底線上放兩個標示盤，間距 1~2 米，雙方各站一名目標球員。

攻擊及防守各派一人進入場內。

訓練流程

由教練供球。防守隊迅速上前設法搶球。攻擊隊帶球突破底線就算得分，除了帶球之外，攻擊隊可以選擇將球傳給目標球員，多應用回傳球。防守球員如果搶到球也可以往對手的底線攻擊。

得分或球出界就換下一組。

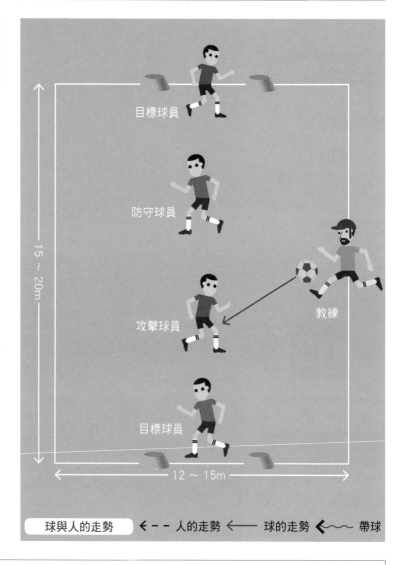

目標球員

防守球員

攻擊球員

教練

目標球員

15 ～ 20m

12 ～ 15m

| 球與人的走勢 | ◀--- 人的走勢 | ◀── 球的走勢 | ◀∿∿ 帶球 |

🏃 技術要點

這種訓練，比較真切地模擬了中場的攻防，只要被對手成功把球傳給目標球員，之後對方就可以輕易突破防守進行回傳球。因此，防守球員應該擋在攻擊球員和目標球員之間阻擋攻擊球員傳球，同時看準機會設法搶球。

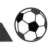

技巧 **04** 簡單 1 對 1（防守版）

1 對 1 進攻

1 對 1 防守

準備工作

攻擊隊及防守隊各派一
名球員進入場地。

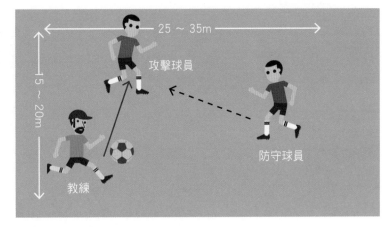

訓練流程

由教練供球。防守隊迅速上前設法搶球，如果可以的話，就把球截走。攻擊隊必須設法避免球被搶走，
在 1 對 1 的情況下找到射門機會。

技巧 **05** 有支援者的 1 對 1（防守版）

1 對 1 進攻

1 對 1 防守

準備工作

按照圖上的位置，配置
雪糕筒跟標示盤。

訓練流程

由 1 號球員帶球出發，2 號球員則朝著標示盤的方向跑去。1 號球員傳球，讓 2 號球員在標示盤附近
接到球（路線 A），2 號球員可以把球回傳給 1 號球員，也可以直接突破。防守者朝著接到球的 2 號
球員逼近，設法搶球。如果射門或是球被搶走（路線 B 或路線 C），就換下一組。這次換成由 2 號球
員帶球出發，從相反的方向進攻。

小組攻擊戰術

小組攻擊戰術

助攻的原則

助攻，即未持球的球員配合控球的隊友，跑到最有利的位置上。助攻技術也是足球戰術中的基本技術。

對於足球初學者來說，要學習的第一項，就是避免只顧盯球，而忽略周圍情況。只會盯球的球員總會在接球後才能臨時決定下一步是帶球還是傳球。這樣的做法很容易被對方的防守者盯死，而無法完全發揮。

除此之外，控球和傳球的基本動作也是必須要掌握的。對於沒有技術自信的球員，總是踢得提心吊膽，注意力也沒辦法集中到球以外的事物上。一般情況下，還是建議多練習控球技術，只有這樣才能轉移注意力到更多的方面上去。

應該學會的技巧

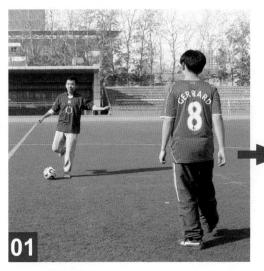

進入空曠的區域

明確隊友跟對手之前的位置，判斷哪個區域比較空曠，迅速進入那個區域。

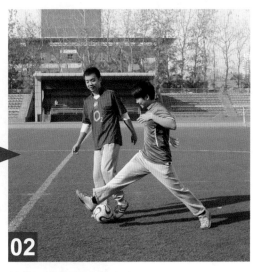

熟悉正確的助攻角度

倘若處於的位置使隊友無法傳球到位，就不能很好地起到助攻的作用。應該明確控球隊友的運行方向，思考需要站在什麼地方才比較容易接到隊友的傳球。

判斷好距離

如若與控球隊友或者其他助攻隊友離得太近，空間就會變得狹窄，十分容易被對手盯死。因此一定要判斷好距離。

動作連貫不停頓

要是隊友遲遲沒有傳球，周圍的位置情況也會不斷地變化，遇到這種情況的時候，要隨時集中注意力，不斷根據情況變換位置，製造出有效的攻擊空間。

技巧 **01** 助攻的基本練習

助攻

準備工作

根據圖中的位置，擺放雪糕筒。

訓練流程

1 號球員帶球通過雪糕筒之間，把球傳給 2 號球員。

2 號球員直接把球回傳給 1 號球員。攻擊方需要利用人數優勢，妥善利用空曠的區域，引開防守隊，射門得分。

攻擊結束之後就換下一組。

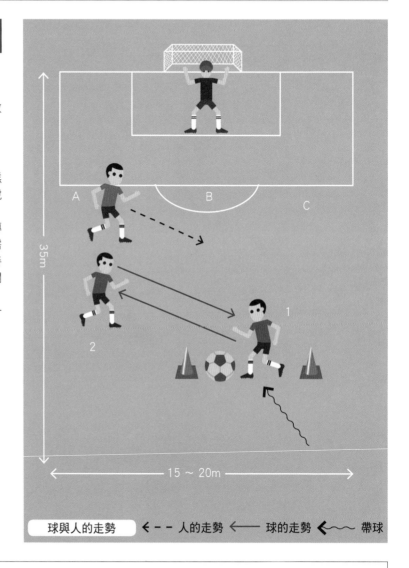

球與人的走勢　◀ - - 人的走勢　◀── 球的走勢　◀〜〜 帶球

技術要點

為了製造人數上的優勢，必須學會找到正確的助攻位置，助攻隊不能只是單一地不斷靠近控球者，而是要保持一定的距離，妥善利用空曠的空間。如果能避開對手的防守，同時接到隊友的傳球，便可以帶球突破並射門。

讓 2 號球員跟防守球員在球門外的罰球區附近 A、B 和 C 這幾個點多變換位置，增加練習的變化；讓 2 號球員練習被防守球員近身盯防的情況，以及防守球員從遠處逼近的情況。

技巧 **02** 雙邊傳控球

助攻

準備工作

球場兩邊各站一個教練，場內則是 3 對 3。

訓練流程

由任一個教練發球，之後由教練充當導球者。通過中間的三個人，把球傳到另一邊。例如，教練 A 將球傳給 1 號球員後（路線 A），1 號球員將球傳給了 2 號球員（路線 B），之後 2 號球員傳給另一邊的 3 號球員（路線 C），之後 3 號球員再傳給另一邊的教練 B（路線 D）。教練 B 將球踢入場內，傳回這一邊，按照這樣的步驟不斷重複。

經過一段時間後，讓攻守和教練交換位置，重新開始。

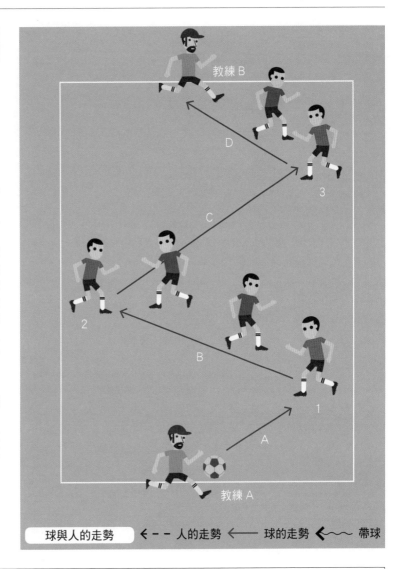

教練 B

D

C

3

2

B

A

1

教練 A

球與人的走勢　　⟵ – – 人的走勢　⟵── 球的走勢　⟵∿∿ 帶球

🏃 **技術要點**

這個訓練的目的是為了讓球員練習更接近實戰的狀況。依靠著傳球將球傳送到某個特定的方向。在比賽中，一旦有了想要把球傳到某一個位置的強烈欲望，場內的三名隊友很容易排成一條直線，但是這樣一來，傳球時候的選擇就變少了。所以應該不斷地提醒三人要保持三角形的位置關係。特別注意的是在助攻的時候不能只是注意控球隊友的位置，同時還要注意其他隊友的位置，導球者的距離和位置等。如果距離太近，會十分容易被對手盯死，所以要保持適當的距離關係。

撞牆球的原則

撞牆球是在人數處於優勢的時候最簡單的突破防守的方法。這種技巧又叫作撞牆式傳球。控球者將球傳給當牆的隊友，然後衝到防守者的背後，接下隊友的回傳球。對速度有自信的球員較擅長這項技術。

如果遇到對手已經預料到本隊的撞牆球攻勢，緊貼在傳球者身邊不讓他接到回傳球的情況，負責當牆的隊友也沒有必要勉強將球回傳，可以選擇自行帶球突破。

◀ 應該學會的技巧 ▶

01

培養雙方的默契

因為是一瞬間的傳送球,所以兩名球員之間必須有足夠的默契,靠眼神就可以瞭解對方的意圖。

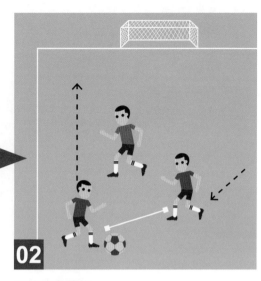

02

保持適當距離

控球球員跟負責當牆的球員之間不能太近也不能太遠,所以雙方必須判斷好距離,才能更好地配合。

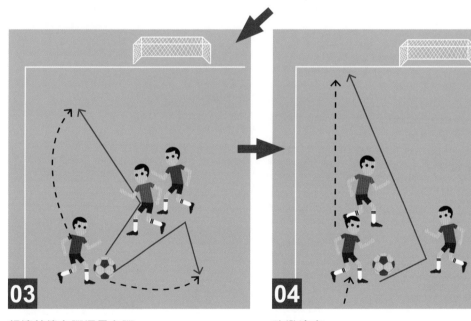

03

想清楚傳左腳還是右腳

預計好傳球後的奔跑方向,根據不同方向,決定把球傳到隊友的哪一隻腳上。

04

改變速度

當發動撞牆球攻勢的瞬間,帶球的緩慢速度突然變成極快的速度,這樣就可以把對手完全甩到後面。成功突圍。

技巧 01 靠撞牆球來穿越雪糕筒

人數 15-20 人

時間 10-15 分

撞牆球
助攻

準備工作

按照圖中的位置，配置雪糕筒。

訓練流程

球員 1 帶球前進。球員 2 與球員 3 負責當牆。在接近雪糕筒的時候，將球傳給隊友 2（路線 A），自己跑向雪糕筒的另一邊跟進。2 號隊友再傳撞牆球（路線 B）回給跟進的 1 號隊友，1 號隊友接球後向隊友 3 傳出（路線 C），之後 1 號球員繼續向第二個雪糕筒的另一側跑去，在雪糕筒的另一側接到 3 號隊友傳回的撞牆球（路線 D）。

每名球員輪流當控球者。

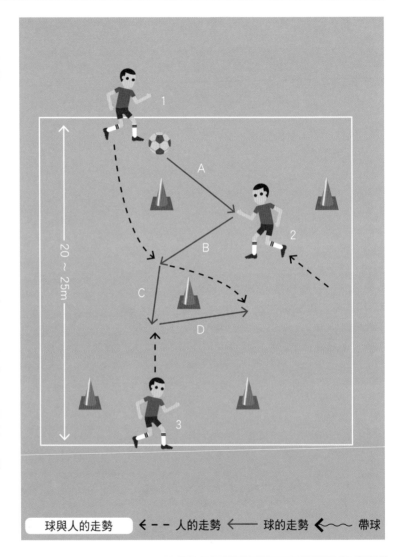

球與人的走勢　◀ − − 人的走勢　◀── 球的走勢　◀〜〜 帶球

技術要點

把雪糕筒當做防守球員，練習撞牆球的規律。觀察球員的撞牆球時機是否適當。如果因為太早傳球而失敗或是助攻者動作太慢而造成的帶球失誤，就要求球員之間練習用眼神、手勢或者是呼喊聲來取得共識。這可以當作熱身運動，讓球員先試著帶球經過雪糕筒，然後再試著以撞牆球的方式傳過雪糕筒。

技巧 **02** 連續撞牆球

助攻
撞牆球

準備工作

按照圖中的位置，配置
雪糕筒及球員。

訓練流程

1 號球員帶球繞過雪糕
筒，傳球給 2 號球員（路
線 A），讓 2 號球員跑
進標示盤。

2 號球員將球直接回傳
給直線往前衝的 1 號球
員（路線 B）。

1 號球員可以直接把球
傳給 3 號球員（路線 C）
但如果傳球路線被雪糕
筒擋住的話，就再傳給
2 號球員（路線 D），
再由 2 號球員傳給 3 號
球員（路線 E），這樣
為一個循環。

接下來換 3 號球員側的
球員帶球起步，進行相
同的程序。

每個球員行動後更換的
位置依序為 1-2-3-2-1。

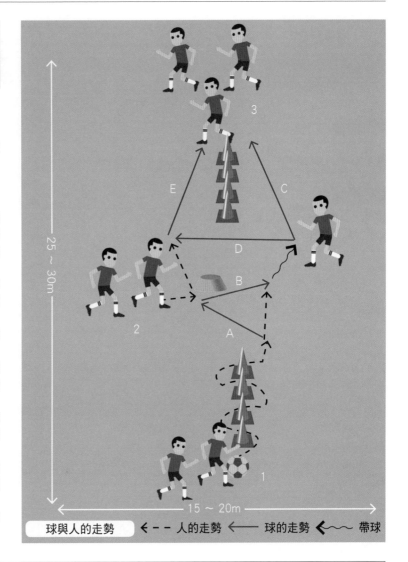

25～30m

15～20m

3

E

C

D

B

A

2

1

| 球與人的走勢 | ← - - 人的走勢 | ← 球的走勢 | ← 帶球 |

 技術要點

提升傳球的速度、穩定度與精確度。撞牆球的重點在於第一觸控點便將球傳回給控球者，因此準確度跟穩定度
是非常重要的。確定傳球精準後，再去練習速度和穩定度。當不好撞牆球的球員，主要原因是帶球的時候沒有
注意觀察周圍。讓球員先帶球繞過雪糕筒，正是為了練習不要低頭看球而看著 2 號球員的習慣。

技巧 03　4 對 2 傳球（撞牆球）

人數　6-8 人

時間　10-20 分

撞牆球

助攻

準備工作

攻擊隊進場 4 名球員，防守隊進場 2 名球員。

訓練流程

基本上就是 4 名球員對 2 名球員的傳球訓練。

攻擊方在傳球的過程中，1 號球員找到機會就對 2 號球員發動撞牆球（路線 A 和路線 B 或路線 A 和路線 C）。

不管是傳給哪一位隊友，只要發動撞牆球成功可獲得 1 分。經過一段時間後，攻守互換。

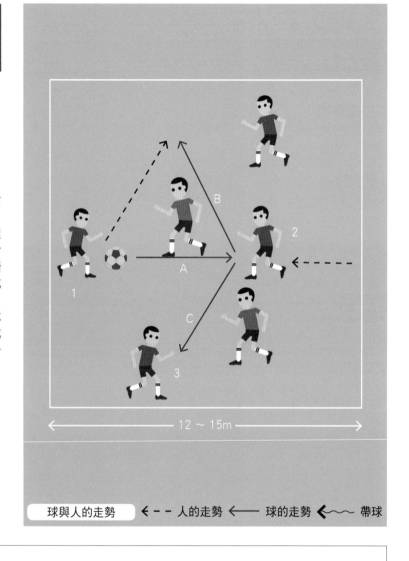

12 ～ 15m

球與人的走勢　◄ ─ ─ 人的走勢　◄─── 球的走勢　◄〜〜 帶球

技術要點

這是個加入了撞牆球要素的傳球訓練，其中最重要的是擔任牆的助攻者的行動。如果像一般 4 對 2 的傳球訓練一樣站成固定菱形的話，撞牆球是很難成功的，應該像 3 號球員一樣找機會接近 1 號球員，這樣撞牆球才容易成功。一開始的時候，很容易成為外圍四周互傳的人，例如 1 號球員傳給 2 號球員。此時可以加入特殊的規則，例如 2 號球員進入中央區域，在防守方的盯防下成功接到傳球也可以得 1 分，如果成功發動撞牆球又可以再得 1 分，這樣可以利用規則創造出各種不同的撞牆球情況。

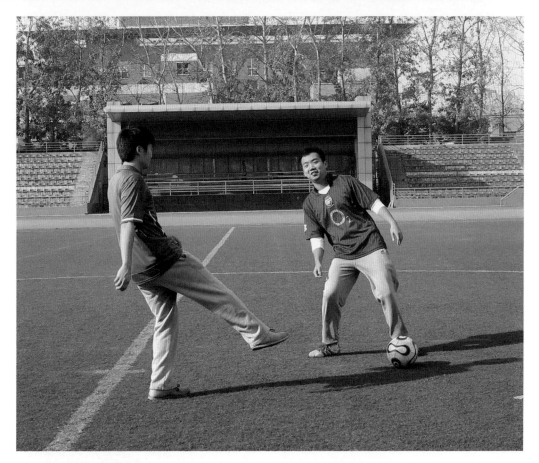

滲透性傳球的原則

滲透性傳球也就是直接把球傳向對方防守陣線的後方。這種傳球技巧又被稱為絕配傳球,只要隊友能順利接到傳球,將對獲勝有很大的幫助。

由於這個技巧必須將球傳進最危險的區域中,所以傳球的時機、傳球的速度及球員的配合默契都必須非常完美,否則不會成功。從施展這個技巧就可以看出一個球員的視野寬廣度、動作多樣性及技巧熟練度。

對接受傳球者而言,考驗的是如何製造更多的滲透性傳球機會。對發動傳球者而言,考驗的是能否把握隊友所創造出的機會。對於這個技巧,球員們應該多加練習。

應該學會的技巧

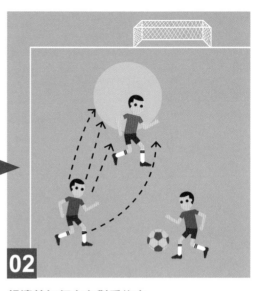

看清楚周圍情況

確定對手及隊友的情況時,應該把頭抬起來,看清周圍的情況,而不是一直低著頭。在發動滲透性傳球時抬頭更加重要。

想清楚如何奔向對手後方

在滲透性傳球的過程之中,接球者必須確定起跑的時機和路線,只有這樣才能在不造成越位犯規的前提下深入敵方。

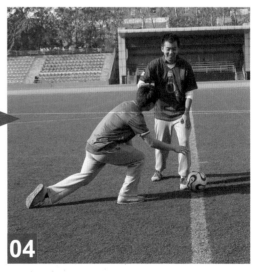

看準對手的破綻時機

滲透性傳球只要被對手預料到就不會成功。球員應該儘量學習讓對手捉摸不定的技巧。例如,利用第一時間發動滲透性傳球,使得對手沒有思考的時間。

增加動作的多樣性

倘若對手擋在傳球的路線上,可以瞬間變換為帶球過人,像這樣突然性的改變才能讓對手防不勝防。

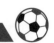

技巧 01 2對2＋自由球員

滲透性傳球 助攻

準備工作

1位自由球員、2位攻擊球員和2位防守球員進場。

訓練流程

自由球員傳球給1號隊友之後加入遊戲（路線A），1號隊友將球傳回給他之後正式開始（路線B）。

攻擊方包含自由球員共3名球員，互相傳球接應。

攻擊方1號2號球員只要一抓到機會就往對手背後方向衝，持球的自由球員立刻滲透性傳球給1號球員或者2號球員（路線C或者路線D）。

攻擊方射門成功（路線E或F），或是防守方搶到球，就換下一組。

自由球員

| 球與人的走勢 | ⇠--- 人的走勢 | ⇐ 球的走勢 | ⇜ 帶球 |

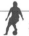

技術要點

這個訓練的目的是讓球員學會滲透性傳球的基本做法。不要低頭，要看清楚四周的情況，這是最基本的原則，接應滲透性傳球的人應該擺脫對手的盯防，所以應該把重點放在動作或起跑的時機上。自由球員接到回傳的球就像發動滲透性傳球，如果隊友沒有辦法配合或是對方擋住了空間，就可以多傳幾次球，設法觀察突破對手的破綻。

技巧 **02** 3 球門區的 4 對 4

👣 人數 8-16 人

⏱ 時間 15-25 分

滲透性傳球
助攻

準備工作

在雙邊距離球場邊線 4～5 厘米處分別以雪糕筒設置 3 個得分區。

訓練流程

4 對 4 的小訓練。也可以 5 對 5 或者 6 對 6，只要人數相同就行。

1 號 2 號 3 號隊友之間互相傳球（路線 A 和路線 B），一找到機會就往雪糕筒中間傳入滲透性傳球在（路線 C），只要隊友跑上去成功在得分區內找到球，就得 1 分。

約定時間內得分比較多的隊伍獲勝。

30～40m

得分區

得分區

← 20～25m →

| 球與人的走勢 | ← − − 人的走勢 | ←——— 球的走勢 | ←〜〜〜 帶球 |

 技術要點

這個訓練更接近實際比賽情況的滲透性傳球訓練。如果動作過慢，則滲透性傳球不會成功。為了讓對手來不及反應，最好還是利用第一時間傳球並發動攻勢。接應球的隊友當然也必須抓好跑出去的時機，才能第一時間接到滲透性傳球。給每個得分區設定不同的得分條件，從而讓攻擊形式更加明確。

技巧 **03** 3球門區的4對4

🚶 人數 8-16人

⏱ 時間 5分

滲透性傳球
助攻

準備工作

得分區排列方式與方法略有不同,而且加了守門員。

訓練流程

4對4加上守門員防守的訓練。只要雙方人數相同,也可以是5對5或者6對6。

由中央區域1號、2號、3號、4號球員往雪糕筒中間發動滲透性傳球(路線A和路線B)。

接應滲透性傳球的球員必須立即射門,可以單獨射門或與隊友互相配合(路線C)。

約定時間內進球比較多的隊伍獲勝。

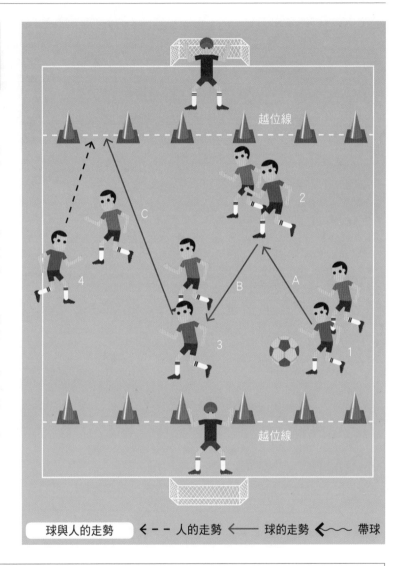

越位線

越位線

| 球與人的走勢 | ←-- 人的走勢 | ←— 球的走勢 | ←∿ 帶球 |

 技術要點

球員接到滲透性傳球後,倘若形勢不利於射門,對手就會追趕上來,所以傳球者所傳的球不能讓接應者減速。訓練球員在滲透性傳球後迅速射門。雪糕筒所在的地方就是越位線,球員不能在傳球瞬間先跨越此線。這個訓練可以讓守門員學會在什麼樣的時機,及時破壞對手的滲透性射門。對於進攻方而言,如果傳得太靠近中央區域,很容易被守門員攔截,所以應該儘量從側面發動傳球攻勢。

◄ 交叉傳球的原則 ►

交叉傳球是指球員帶球向著隊友靠近，在擦肩而過的瞬間，迅速將球傳給隊友。這個技巧不像回傳球是以防守為目的，大多用來擺脫對手的盯防，試圖製造出無人防守的空間。

由於是兩位球員在近距離下的配合，因此相互的默契非常重要。如果能夠理解隊友的控球習慣和意圖，配合起來會更加順利。

在擅長短傳的隊伍，經常可以看見這一技術的運用。除了會傳球等技巧之外，根據情況需要，也應該把這個技巧考慮到其中。

◀ 應該學會的技巧 ▶

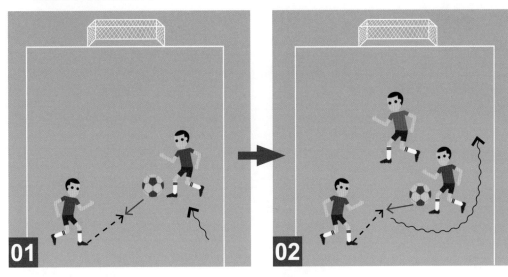

掌握交叉傳球時的默契

控球球員如果在與接應球員擦肩而過的瞬間還繼續觸球，那麼接應球員就很難把球穩穩地接好，這點一定要特別注意。

提高速度

帶球速度越快，擦肩而過的瞬間就越容易擺脫對手。使得對手沒有搶球的機會。

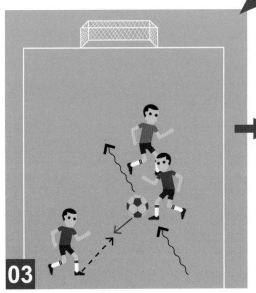

自由決定傳不傳球

不一定要傳真球，有時候可以用假動作傳球，最後選擇自己繼續帶球前進。

從密集地區進入空曠處

倘若對手球員沒有聚集在一起，即使交叉傳球也不容易擺脫盯防，所以應該通過觀察，確定對手間的疏密關係。

技巧 **01** 交叉傳球練習

👤 人數　10-16 人

🕐 時間　10-25 分

交叉傳球

助攻

準備工作

4 位球員分成兩組進場。

訓練流程

2 名球員分別站左右兩邊，由 1 號球員傳球給 2 號球員（路線 A），開始起跑（路線 B）。接到球的 2 號球員帶球向著斜角前進（路線 C），另外 1 號球員也向著另一邊斜角前進。擦肩而過的瞬間將球傳給隊友。之後 1 號球員繼續向斜角帶球前進（路線 E），而 2 號球員則向斜角跑去（路線 D）。到達中間兩邊的位置之後，重複相同的動作。

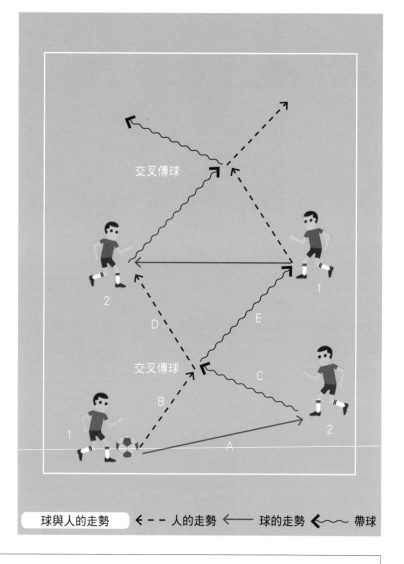

交叉傳球

交叉傳球

| 球與人的走勢 | ⇠‑‑ 人的走勢 | ⇠── 球的走勢 | ⇠〜〜 帶球 |

 技術要點

這個練習的重點在於熟悉交叉傳球的基本動作與正確的傳球技巧。建議在訓練時可以將這個訓練放在熱身運動之中，讓球員反復練習學會交叉傳球的感覺。這是一個運動量較大的練習，也可以作為增加球員耐力的訓練。剛開始慢慢來，在適應之後逐漸加快速度。

技巧 **02** 交叉傳球練習

👤 人數 10-16 人

🕐 時間 15-20 分

交叉傳球
助攻

準備工作

1 位守門員、2 位攻擊者和 1 位防守者進場。

訓練流程

由 1 號球員開始帶球跑動（路線 A），2 號球員也向著 1 號球員跑去（路線 B）。

1 號 2 號球員交叉傳球之後由 2 號球員帶球越過對手（路線 C），然後射門（路線 D），或是不傳球直接由 1 號球員射門。

換下一組。

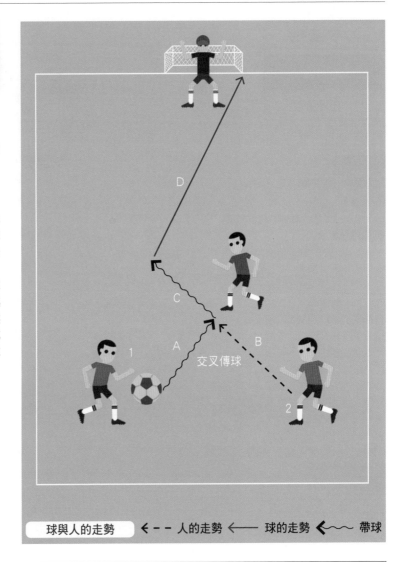

| 球與人的走勢 | ←-- 人的走勢 | ← 球的走勢 | ← 帶球 |

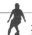 **技術要點**

這是個加入了交叉傳球戰術運用的射門訓練。這個射門訓練之中，由哪一邊的球員射門都沒關係。球員必須學會靠著傳球或不傳球戰術的運用來擺脫防守，並抓住機會射門。如果控球者在擦肩而過的瞬間還碰到球的話，傳球時就很容易失誤，所以必須練到在傳球的瞬間碰不到球，而且不管傳不傳球都必須帶得很流暢。

147

技巧 **03** 2對1交叉傳球

人數 10-15 人

時間 15-20 分

交叉傳球

撞牆球

助攻

準備工作

按照圖中的位置，擺設
雪糕筒。

訓練流程

1號球員帶球穿過兩個
雪糕筒中間（路線A），
將球傳給2號球員（路
線B），訓練開始。

由2號球員接著帶球前
進（路線C），而1號
球員繼續往球門跑去
（路線D），防守方球
員來盯防（路線E），
攻擊方需要依靠交叉傳
球、撞牆球等戰術的配
合來射門得分（路線
F）。

攻擊結束後就換下一
組。

30 ~ 35m

15 ~ 20m

| 球與人的走勢 | ◄--- 人的走勢 | ◄── 球的走勢 | ◄◇◇ 帶球 |

技術要點

未控球的球員應該觀察對手的位置及空間情況，思考如何幫助控球隊友。以交叉傳球來交換控球，擺脫對手防
守。或是靠撞牆球來突破防守。改變1號球員跟2號球員或防守者的開始位置，便可以模擬各種不同情況。

技巧 **04** 2 球門區的 4 對 4

交叉傳球
換邊攻擊

準備工作

在狹長形場地的兩邊各設置兩個雪糕筒的分區。

訓練流程

4 對 4 的訓練。

選擇兩個得分區中的任何一個進攻都可以。

有時間限制。

例如由 1 號球員帶球出發（路線 A），2 號球員與 1 號球員進行交叉傳球（路線 B），之後由 2 號球員帶球（路線 C），越過對手後射門（路線 D）。

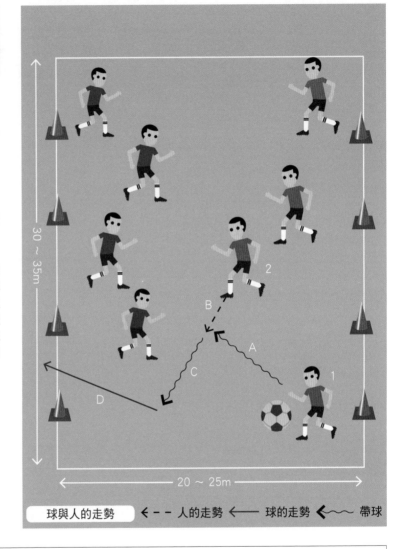

30 ～ 35m

20 ～ 25m

| 球與人的走勢 | ←‐‐ 人的走勢 | ←— 球的走勢 | ←〜 帶球 |

 技術要點

通過交叉傳球，尋找對方兩個球門區域中防守球員較少處發起進攻。利用交叉傳球來改變攻擊目標，並運用交叉傳球技巧。像圖中這樣吸引對手的注意，隊友向著場邊奔去，最能發揮交叉傳球的效果。在對手不密集的地方進行交叉傳球是沒有效的，應該先帶球進入對方聚集之地，吸引對手的盯防，之後依靠交叉傳球把球帶到沒有對手的區域。

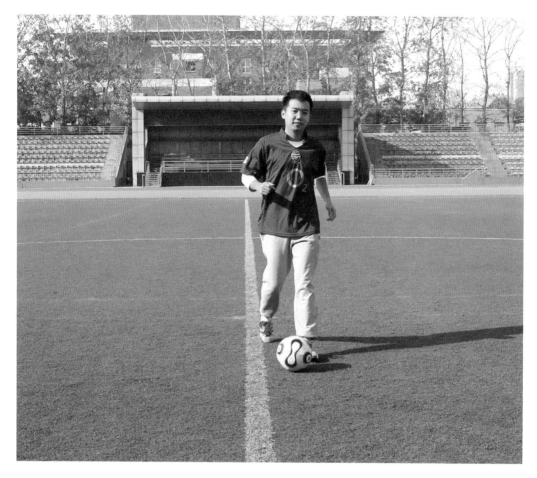

疊瓦式助攻的原則

疊瓦式助攻是指從隊友後邊越過，接應隊友傳球的技巧。大多數人認為疊瓦式助攻是後衛跑到前線參與助攻的技術，但疊瓦式的原意只是超越隊友而已。另外，中場超越前鋒的動作也算是一種疊瓦式助攻。

對手的防守如果非常完美，一直在自己人之間互相傳球是無法創造機會的，此時如果後方的球員冒著風險向前推進，製造區域性的人數優勢，那麼可以大幅度提升攻擊力。

疊瓦式助攻在現代足球中已是非常常見的一種團隊戰術，但是必須注意的是這個動作一旦失敗，將陷入防守人數不足的困難處境，絕對不能疏忽大意。

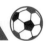

應該學會的技巧

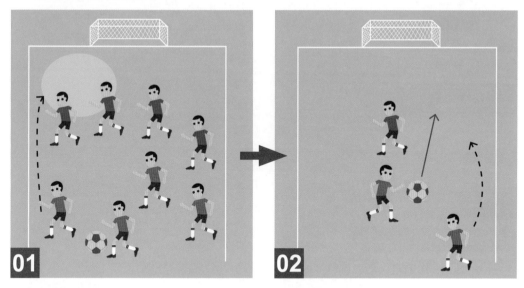

找出空曠的空間

球員應該擴大注意範圍，確定周圍的具體情況。試圖找出適當運用疊瓦式助攻的空曠空間。

掌握跑動時機

抓準時機，才能在超越隊友之後順利接應隊友的傳球。

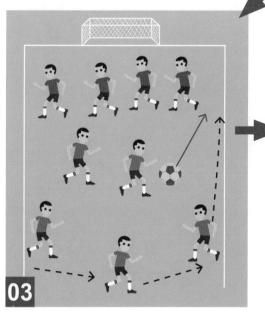

維持攻守的平衡

不能總想著用人數的優勢來突破敵陣，還要明確如果球被搶走該怎麼處理。

利用人數優勢來進攻

5 對 4 的局勢下，自然會有隊友處於無人盯防的狀態，此時要積極傳球，創造進攻機會。

技巧 **01** 利用疊瓦式助攻的控球遊戲

人數　10-20 人
時間　15-25 分

疊瓦式助攻

助攻

準備工作
將場地分成兩邊。

訓練流程
3 對 3 的控球遊戲。
控球方球員利用疊瓦式助攻形成 4 對 3 的狀態，1 號 2 號 3 號互相傳球（路線 A 和路線 B）。
3 號球員將球傳給在對面場地外等候的 4 號隊友（路線 C）。
3 名球員之中必須 1 名球員留在原場地內，另兩名 1 號、3 號球員與疊瓦式助攻的 4 號球員則移動到對面場地（路線 D、路線 E 和路線 F），疊瓦式助攻 4 號球員傳球給對面場地的 5 號球員（路線 G）。從另一邊場地逆向重複同樣的步驟。

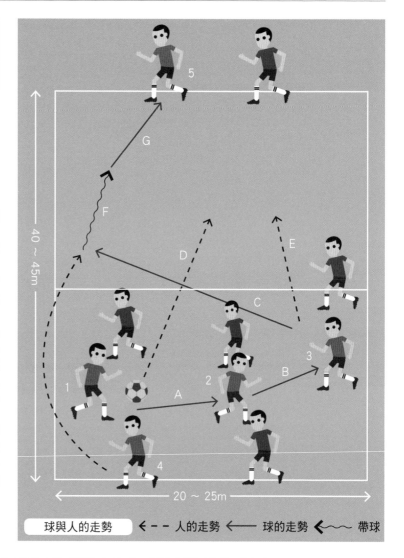

40 ～ 45m

20 ～ 25m

| 球與人的走勢 | ← - - 人的走勢 | ←── 球的走勢 | ←〜〜 帶球 |

技術要點
這個訓練利用來自後方的疊瓦式助攻，維持控球狀態。疊瓦式助攻行動中最重要的就是起跑的時機點。一旦看到對手陣營中出現空隙，後方的球員就要立刻起跑，衝入那個空隙之中。尤其是當球跟球員都聚集在同一側時正是最佳時機。防守方應該積極盯防控球球員，設法將球搶走。

技巧 **02** 十字型控球遊戲

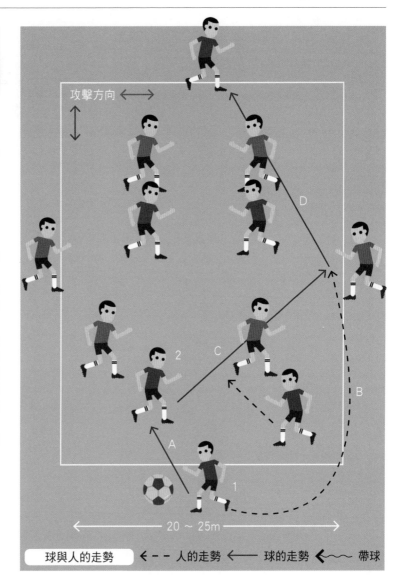

👤 人數 12-16 人

🕐 時間 15-25 分

疊瓦式助攻

助攻

準備工作

分成橫向及縱向兩個隊伍。
場內為 4 對 4。
場外如圖各站兩名球員。

訓練流程

由 1 號球員發球（路線A），訓練開始。
發球的球員進行疊瓦式助攻，進入場內形成 5 對 4 的狀態（路線 B），2 號球員設法將球傳往場地的縱向對邊（路線C）。成功將球傳往縱向對邊的球員就跑動到縱向對邊的場外（路線D）。
由對面開始，逆向重複相同的步驟。
對手隊伍如果搶到球，則進行橫向傳球訓練。
設定時間限制。

攻擊方向 ↔

D

2 C

A B

1

← 20 ～ 25m →

球與人的走勢 ⇠‑‑ 人的走勢 ⇠— 球的走勢 ⇠〜 帶球

 技術要點

由於兩隊的傳球方向不同，分別為縱向和橫向，所以搶到球的瞬間，隊友必須立刻調整位置。速度越快越好，用來回傳球的方式，將對手完全擺脫。

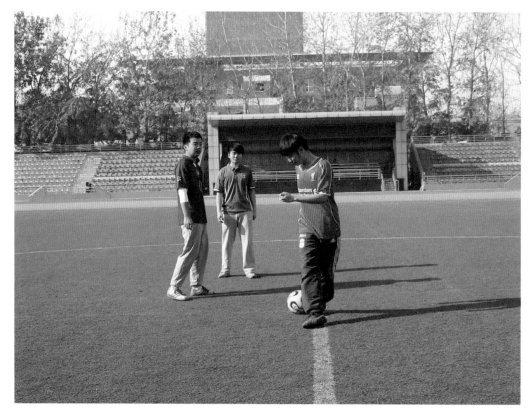

小組防守戰術

小組防守戰術

近逼與補位的原則

足球中的近逼與補位，說的是一名球員上前設法搶球（逼近）時，為了不讓此隊友被對方突破，導致其他隊友被對方突破，所以其他隊友應該採取相應措施（補位）的團隊防守概念。這個道理說起來簡單，但現實比賽的時候卻沒有時間讓球員慢慢觀察局勢，所以常常會發生所有隊友都上前逼近，結果被對方突破；或是所有人都想補位，結果造成防守線往後退的情況。圍繞著控球者周圍的防守球員之間必須擁有良好的默契，儘量減少配合上的時間損失。除此之外攻擊方的技術越高超，防守方的應對就越困難。防守訓練的品質會因攻擊的品質高低而造成極大落差，因此在訓練時，負責攻擊的一方一定要全力以赴。同樣的原則也可以用在攻擊方的訓練上。

≪ 應該學會的技巧 ≫

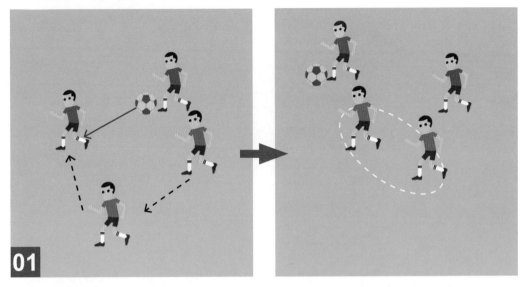

2 對 2 的補位技巧

賽場上在球還沒有被控好之前，防守者就必須快速的逼近，另一名隊友迅速補位。

補位者的位置除了要具有補位效果外，在當對手橫向傳球時還必須及時地上前逼近。

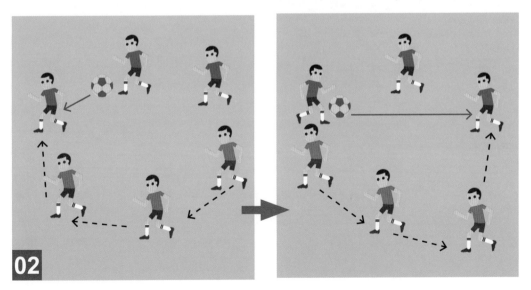

3 對 3 的補位技巧

同樣 3 對 3 也一樣，當一個人近逼，其他隊友就橫向補位。

隊友應配合球的去向，隨時變換位置。

單邊斷球的原則

單邊斷球指的是只要稍微地改變一下位置，馬上就把攻擊者逼入死角。攻擊方需要保持攻擊的多樣性。而防守方面，如何才能減少對手的攻擊模式就成了關鍵中的關鍵。而單邊斷球就是在這種狀況下產生的防守戰術。

一般情況下，只要是站在對手的左邊，便可以封死對手左邊的範圍。但是如果沒有與隊友配合好的話，對手就很容易地從右邊突破。簡單說就是，在進行單邊斷球的時候，一定要與周圍的隊友保持良好的默契，因此要隨時掌握身邊情況，與隊友互相呼喊、溝通。

在防守的動作上，就算是橫向移動一點點或者是往左轉個小角度，也都會對成敗有著很大的影響。一個優秀的防守者必須擁有寬闊的視野以及對情況精準的判斷力。

≪ 應該學會的技巧 ≫

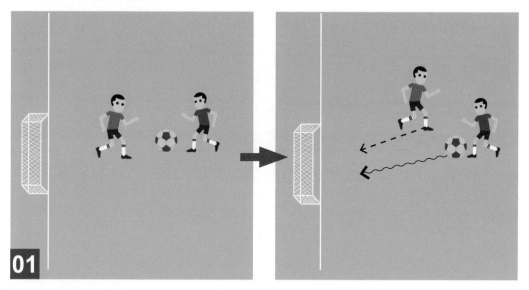

把攻擊者逼向某一邊

這樣對手可以選擇進攻左邊或右邊。

隊友左邊斷球，把對手逼向右邊。

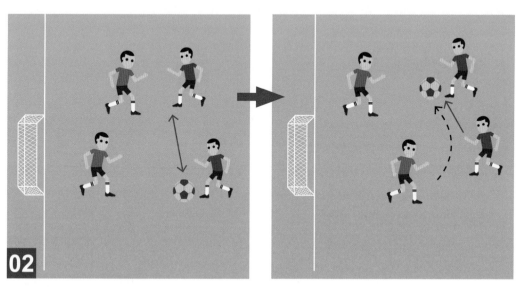

讓對手處於人數上的劣勢

上圖原本是普通的 2 對 2 局面。

切斷對手之間的呼應，形成 1 對 2 的情況，迅速地搶下球。

攔截球的原則

面對攔截球，你需要看穿對手的攻勢並採用先發制人的防守方式。所謂的攔截球就是趁對手傳球的時候跑到傳球路線中，再將球搶走。通過這個動作可以馬上讓防守方轉變為進攻方，所以，防守方只要一有機會就應該積極嘗試。

想要成功地把球攔截下來，必須要預測對手的動作。為了更容易地做出預測，必須跟單邊斷球之類的限制對手行動的戰術相互配合。如果對控球的對手盯得不夠緊，可以讓他有兩、三種選擇的話，便很難成功地將球截走。

除此之外，剛剛攔截到球就要迅速地展開攻勢，不然很容易被對手搶回去，所以在高速移動下的控球能力十分重要。

≪ 應該學會的技巧 ≫

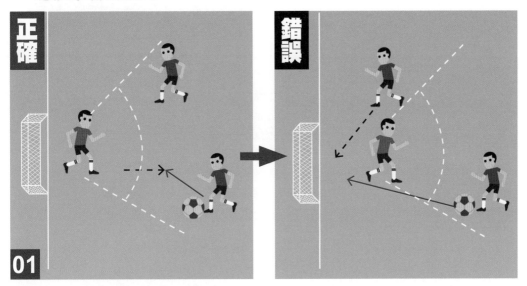

站在可以同時看見球跟對手的位置上

讓球跟自己負責盯防的對手隨時保持在視野中，找機會攔截球。

視野中如果只能看見其中一方的話，就無法順利攔截球。

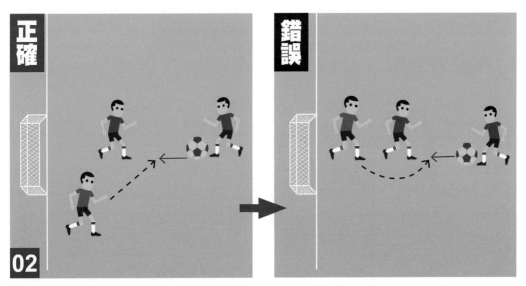

不要排成一直線，應該稍微偏向一邊

當球和對手跟自己排成一直線時，稍偏向一邊，這樣能隨時衝出去。

如果站在對手正後方，衝出去會花時間。

◀ 拖延的原則 ▶

比賽進行的過程中，當人數處於劣勢時，要耐心等候隊友的回防。雖然比賽時雙方人數都是11人，但是在某些情況下，例如遭遇反擊快攻的時候，就必須以比較少的人數對抗比較多的對手。這使得防守者應該儘量拖延對手的時間，等候隊友回來支援，這就是拖延的理念。拖延的技術是防縱不防橫的，但是更重要的其實是由攻轉守的速度。

由於隊友的疏忽大意而丟球的時候，應該立刻對控球對手緊逼不放，使對手無法將球往前送，迫使對手橫向傳球或者把球往後傳，等到一方隊友回防之後再積極搶球。

≪ 應該學會的技巧 ≫

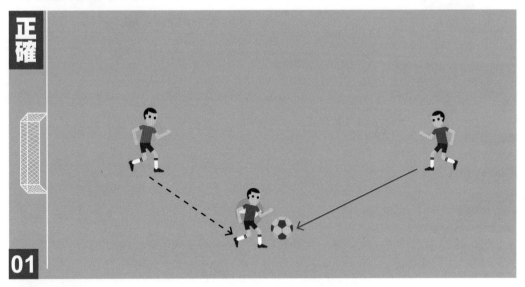

不讓對手轉身

如圖所示這樣緊緊黏住對手，他就只能橫向傳球或把球往後傳，這種做法是拖延的最佳方法。

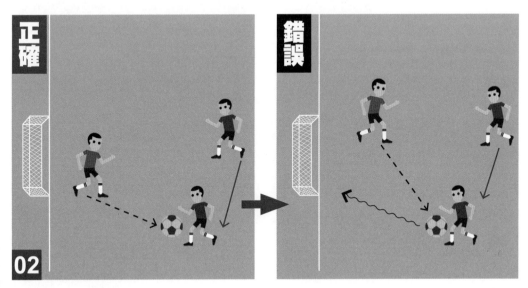

不讓對手有時間加速

如果距離太遠，對手就有時間加快帶球的速度，所以要趁對手還沒接應球之前迅速逼近身。

不要朝正控球的對手直接衝過去。在對手還沒接到球之前，可以儘量逼近，當對手接到球之後，自己就要停下腳步好好應對。

技巧 **01** 2 對 2 的補位

近逼與補位
尋找適當位置

準備工作

2 位攻擊球員和 2 位防守球員進場地。

訓練流程

由教練供球（路線 A），訓練開始。2 對 2，能帶球超越對方的底線就可以獲勝。

攻擊方 1 號、2 號球員可以使用帶球撞牆球、交叉傳球等各種技巧，往底線前進（路線 B）。

防守方 3 號、4 號球員。要設法搶下球。

約定時間之後，換下一組比賽。

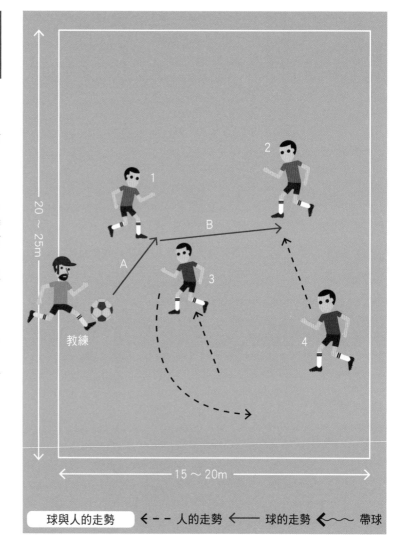

20 ～ 25m

B

A

教練

2

1

3

4

15 ～ 20m

球與人的走勢　◀ – – 人的走勢　◀── 球的走勢　◀∼∼ 帶球

技術要點

球員要配合球的去向訓練近逼與補位。距離控球對手較近的球員迅速上前近逼，隊友則進行補位。訓練中教練應觀察球員是否能配合球的去向而移動到最合適的位置。同時教練在供球的時候，應該儘量變化，如傳出較輕的球或者是出現在接應者背後的球。這都是在現實比賽中可能會出現的情況。根據這些來訓練球員的應變能力。

技巧 02 2對2+三角式傳球的防守

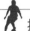 人數 6-16人

⏱ 時間 15-20分

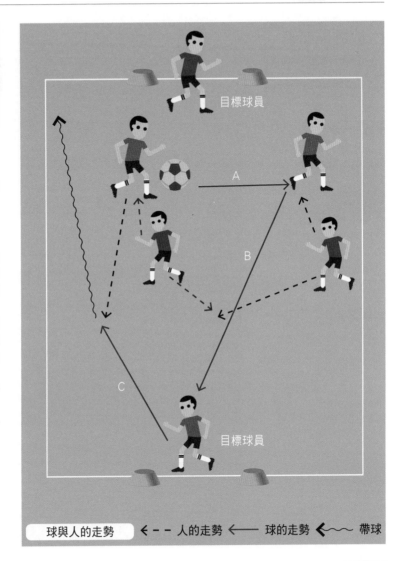

近逼與補位
尋找適當位置
三角式傳球

準備工作
準備好標示和目標球員。

訓練流程
由攻擊方或者教練的供球開始（路線A）。帶球超越對方的底線就可獲勝。
攻擊方可以朝目標球員傳出三角式傳球（路線B）。目標球員只需要負責回傳即可（路線C）。
防守一方搶到球，攻守模式馬上交換。
約定時間之後，換下一組。

目標球員

A

B

C

目標球員

| 球與人的走勢 | ←‑‑ 人的走勢 | ← 球的走勢 | ← 帶球 |

技術要點

注意觀察防守方球員在近逼搶球的過程中能不能阻斷三角式傳球的路線。防守方應該盯緊人，就算對手朝目標球員出球，也要讓他們接不到回傳的球。訓練球員阻攔攻擊方的三角式傳球，將攻擊方逼入死角。攻擊方也不能總想著要發動三角式傳球。如果三角式傳球的路線被切斷了，馬上帶球或者傳球給其他隊友，耐心等待進攻的機會。儘量讓防守方感到棘手，才是有效的訓練。

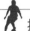 163

技巧 **03** 3 對 3 的補位

🚶 人數 6-12 人

⏱ 時間 15-20 分

近逼與補位
尋找適當位置

準備工作
3 位攻擊球員和 3 位防守球員進場。

訓練流程
教練供球（路線 A）之後開始 3 對 3 的訓練，帶球超過對方的底線就可獲勝。
防守方搶到球，攻守雙方立刻交換。
約定時間過後，交換下一組。

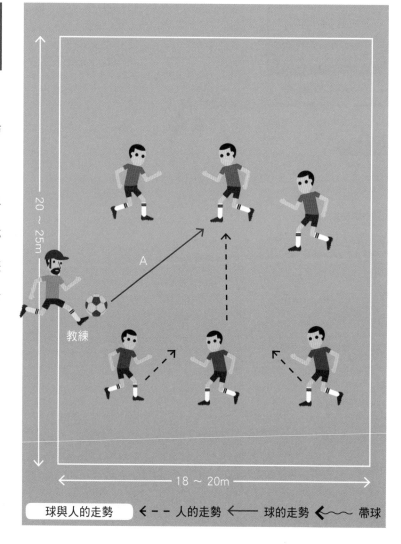

20 ～ 25m

A

教練

18 ～ 20m

| 球與人的走勢 | ⟵ - - 人的走勢 | ⟵— 球的走勢 | ⟵〜 帶球 |

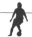

技術要點
雖然變成 3 對 3，但是近逼與補位的目的還是沒有改變。3 個球員必須配合默契，不能 3 個人都上前近逼。當 1 個人被對手帶球突破時，剩下的兩人都做出補位動作而沒人上前近逼。此訓練總體來說最重要的是教練的供球，最好是把球傳得讓攻擊方不容易接到，也可以假裝傳球給一邊的隊伍，結果卻是傳給了另一邊的隊伍，讓對手措手不及。

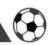

技巧 **04** 從傳球到 2 對 2

人數 10-16 人
時間 15-20 分

近逼與補位
尋找適當位置
攔截球

準備工作
按照圖中的位置，配置雪糕筒。

訓練流程
攻擊方的 1 號、2 號兩人在後方互相傳球（路線 A）。

後方的兩人可以在任何時間點將球傳到前方（路線 B），此時 2 對 2 的訓練開始。防守方可以試圖攔截這個傳球（路線 C）。

防守方如果搶到球，就帶球或者傳球穿過前方的雪糕筒中間（路線 D）。

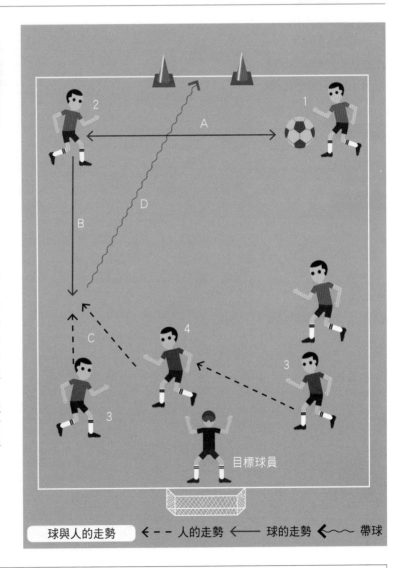

目標球員

| 球與人的走勢 | ←-- 人的走勢 | ←— 球的走勢 | ←〜 帶球 |

技術要點

這個訓練的目的是訓練球員對接球者近逼，或者把球攔截走。沒有接到傳球的防守方應該立刻尋找補位的位置。如果隊友被對手帶球突破，理應立即應對。就算是對手進行橫向傳球也可以在中間進行攔截。防守方不能讓攻擊方輕易地向前進攻。就算不能將球攔截下來，也應該盡力盯防，阻撓攻擊方的一切行動。

技巧 05 2對1的單邊斷球

人數 10-16 人
時間 25-30 分

單邊斷球
近逼與補位

準備工作
按照圖中的位置，配置雪糕筒及標示盤。

訓練流程
先由1號球員帶球，2號球員朝標示盤移動，2號球員到標示盤附近後，1號球員將球傳給2號球員。
防守者盯防2號球員。1號球員負責助攻，形成2對1的情況。
防守者搶到球就換組。

25～30m

15～20m

| 球與人的走勢 | ←-- 人的走勢 | ←── 球的走勢 | ←～ 帶球 |

技術要點
由於是2對1，所以防守方如果只是單一地防守並讓攻擊方自由傳球的話，馬上就會被突破。此時防守方應該擋住傳球路線進行斷球，把攻擊者逼向邊翼，然後再伺機搶球。對於攻擊方來說，這是助攻的練習。人數上具有優勢，只要好好傳球，進球是正常的。為了提高防守訓練的成果，攻擊方絕對不能放水。

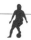

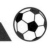

技巧 06 2對1的攔截球

攔截球
助攻

準備工作

按照圖中的位置，配置雪糕筒。

訓練流程

1號球員帶球，穿過雪糕筒後傳球（路線A）。2號球員必須不斷移動，創造接球機會。

防守球員設法截下球（路線B）。

一旦防守球員成功截到球或者攻擊者射門成功便換下一組。

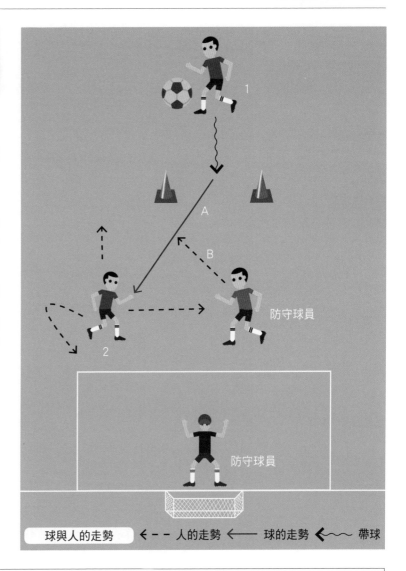

| 球與人的走勢 | ⇐ ─ ─ 人的走勢 | ⇐── 球的走勢 | ⇐〜〜 帶球 |

 技術要點

這個訓練的目的是練習預測傳球路線，再將球中途攔截下來。1號球員只要通過雪糕筒就會傳球，所以時間點是非常明確的，只要防守者能夠預測傳球路線，就可以將球截下。防守者應該緊緊貼著2號球員，儘量把身體擠進2號球員跟球之間。但是如果因為截球而被擺脫，那就是最糟糕的情況。

技巧 **07** 2 對 1 的拖延

🏃 人數　10-16 人

🕐 時間　10-20 分

拖延
近逼與補位

準備工作

按照圖中的位置，配置雪糕筒。

訓練流程

由教練供球，場內為 2 對 1 的情況。

球一經傳出（路線 A），1 號球員帶球前進（路線 B），2 號防守者就從攻擊方後面追趕上來（路線 C）。正面 3 號防守者迎上來（路線 D）。

攻擊方只要把球送過雪糕筒中間就算贏了。

防守方如果搶到球，可反攻對方的雪糕筒。

20 ～ 25m

18 ～ 20m

教練

| 球與人的走勢 | ←‑‑ 人的走勢 | ⟵ 球的走勢 | ⟵⌇ 帶球 |

技術要點

訓練球員拖延對手的攻勢，解除人數上的劣勢，是這個訓練的目的。場內的防守者必須拖延對方的攻勢，直到另一個防守者抵達。然後緊緊貼著對手，令對手無法前進，只能橫向傳球。然後等另一方防守者到位後，形成普通的 2 對 2 局面。這個時候就可以靠近逼與補位來積極搶球。這樣可以讓防守者學會看情況改變防守的目標。

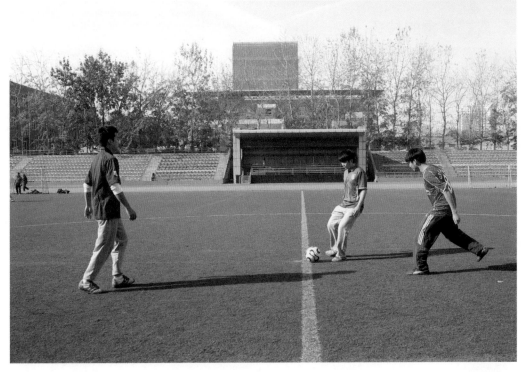

整體進攻戰術

整體攻勢戰術

◄ 三角式傳球的原則 ►

三角式傳球是指經縱向傳球將球送到前線，建立起傳球的中繼點。因為只是在自己的防守區域內橫向傳球是無法接近對方球門的，所以必須將球以縱向傳球的方式建立起攻擊的發動點。這種縱向傳球就叫作三角式傳球，就像是在敵區內部打進一根釘子，為己方的攻擊建立基礎。想要發動三角式傳球的時候，應該儘量把球傳到禁區前方的空間，因為射門前的最後一次傳球通常都是由這裡發出的。這個位置對於對手來說是最危險的區域，把球傳到這裡可以吸引對手的注意，製造其他區域的破綻與機會。多多發動三角式傳球可以大幅度提升邊翼攻擊以及滲透性傳球的成功概率。

目標前鋒不能只等著接球，如果對手貼上來，就要通過多樣的技巧想辦法突破防守，接好三角式傳球，這樣才算是一個稱職的前鋒。

應該學會的技巧

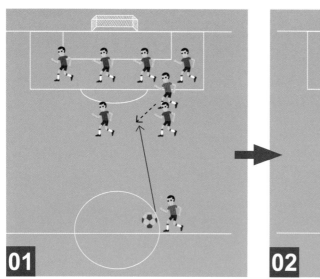

01

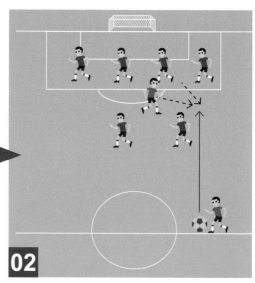

02

以簡單的動作擺脫盯防

三角式球一定要把球傳進對方嚴格警戒的區域才行，所以必須學會在一瞬間以簡單的動作迅速擺脫盯防。

傳球必須準確而強勁

如果球傳的比較慢，就算接球的隊友已經擺脫了盯防，也會在還沒傳到前就被追上，所以球一定要傳得準。

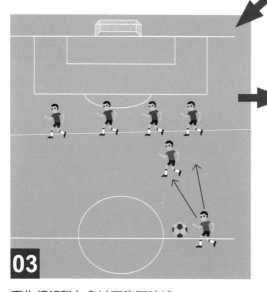

03

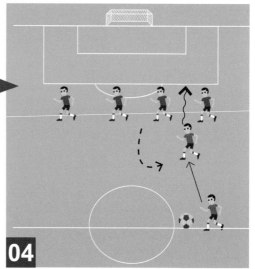

04

事先想好隊友會以哪隻腳接球

為了讓接球的隊友在接到球後就能夠迅速地採取行動，傳球的時候就一定要想好隊友會向哪個方向前進。

有時可以繞個圈子

接球者的行動如果都是在球傳到位後再出去的話，一旦被對手貼近身來就危險了，可以選擇繞個圈子，從對手身旁躲開。

技巧 **01** 三角式傳球的基本練習

 人數 2-6 人

⏱ 時間 5 分

欺敵技巧

準備工作

按照圖中的位置，配置雪糕筒。

訓練流程

1 號球員傳球給 2 號球員（路線 A），接受回傳球（路線 B）。2 號球員向 1 號球員的開始位置前進。

1 號球員傳給 3 號球員（路線 C），接受回傳球（路線 D），再傳球給另一邊跑來的 4 號球員（路線 E），然後跑到 2 的開始位置。

4 號球員將球傳給前來呼應的 3 號球員（路線 F），然後 4 號球員再移動到 3 號球員的開始位置。3 號球員則移動到 4 號球員的開始位置。

之後再度由 1 號球員開始行動。

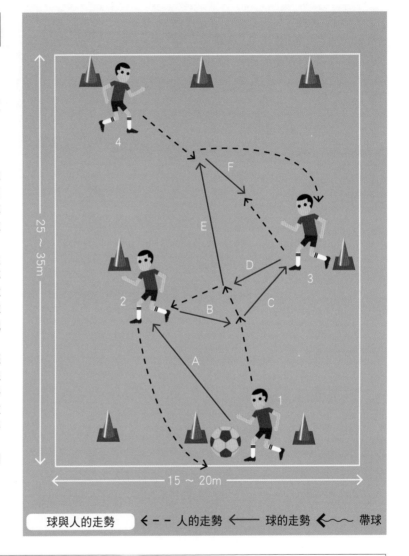

球與人的走勢　←‑‑ 人的走勢　←— 球的走勢　←〜 帶球

🏃 技術要點

這個訓練是為了訓練球員踢出三角式傳球逐步向前推進。將 1 號球員當成中後衛，2 號球員當成防守中場，3 號球員當成中鋒，4 號球員當成前鋒，這樣就可以想像得出推進攻勢的過程。球員們在練習時不是要循規蹈矩，而是應該準確地理解每一個位置的職責所在。

◀ 換邊攻擊的原則 ▶

所謂的換邊攻擊就是指將球從這一邊傳到另一邊。基本上來說，球場的周圍區域越空曠，對攻擊方越有利，因此展開的攻勢也比較多。但如果空間太狹窄，即使用了回傳球或者交叉傳球一類的技巧也容易被對手盯死，效果不能完全發揮出來。所以當空間十分狹窄的時候，可以發動換邊攻擊，將球傳到比較空曠的那一邊，用來調整攻勢。

比如攻擊方將球帶到右邊側翼準備進攻的時候，左邊的側翼則比較空曠，還會有無人盯防的隊友，那麼就可用中距離或者長距離的傳球送到左邊，這樣可以進行更有效的進攻。

很多比賽中，由於踢出漂亮的換邊攻擊傳球，會獲得觀眾的掌聲，因為足球的場地較大，所以長距離傳球可以說是足球比賽的精彩特點之一。

應該學會的技巧

01

踢向正確的位置

換邊攻擊的球如果被截走，對方往往會發動反擊快攻的方式，令己方陷入危險之中。所以球員必須努力訓練，學會將長距離傳球傳到正確的位置上。

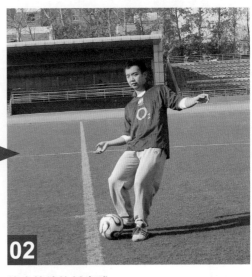

02

傳出快速的低空球

換邊攻擊的時候不能使用速度慢的高飛球，應該使用速度快的低空球，這樣才不會被對手追上。

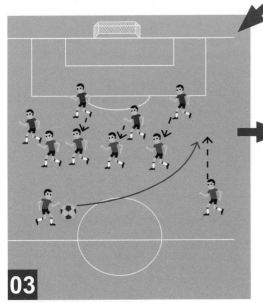

03

看準對方分散不均的機會

但如果對方的陣型密度非常均勻，換邊攻擊也沒有意義。如果要換邊攻擊，應該抓住另一邊對方較疏鬆的機會。

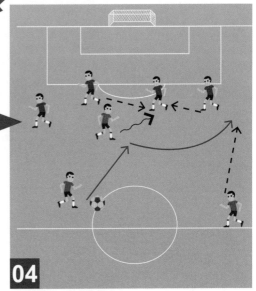

04

誘導對方改變位置

故意用帶球或者三角式的傳球方式吸引對手，使對方陷入隊型不均的狀態，再進行換邊攻擊，可以將對方球員耍得團團轉。

技巧 **01** 雙方兩球門區的換邊攻擊

🏃 人數 8-12 人

🕐 時間 15-25 分

換邊攻擊

助攻

準備工作

按照圖中的位置，在兩側各設置兩組雪糕筒球門區。

訓練流程

這算是很普通的訓練，4對4或者5對5都可以。攻擊方可任選球門區進攻，建議球員挑對手較少的一邊進行。

球門區

球門區

球門區

球門區

| 球與人的走勢 | ← – – 人的走勢 | ← 球的走勢 | ←～ 帶球 |

🏃 技術要點

球門區有兩個，不用拼命地只朝其中一個進攻，可以選擇對手較少的球門區。如果能將對手誘導到一邊，並且迅速換邊攻擊的話，進球機會將大增。如果球員一直無法順利換邊，教練可以試著改變場地的大小。同時教練也需要確認球員能不能好好地配合傳球的隊友。

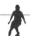

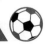

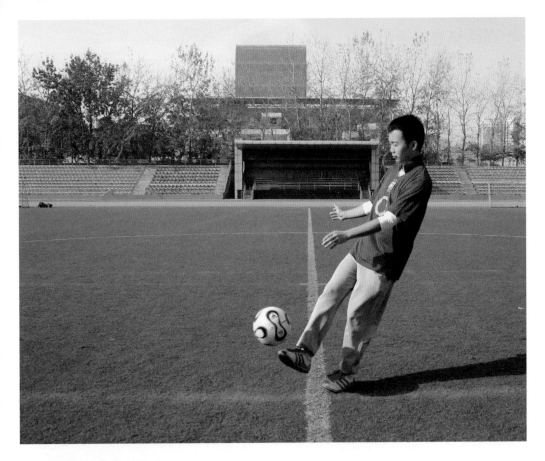

≪ 邊翼攻擊的原則 ≫

從邊翼傳出傳中球掌握進球機會是邊翼攻擊的原則。現在比賽中的足球趨勢是防守越來越嚴密、可應用的空間越來越狹窄。向邊翼進攻比從中央突破要更加簡單一些，所以經常可以看到從邊翼深入敵方，再將傳中球傳到中央進攻的戰術。

在這個戰術中，最重要的就是傳中球的穩定性與精準度。負責踢傳中球的球員不能只是把球大概朝向人多的地方傳，而是應該更準確地掌握傳球目標。

傳中球的種類非常多，同時適合的情況也是各不相同，如果當對手的後衛線距離球門較遠時，就要以快速傳中球將球傳進對方守門員及後衛線之間。在中央的隊友也必須配合傳中球進行移動，球員應該要有強大的慾望，嚴格要求自己一定要最先碰到傳中球。

應該學會的技巧

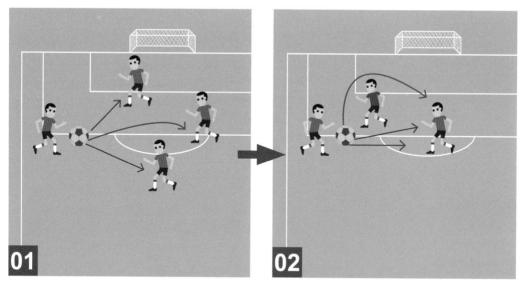

製造 3 中傳球路線

傳中球的時候，可以從附近柱旁、遠柱旁、斜傳回這三個方向中做選擇。

至少能傳 3 種球

負責傳中球的球員至少要能踢出高過對方後位頭頂間的高空球、低空球、高速地面球這 3 種球。

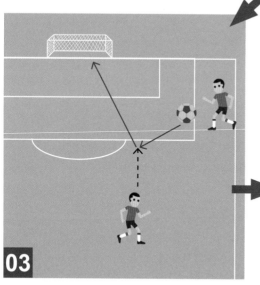

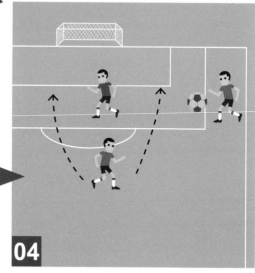

在高速狀態下射門

比賽中負責接應傳中球的球員，必須快速衝向球門區搶點。如果停頓下來接吊中球，射門也會變得軟弱無力，從而失去進球的機會。

改變對方的視野

運用各種假跑欺敵技巧，比如先假跑繞到對手背後，再出現在前方等，設法改變對手的視野，從而擺脫對手的追逐。

技巧 **01** 從邊翼攻擊到射門

👟 人數 12-18 人
🕐 時間 15-20 分

邊翼攻擊
助攻

準備工作

1 位守門員，3 位攻擊者進場。

訓練流程

1 號球員傳球給 2 號球員（路線 A），2 號球員回傳球給 1 號球員（路線 B）。

3 號球員從邊翼衝上來，1 號球員傳球給 3 號球員（路線 C）。

3 號球員衝到底線附近，傳出吊中球（路線 D）。

1 號球員跟 2 號球員進入禁區射門（路線 E 路線 F）。

替換在等待的下一組上場。

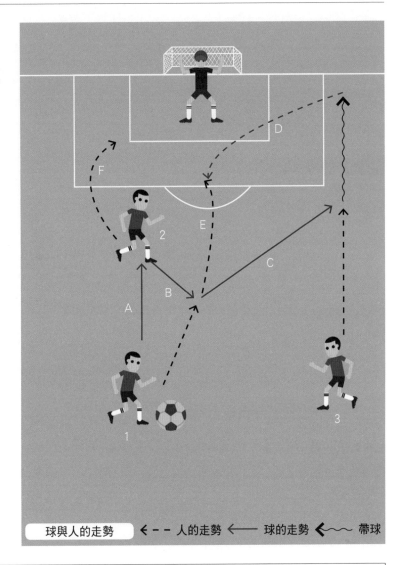

球與人的走勢　←－－ 人的走勢　←── 球的走勢　←~~ 帶球

 技術要點

這個技巧需要讓球員練習由邊翼發動攻勢。利用訓練隊形來提高動作的準確度。傳到邊翼的球的正確性，吊中球的精準度，中央的射門成功概率，這些都是邊翼攻擊的基本能力。注意不要一直都是同樣的人傳吊中球，中央跟邊翼的人應該不斷更換位置。左右發動攻擊都是可以的。

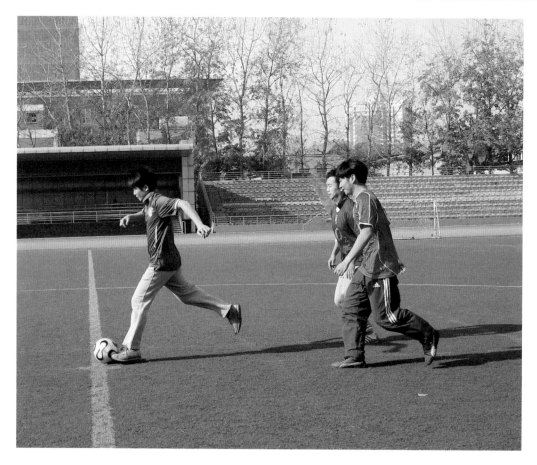

≪ 突破後衛線的原則 ≫

在攻擊區域內一旦攻擊方將球送了進來，之後就剩下突破對手的防守後衛線了。

突破後衛線的方法視對手後衛線所站的位置不同而不同。如果後衛線距離球門較近，關鍵則變成了如何在擁擠的球門區域抓住射門機會。如果後衛線距離球門較遠，重點就在於如何切入後衛線的後方又不造成越位犯規。

攻擊區內的行動是很多國家球員的弱點，想要領會攻擊區域內的搶點，就需要好好研究明白世界級球員的動作要點。

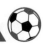

≪ 應該學會的技巧 ≫

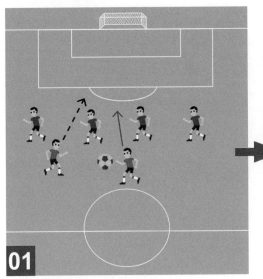

01

將球傳到離球門較近的位置

這個技巧關鍵在於如何切入後衛線的後方。由於後方空間很大,適合利用滲透性傳球來製造射門機會。

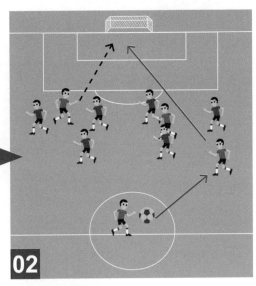

02

加快判斷速度

如果攻擊方是接應比較緩慢、慢慢地觀察情況,防守方就會有很多時間預測攻擊方的攻勢。所以攻擊方必須迅速決定攻擊方法,迅速做出判斷。

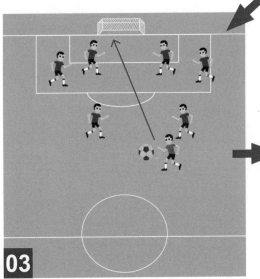

03

發動中距離長射

當對手的後衛線離球門比較近時,中距離射門就是有效地攻擊方式。一旦攻擊方發動中距離射門,防守方就要將後衛線往前推進。

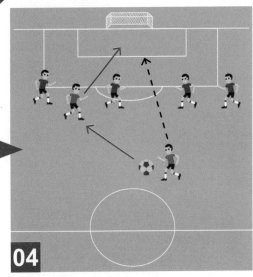

04

發動快速且出人意料的行動

想要突破狹窄的球門前空間,一定要依靠撞牆球及高超的過人技術。與此同時,引誘對手犯規也是有效的辦法。

179

技巧 **01** 突破距離球門較遠的後衛線

👤 人數 6-12 人

🕐 時間 15-20 分

突破後衛線

疊瓦式助攻

準備工作

3 位攻擊者和 3 位防守者進場。

訓練流程

場內的情況為 2 對 2，雙邊底線上各站 1 名球員。

由教練供球（路線 A），開始訓練。

在 2 對 2 的狀態下尋找突破的機會，位於底線的隊友伺機發動疊瓦式助攻。

例如 1 號球員傳球給 2 號球員（路線 B），同時 3 號球員從後面越過對手到對方底線（路線 D），之後 2 號球員傳球給 3 號球員（路線 C），之後由 3 號球員帶球突破對手底線（路線 E）。帶球穿越對方底線就得 1 分。

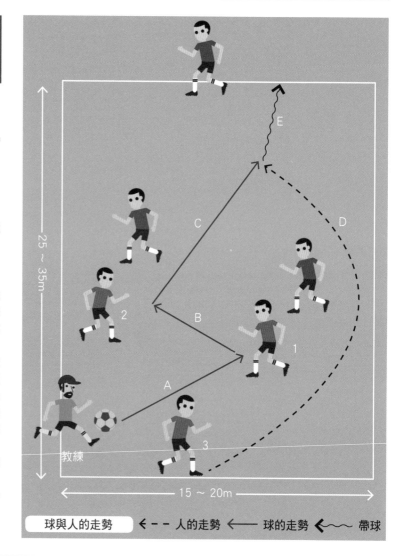

球與人的走勢　←‑‑ 人的走勢　←── 球的走勢　←〜〜 帶球

👟 **技術要點**

球員應該熟練通過 3 號隊友的疊瓦式助攻，用來穿越對方越位線的攻擊模式。對於距離球門較遠的對方後衛線，從後方衝上來的疊瓦式助攻是種十分有效的攻擊戰術。比賽一開始就被對手察覺到 3 號隊友，那麼行動是無法成功的。如果對方一直防著己方使用 3 號隊友發動疊瓦式助攻，可以改為帶球突破，令對手無法防範。

整體防守戰術

整體防守戰術

◄ 區域防守的原則 ►

區域防守是團隊防守戰術的基本戰術，重點在於防守職責的轉換。在比賽前球員們根據陣型分配好各自的防守區域，一旦自己盯防的對象進入了區域，便將此防守職責交接給負責該區域的隊友，這就是盯人防守。

在足球比賽中每一次進球都十分重要，所以當一名防守者被突破時，這位的隊友應該迅速協助防守，絕對不能讓進攻者就這麼容易得分。而為了確保安全，每一個球員都有自己的防守區域，這樣重點區域隨時都有多數的人在防守。

而當對手離開自己的責任區域的時候不要追著不放，應該把盯防的職責轉交給隊友，如此下去才能維持陣型的平衡，這就是這個戰術的基本理念。

◀ 應該學會的技巧 ▶

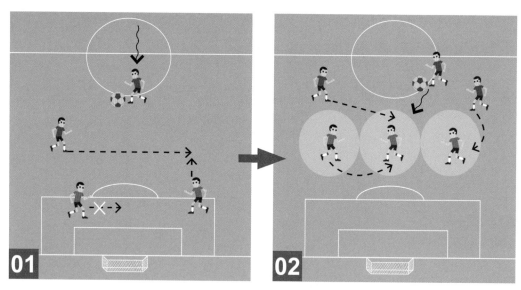

01 交換盯防職責

將自己原本盯防的對手轉換給隊友來負責盯防,這就是區域防守的最大特徵。

02 注意局部區域

防守者應該隨時注意自己附近的鄰近區域,如果進入鄰近區域的對手並非只有一人,就快去隊友那邊進行支援。

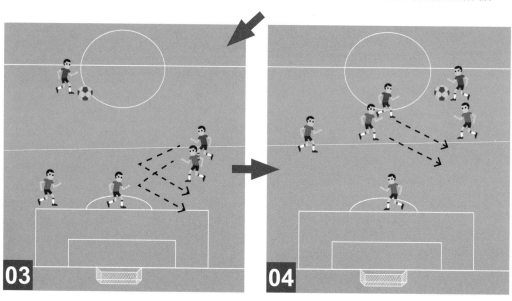

03 在區域防守與盯人防守之間轉換

在己方球門附近將盯防職責轉換給隊友,這個時候的危險性比較大,所以根據當時情況以及區域特性來轉換為盯人防守。

04 給予隊友提示

球員必須具有能夠在瞬間判斷情況的能力,提示隊友繼續跟著或者交給別人。

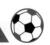

技巧 **01** 區域防守

🏃 人數 9-18 人
🕐 時間 15-25 分

區域防守
近逼與補位

準備工作
按照圖中的位置,配置雪糕筒。

訓練流程
攻擊方人數跟防守方人數為 5 對 4 的訓練。
以將球射入雪糕筒球門區為目的,但不可以穿過越位線。
不可以進入中間禁區。
防守方可以在左右兩邊自由移位。
攻擊方只限一人能左右移動。

攻擊球員

中央區

防守球員

越位線

球門區　　　　球門區

| 球與人的走勢 | ←--- 人的走勢 | ←─── 球的走勢 | ←〜〜 帶球 |

 技術要點

賽場上當攻擊方橫向傳球的時候,防守方應該也要橫向移動來應對。並且應該嚴密地防守控球對手處在的那一邊,至於另一邊最外面的對手,由於人手不足的關係,只要維持適當距離並稍微注意點就好。防守方的防守區域並不是固定不變的,應該隨著攻擊方的陣型變化而進行調整。

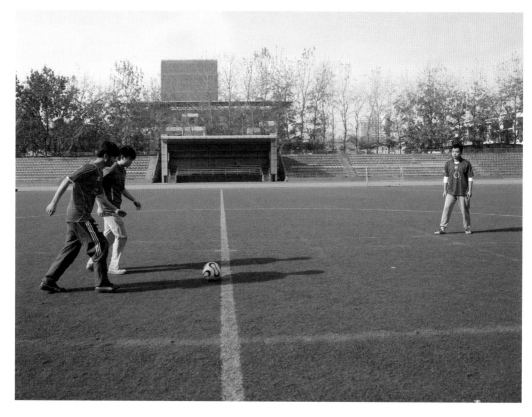

≪ 盯人防守的原則 ≫

相對於各自負責特定區域防守，人盯人防守説的就是每個球員都有固定的盯防對象。要做的就是跟緊對手不放，同時牽制對手的行動。

這個戰術是著重於個人的防守方式，所以當對手移動位置的時候，負責盯防的球員也要跟著移動。在這種情況下，人盯人防守不像區域防守那樣容易發生在盯防轉換上的失誤，可以保證每一個對手在任何時候都有人進行防守。人盯人的作用是給對手施加壓力並剝奪他自由，這種方法十分有效。

但是人盯人防守也存在著一定的缺點，就是防守者容易被對方牽著鼻子走，造成中央等重要區域防守人數減少的情況。而且在空曠地區中的１對１，對於防守方來説十分不利，被對方拉開距離造成失球的可能性較大。所以在實際比賽中要根據情況調整戰術。

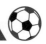

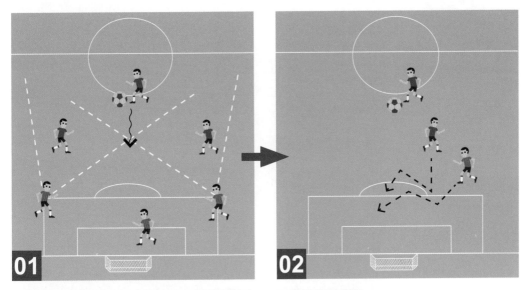

01 將球傳到離球門較近的位置纏住自己負責的對手

賽場上一定要準確搞清楚自己負責盯防的對象。在盯防時，要同時注意對手與球的動向。

02 不要被對手擺脫

對手會以各式各樣的小動作來試圖擺脫盯防，防守者必須緊緊纏住，隨時找機會攔截球。

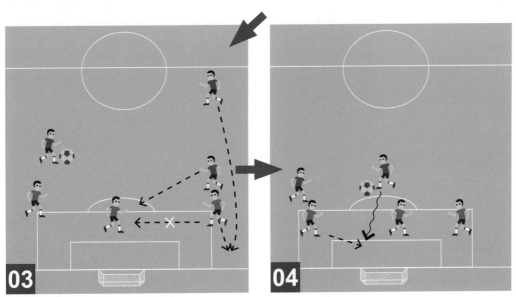

03 根據現狀將盯防職責轉移給隊友

有時只注意纏住自己負責的對手會使己方陣營出現危險的空隙，後方的其他隊友可能會有機會上前助攻，所以要根據具體情況將盯防職責轉移給隊友。

04 不要忘記補位

如果己方陣營的重要區域被對方突破了，根據實際情況就需要捨棄自己盯防的對手，以補位為優先。

技巧 **01** 盯人防守的控球遊戲

👤 人數 8-16 人

🕐 時間 15-25 分

人盯人防守

準備工作
4 位攻擊者和 4 位防守者進場。

訓練流程
此控球遊戲在正方形場地內進行。

每個防守者都有自己負責盯防的對象。

等到球員們已經習慣之後，可以增加為 5 對 5。

同樣要規定清楚盯防對象。

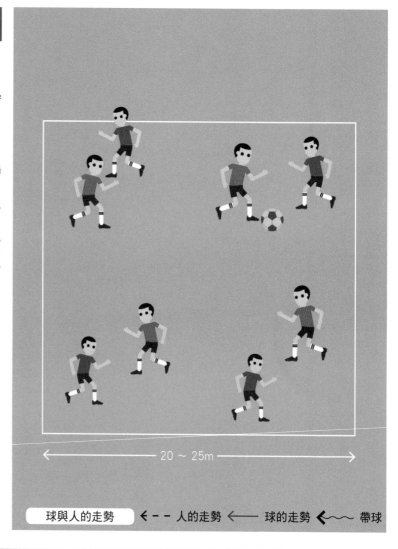

← 20 ～ 25m →

| 球與人的走勢 | ◄ - - 人的走勢 | ◄─── 球的走勢 | ◄〜〜 帶球 |

🏃 技術要點
這個技術在於一定要明確規定盯防的對象，讓球員熟悉人盯人防守的感覺。球員應該練習緊緊纏住對手，不能被輕易擺脫。

⚽ 圖解足球全攻略

作者
杜文達　劉紅偉　王萌

內文及視頻演示
杜文達　范文博　劉碩

編輯
林榮生　吳春暉

美術設計
陳玉菁

排版
劉葉青

出版者
萬里機構出版有限公司
香港鰂魚涌英皇道1065號東達中心1305室
電話：2564 7511
傳真：2565 5539
電郵：info@wanlibk.com
網址：http://www.wanlibk.com
　　　http://www.facebook.com/wanlibk

發行者
香港聯合書刊物流有限公司
香港新界大埔汀麗路 36 號
中華商務印刷大廈 3 字樓
電話：2150 2100
傳真：2407 3062
電郵：info@suplogistics.com.hk

承印者
中華商務彩色印刷有限公司
香港新界大埔汀麗路 36 號

出版日期
二零一八年二月第一次印刷

植物大戰殭屍2

人體漫畫

基因密碼時空戰

笑江南 編繪

U0108606

中華教育

向日葵

豌豆射手

巴豆

菜問

火炬樹樁

堅果

充能柚子

三葉草

綠影俠

超人殭屍

功夫普通殭屍

騎牛小鬼殭屍

牛仔殭屍

鐵桶牛仔殭屍

未來殭屍博士

路障未來殭屍

淘金殭屍

專家推薦

　　生命科學是如此的神奇和美妙，但對於大多數人來說，它又是神祕和深奧的。基因的發現、基因理論和技術的迅猛發展，讓人類有了更多無限接近生命祕密的機會。

　　基因是甚麼？它是生物體遺傳物質的基本單位，支持着生命的基本構造和性能。基因儲存着生命的種族、血型等特徵，以及孕育、生長、凋亡等過程的全部信息。可以說，破解了基因的運行機制，也就破解了生命的奧祕。我們是單眼皮還是雙眼皮，鼻樑是高還是低，皮膚是白還是黑，身材是高還是矮，都主要由基因決定。如今，基因測序、基因複製等基因技術迅速發展，人類基因組計劃也完成了全部人類基因的比對與測序工作，人類征服基因的時代已經到來。

　　在閱讀本書生動有趣的故事時，我們也開始了一段充滿奇幻的探索之旅。隨着故事情節的層層推進，基因科學的神祕面紗被一層層揭開……

陳　丹

上海交通大學醫學院博士生導師

目錄

基因動物園裏的「大怪物」

前面的飛船聽着，你已經被包圍了，請立刻繳械投降。

聽到沒有？你被包圍了。

這幫傢伙，居然敢對我使用武器？

你們以為這樣就能得到基因圖譜嗎？

他想幹甚麼？

這還看不出來？投降吧！

他不是
投降！

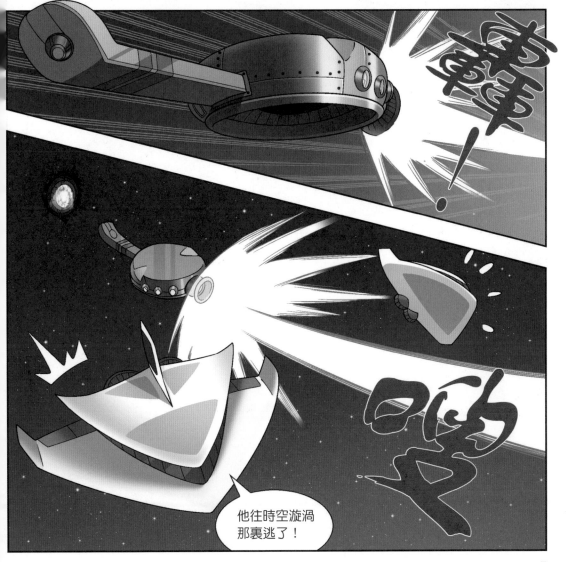

他往時空漩渦
那裏逃了！

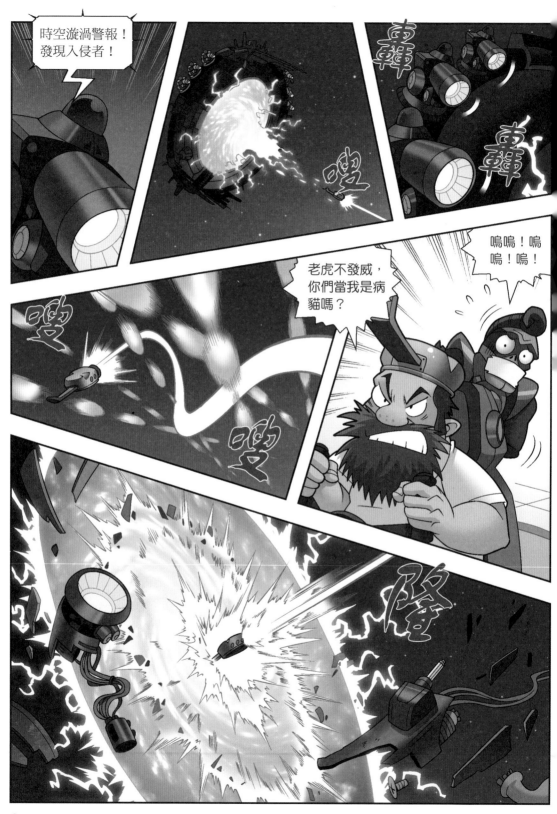

6

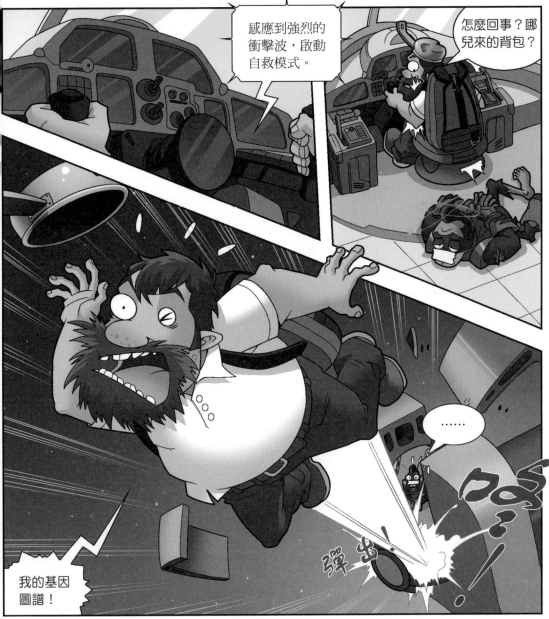

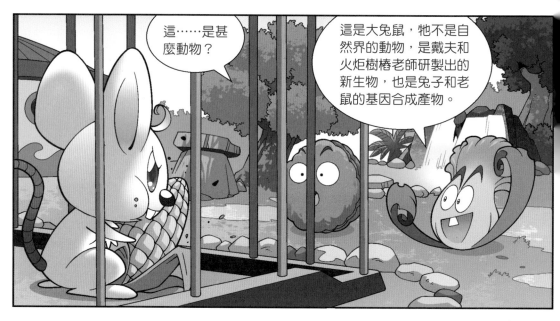

這……是甚麼動物？

這是大兔鼠，牠不是自然界的動物，是戴夫和火炬樹椿老師研製出的新生物，也是兔子和老鼠的基因合成產物。

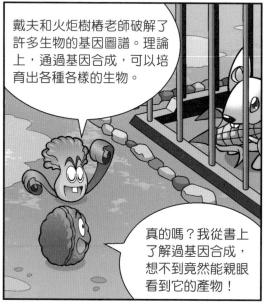

戴夫和火炬樹椿老師破解了許多生物的基因圖譜。理論上，通過基因合成，可以培育出各種各樣的生物。

真的嗎？我從書上了解過基因合成，想不到竟然能親眼看到它的產物！

渾身長滿曲奇餅的大象一定很好看。

我說的是生物，不是食物。

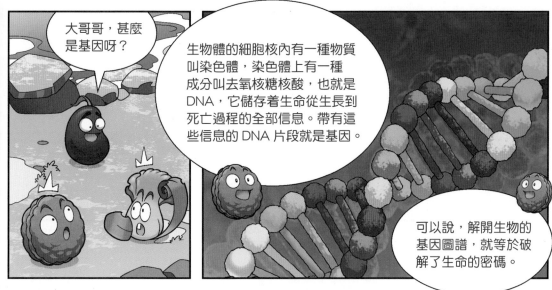

大哥哥，甚麼是基因呀？

生物體的細胞核內有一種物質叫染色體，染色體上有一種成分叫去氧核糖核酸，也就是 DNA，它儲存着生命從生長到死亡過程的全部信息。帶有這些信息的 DNA 片段就是基因。

可以說，解開生物的基因圖譜，就等於破解了生命的密碼。

那基因合成是甚麼？還有基因圖譜，是畫冊嗎？

你是十萬個為甚麼嗎？

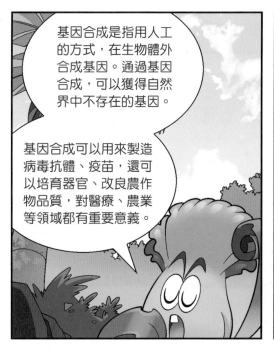

基因合成是指用人工的方式，在生物體外合成基因。通過基因合成，可以獲得自然界中不存在的基因。

基因合成可以用來製造病毒抗體、疫苗，還可以培育器官、改良農作物品質，對醫療、農業等領域都有重要意義。

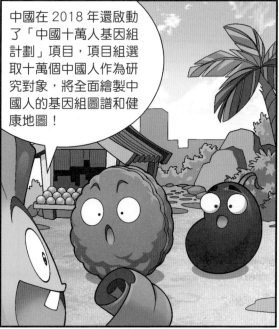

中國在 2018 年還啟動了「中國十萬人基因組計劃」項目，項目組選取十萬個中國人作為研究對象，將全面繪製中國人的基因組圖譜和健康地圖！

9

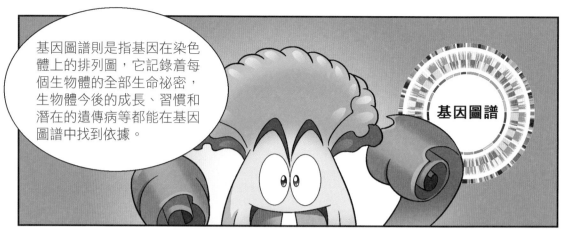

基因圖譜則是指基因在染色體上的排列圖，它記錄着每個生物體的全部生命祕密，生物體今後的成長、習慣和潛在的遺傳病等都能在基因圖譜中找到依據。

基因圖譜

基因決定了生物的種類，也就是說，你是巴豆還是彈簧豆，是由基因決定的。

你知道我是巴豆？

你每天都來看大兔鼠，我們這些工作人員都認識你啦！

誰讓小老鼠和大白兔是我最喜歡的兩種動物呢？

不過你最好離大兔鼠遠一點。

為甚麼？

因為大兔鼠超喜歡咬人。

菜問，大事不好了！

老闆們又吵起來了！

去看看。

真羨慕菜問。

為甚麼？

過去他想當醫生，就成功考到了醫師證；現在他想當保鏢，又和綠影俠一起，成了頂級科學家的保鏢。

好厲害呀！

因為他做甚麼都能成功。

我也想當保鏢，可是我的膽子太小了。

其實你已經很有勇氣了。

承認自己膽子小，也是需要勇氣的呢！

……

11

小可愛
來啦！

呀！

太可怕啦！

明明很可
愛呀……

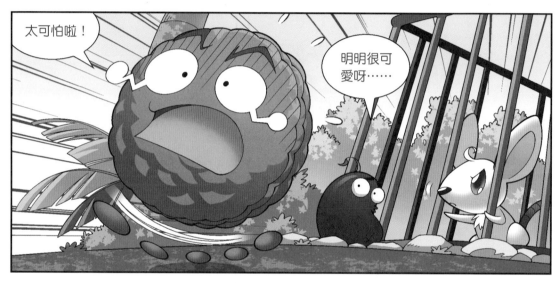

還是和小雞在一
起比較安全。

我不同意！

我研究基因圖譜是為了拯救生命，不是讓你瞎玩的！

你說我瞎玩？

嘿嘿，還真讓你說對了！

13

你有技術，而我會玩，我倆合作，一定能創造出全宇宙最好玩的生物！

何況大兔鼠現在這麼火，我們要趁熱打鐵呀！

培育大兔鼠已經是我的極限了。

我絕不再培育其他基因合成的新物種！

你幫哪邊？

不知道啊，兩邊都是老闆。

老規矩，一人選一個，把他們拉開。

沒問題。

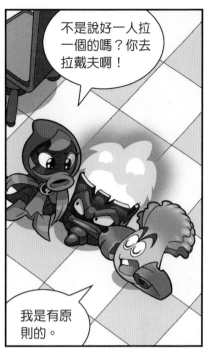

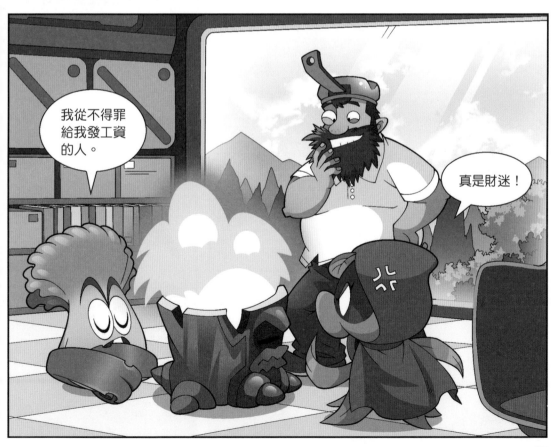

從天而降的飛船

基因動物園將於半小時後閉園，請各位遊客帶好自己的物品離開，歡迎您下次光臨。

閉園啦，請遊客們有序離開！

這下我可以和大兔鼠共度美好夜晚了……

閉園啦！

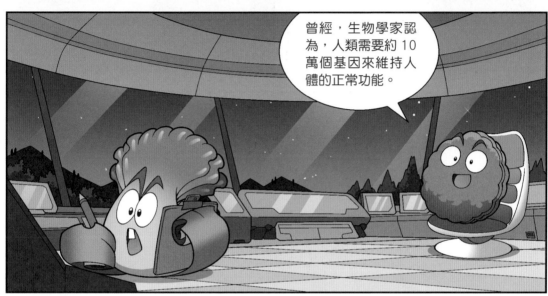

曾經，生物學家認為，人類需要約 10 萬個基因來維持人體的正常功能。

但研究發現，人體的基因數量只有 2 萬至 2.5 萬個，只比線蟲的多了一點點，連水稻的基因數量都是人體的基因數量的兩倍多！

沒錯。

你最近學了不少基因知識呀！

那當然！我想給火炬樹椿老師和戴夫當保鏢，就要先熟悉他們的工作！

菜問，謝謝你留我一起守夜，我會努力學習，成為一名合格的保鏢！

別客氣，其實我沒那麼好。

你以為玩手機，就能消除害怕的心情嗎？

我在給未來世界的網友發郵件。

未來世界的網友？

只要發郵件到這個信箱裏，就能收到未來世界的植物的回信。

這都是騙小孩的把戲。

我要把在基因動物園守夜的經歷分享給網友。

發送成功！

我怎麼會有你這麼天真的朋友。

呀！好亮！

我最勇敢，我甚麼都不怕⋯⋯

勇敢的你，能不能先從我身上下來？

我本來是想保護你的。

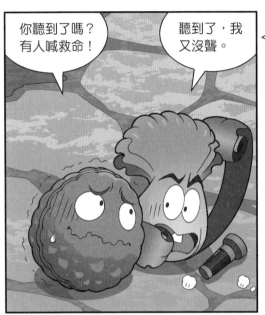

你聽到了嗎？有人喊救命！

聽到了，我又沒聾。

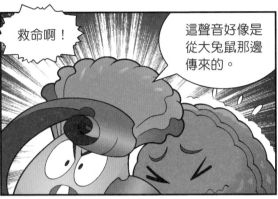

救命啊！

這聲音好像是從大兔鼠那邊傳來的。

這裏好危險啊，我想回家……

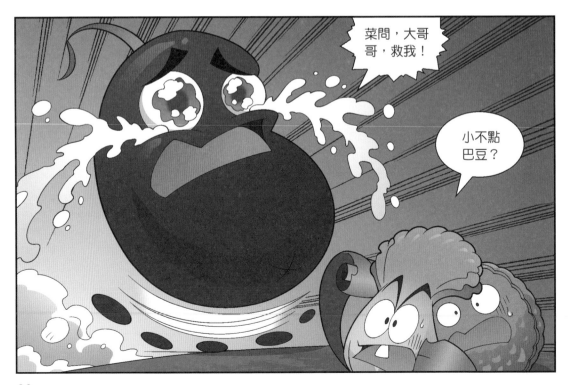

菜問，大哥哥，救我！

小不點巴豆？

看我的！

大兔鼠跑出來了！

這大傢伙是怎麼跑出來的？

是我給牠開的門……

啪 啪 啪

牠一天到晚都被關在籠子裏，太可憐了……

是你主動把牠放出來的，那還喊甚麼救命？

我也有點害怕嘛！

真是葉公好龍……

啊！

菜問，我來了！

你好像摔得很嚴重啊！

我已經習慣了。

此情此景，你還想當保鏢嗎？

我……

綠影俠撐住！

菜問！

這是甚麼……

深夜急救室

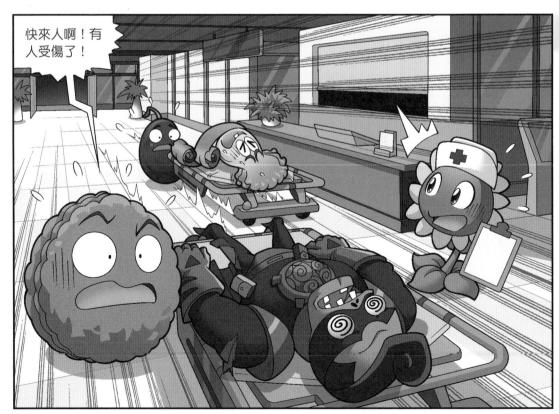

快來人啊！有人受傷了！

28

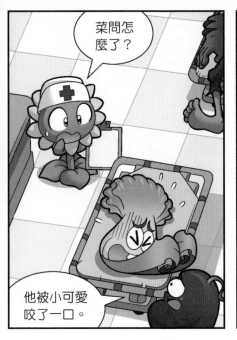

菜問怎麼了？

他被小可愛咬了一口。

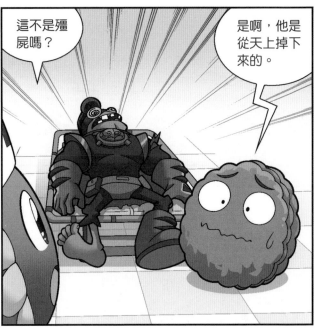

這不是殭屍嗎？

是啊，他是從天上掉下來的。

天上？先推到搶救室吧，我去通知院長！

嗯！

碗豆射手診療室

你哪裏不舒服？

有小寶寶了。

我想知道，吃甚麼能生男孩，吃甚麼能生女孩？

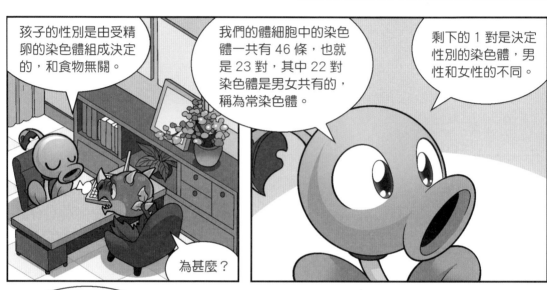

孩子的性別是由受精卵的染色體組成決定的，和食物無關。

我們的體細胞中的染色體一共有 46 條，也就是 23 對，其中 22 對染色體是男女共有的，稱為常染色體。

剩下的 1 對是決定性別的染色體，男性和女性的不同。

為甚麼？

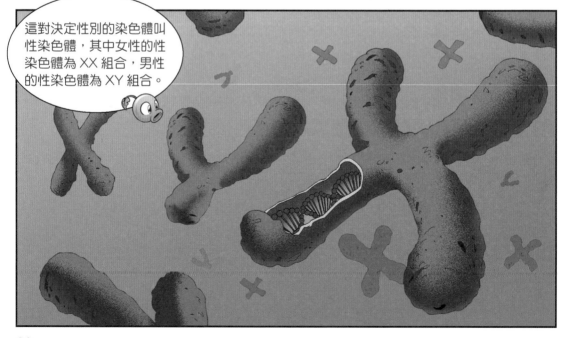

這對決定性別的染色體叫性染色體，其中女性的性染色體為 XX 組合，男性的性染色體為 XY 組合。

但是有件事，我想提醒你一下。

甚麼？

你是男的，根本不能生小孩。

我替我妹妹問的，難道不行嗎？

行……

豌豆射手醫生，手術室人手不夠，快來幫忙！

真是的！

這傢伙是殭屍啊！

沒錯。

院長說了，救死扶傷是醫生的天職，不管是植物還是殭屍，到了醫院都是病人。

院長說得對。

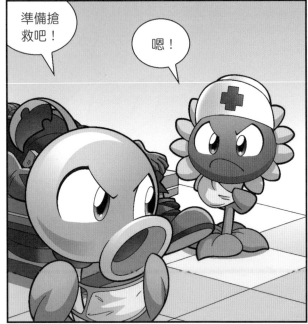

準備搶救吧！

嗯！

止血鉗。

給。

唉。

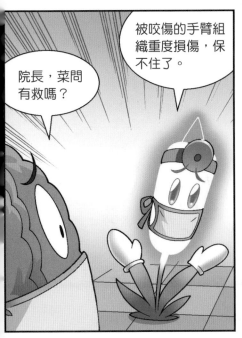

院長，菜問有救嗎？

被咬傷的手臂組織重度損傷，保不住了。

您的意思是……

菜問要截肢？！

33

戴夫有難

這是甚麼地方？

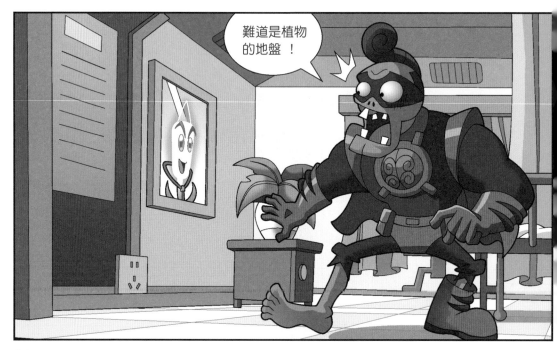

難道是植物的地盤！

剛出龍潭，又入虎穴。我得趕緊離開這裏。

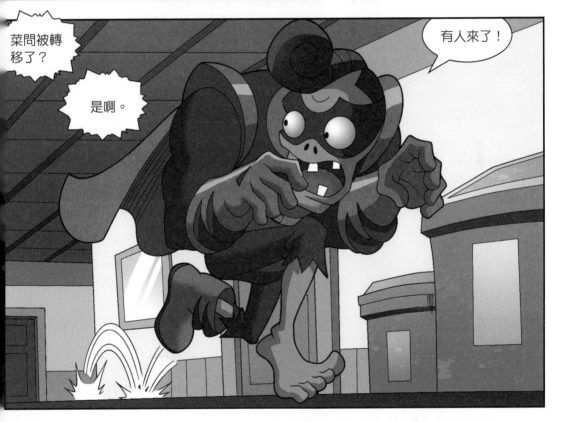
菜間被轉移了？

是啊。

有人來了！

豌豆射手說，火炬樹樁老師也許能救菜問。

菜問真可憐。

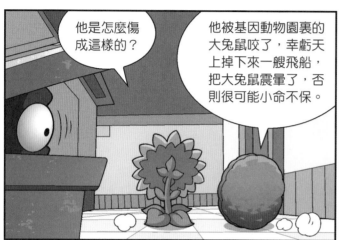

他是怎麼傷成這樣的？

他被基因動物園裏的大兔鼠咬了，幸虧天上掉下來一艘飛船，把大兔鼠震暈了，否則很可能小命不保。

基因動物園？大兔鼠？咬傷？……

等一下，飛船！有了飛船，我就能回去啦！

哼！氣得我一口氣吃了五碗麻辣燙！

大兔鼠已經被送回籠子了。

好。

墜毀的飛船在哪兒？

就在前面。

咦？

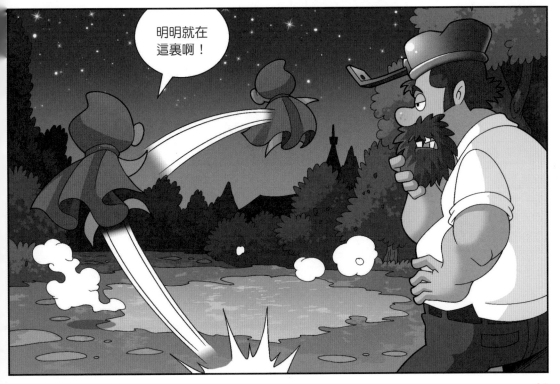

明明就在這裏啊！

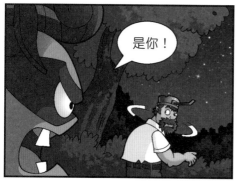

是你！

這位殭屍先生，你夜闖基因動物園，是何居心？

這傢伙好像不認識我了……

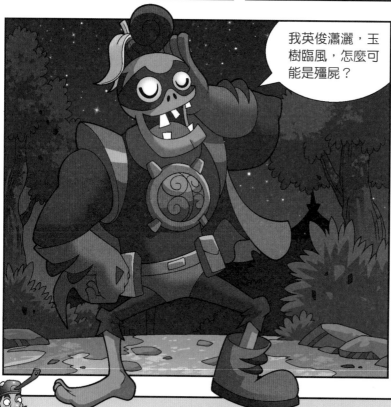

我英俊瀟灑，玉樹臨風，怎麼可能是殭屍？

看長相就知道了！不管是物種，還是人種，基因是會遺傳的……

比如人類，在數十萬年的進化中，為了適應不同地區的自然環境，形成了不同的人種。

世界上的人種主要有尼格羅人種（黑種）、蒙古人種（黃種）、歐羅巴人種（白種）。

哎喲！

行這麼大禮，我可沒壓歲錢給你。

忘了告訴你們，我的強項不是地面攻擊。

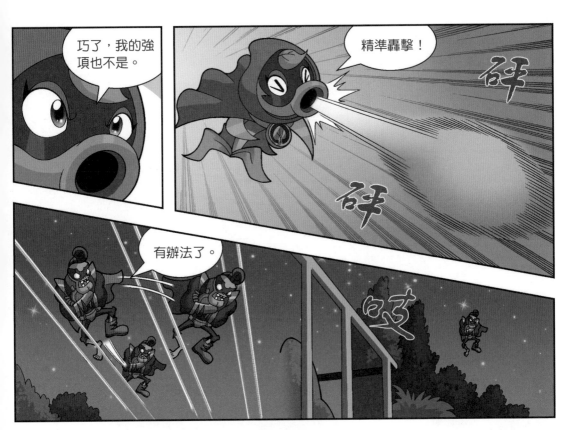

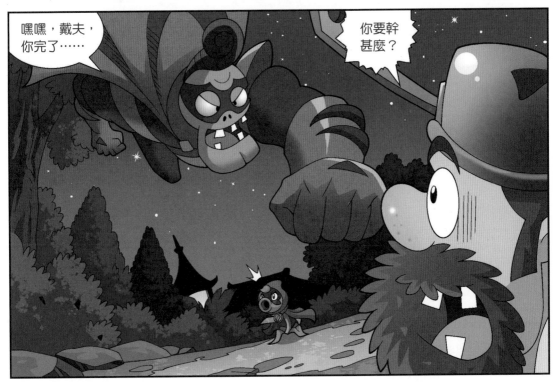

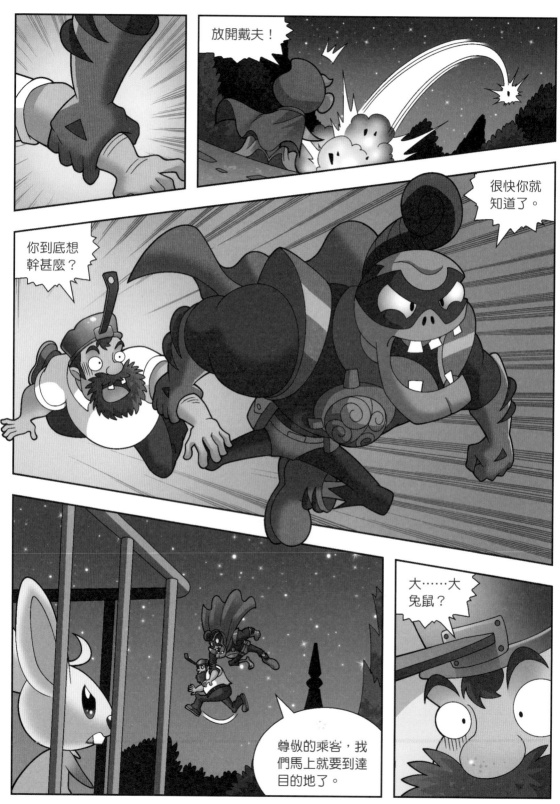

進去吧！

只要你消失，我就徹底安全了。

不要！別過來……

43

博士的基因計劃

別睡了，被淘金殭屍看到，又要扣錢了。

誰睡了？我只是在照鏡子。

你的眼睛被人揍啦？

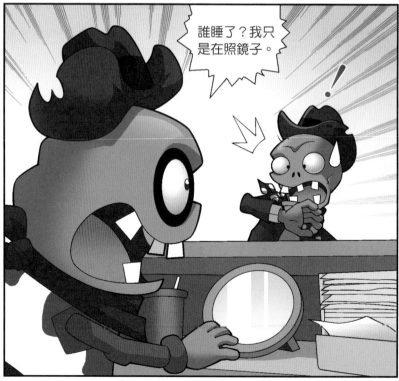

不完全是。

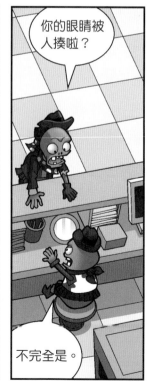

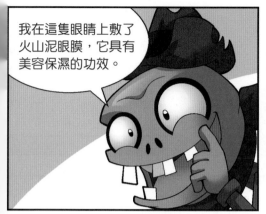

我在這隻眼睛上敷了火山泥眼膜，它具有美容保濕的功效。

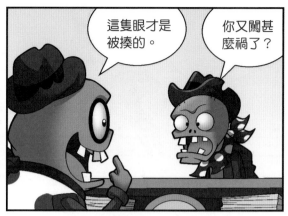

這隻眼才是被揍的。

你又闖甚麼禍了？

我把實驗室裏的一瓶藥水打翻了。

就為這點小事啊？

誰揍你？我幫你教訓他！

是淘金殭屍。

揍得好！誰讓你粗心大意的。

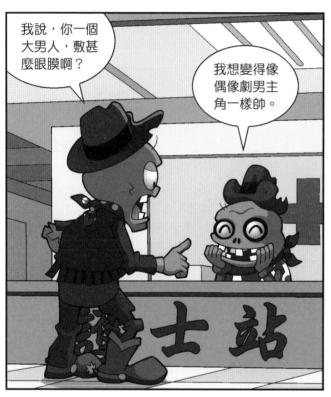

我說，你一個大男人，敷甚麼眼膜啊？

我想變得像偶像劇男主角一樣帥。

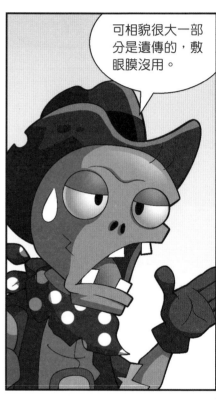

可相貌很大一部分是遺傳的，敷眼膜沒用。

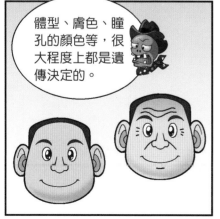

體型、膚色、瞳孔的顏色等，很大程度上都是遺傳決定的。

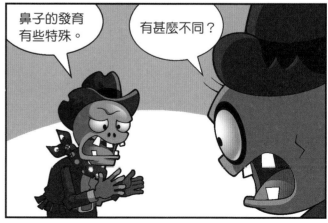

鼻子的發育有些特殊。

有甚麼不同？

鼻子的幾個部分，如鼻樑、鼻孔、鼻根是由不同基因控制的，你的鼻子大小、鼻孔寬窄都是生下來就決定好的……

嬰兒時期的鼻樑都是塌的，但是鼻樑的發育會一直持續到青春期後期，所以，小時候是塌鼻樑，成年後也還是有可能變成高鼻樑的。

那就是說，我還有救！

你們兩個不好好值班光聊天，又想被扣工資嗎？

淘金殭屍醫生！

小鬼，你臉上貼了甚麼？

其實我在敷眼膜啦！

你把眼膜帶到醫院了？

47

帶了多少？

1，2，3，4……

夠了，別數了！

你幹嗎？

上班時間敷眼膜，違反了醫院規定，全部沒收。

喂，我的錢包還在裏面呢！

那更好，一起沒收。

小鬼，你快來看！

基因項目？

新聞上說，博士啟動了一個新的基因項目！

對了，小鬼，基因改造也許能幫你改變容貌喲！

真的嗎？

我明天就去報名！

你們兩個是幹甚麼的？

這個……

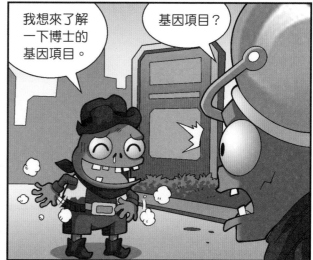

我想來了解一下博士的基因項目。

基因項目？

先抽血，做體檢。

抽血打針太疼了，有沒有不疼的檢查方式？

有。

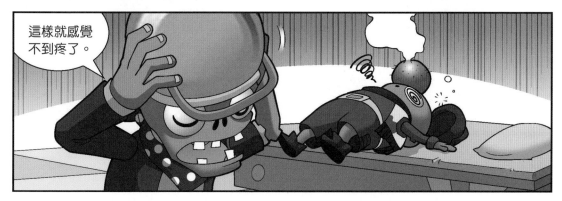

這樣就感覺不到疼了。

20 分鐘後

醒醒，檢查已經做完了。

這就完了？

沒錯，在你無意識的狀態下，我做完了全部檢查。

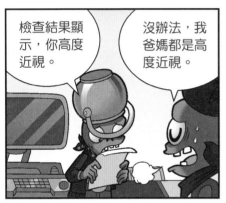

檢查結果顯示，你高度近視。

沒辦法，我爸媽都是高度近視。

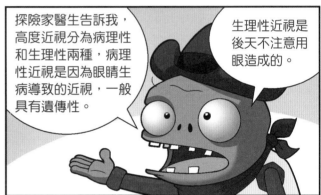

探險家醫生告訴我，高度近視分為病理性和生理性兩種，病理性近視是因為眼睛生病導致的近視，一般具有遺傳性。

生理性近視是後天不注意用眼造成的。

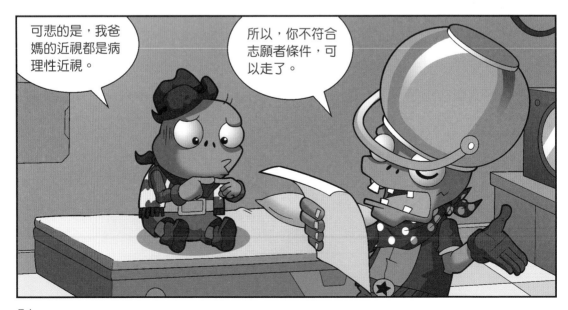

可悲的是，我爸媽的近視都是病理性近視。

所以，你不符合志願者條件，可以走了。

因為博士的項目，只需要世界上最優質的殭屍基因。

可我不是來當志願者的。

我想通過基因技術，擁有偶像劇男主角般的容貌！

出門左轉 800 米，有一家美容醫院，那才是你該去的地方。

嘿——

戴夫？

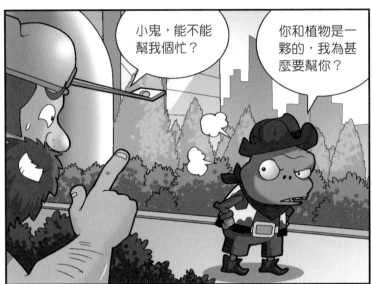

小鬼，能不能幫我個忙？

你和植物是一夥的，我為甚麼要幫你？

你去找殭屍博士，是想了解基因技術吧？

是啊！

而我，就是對基因圖譜瞭如指掌的人。

那你可以讓我變成曠世帥哥嗎？

當然。

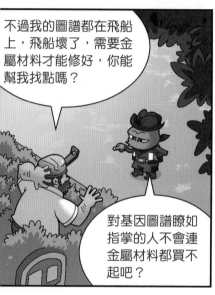

不過我的圖譜都在飛船上，飛船壞了，需要金屬材料才能修好，你能幫我找點嗎？

對基因圖譜瞭如指掌的人不會連金屬材料都買不起吧？

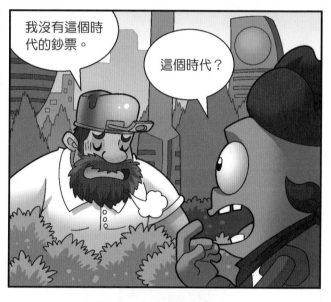

我沒有這個時代的鈔票。

這個時代？

不管怎麼樣，先幫他再說。

57

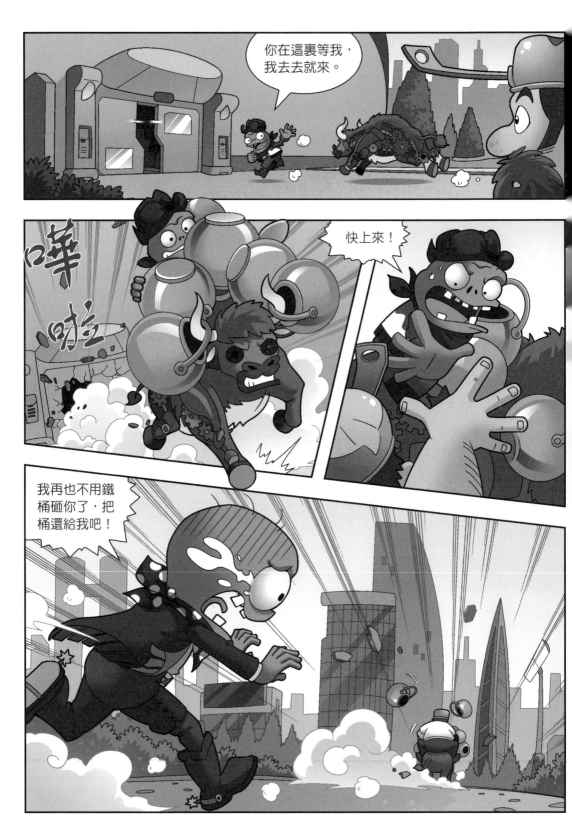

這棟大樓好氣派啊!

招工啟事

招工?

戴夫死了,我也可以開始一段新生活了!

嗡

喔

這扇門是幹甚麼的?

別打開!

兩個戴夫

原來是博士的大樓啊！難怪這麼氣派。

超人殭屍？

你怎麼來了？

我是來應聘的。

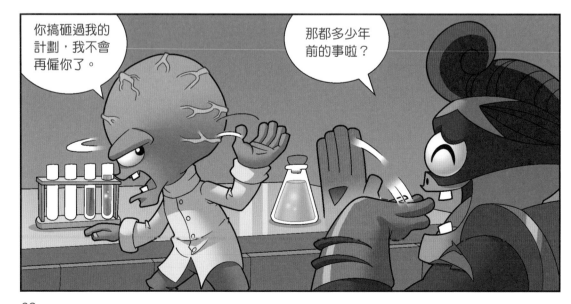

你搞砸過我的計劃，我不會再僱你了。

那都多少年前的事啦？

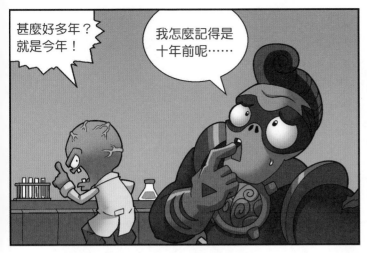

我的基因工程就要超越植物了！

看在你除掉戴夫的份上，我破格錄用你啦！

真的？！

博士——

博士……不，不好了！

我平時是怎麼教你的？不管遇到甚麼事，都要保持鎮定！

真給我丟臉！

對不起。

騎牛小鬼殭屍呢？

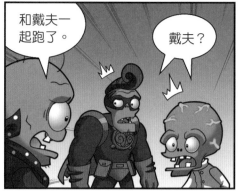

和戴夫一起跑了。

戴夫？

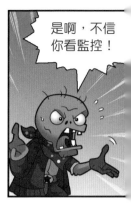

是啊，不信你看監控！

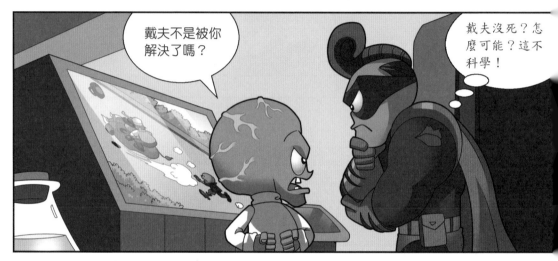

戴夫不是被你解決了嗎？

戴夫沒死？怎麼可能？這不科學！

2019年
09月25日

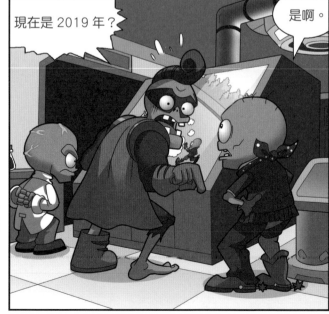

現在是 2019 年？

是啊。

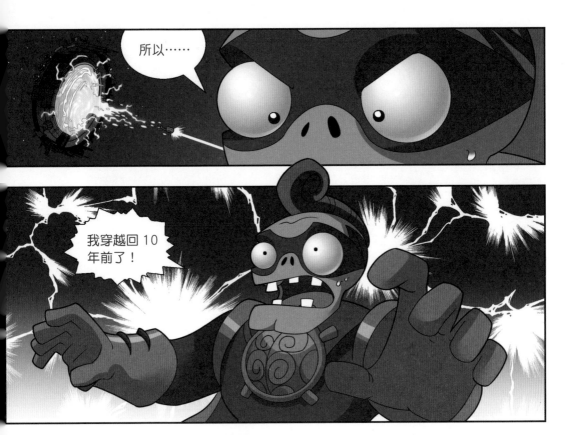

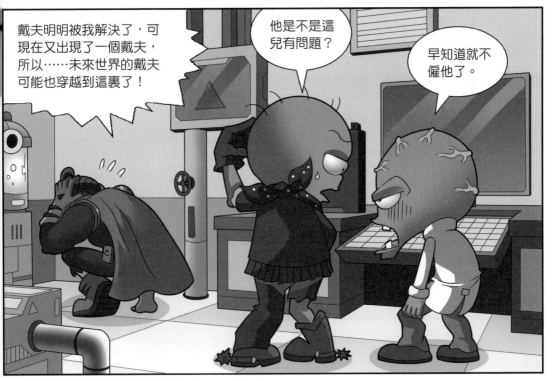

菜問，康復訓練的時間到啦！

菜問？

口帚リ

別碰我！

別用康復訓練當藉口了，你不就是想來看我笑話嗎？

我現在變成這樣，怎麼當醫生，怎麼當保鏢？

菜問……

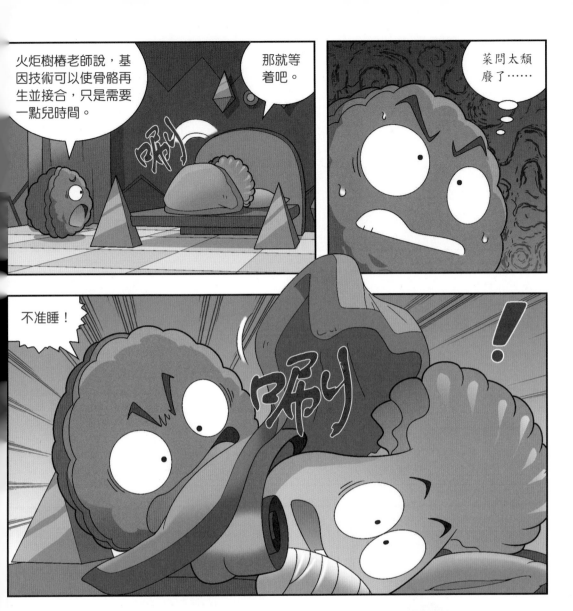

火炬樹椿老師說，基因技術可以使骨骼再生並接合，只是需要一點兒時間。

那就等着吧。

菜問太頹廢了……

不准睡！

火炬樹椿老師還說，骨骼再生的過程中，進行合理的鍛煉，才能恢復得更快。

這是火炬樹椿老師第一次把基因再生技術用在植物身上，能不能成功還不一定呢！

可火炬樹椿老師說……

甚麼都聽火炬樹椿老師的，你自己沒有想法嗎？

我有啊。

我只是受遺傳基因的影響，腦筋轉得不太快而已。

不過火炬樹椿老師說，雖然遺傳基因對智力有影響，但通過後天的勤奮努力，大腦仍有可能進一步發育，成為智商很高的人！

所以，我每天都在努力學習。

你的學習進度好像有點兒慢啊……

兒童智力問答 10000題

菜問，還記得以前我們一起努力準備醫師資格考試嗎？拿出那次的幹勁，不要放棄啊！

醫師資格考試……

也許，我應該聽堅果的。

好吧，那我就去鍛煉一下。

太好啦！

不速之客

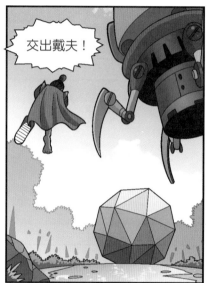

交出戴夫！

博士，有件事我想提醒你一下。

有話就說！

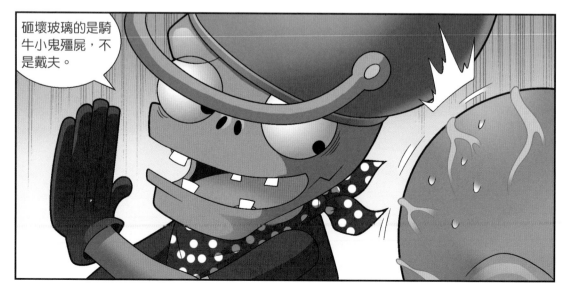

砸壞玻璃的是騎牛小鬼殭屍，不是戴夫。

我不管！

不管是誰砸的，都算在戴夫頭上！

真不講道理。

膽小鬼！

快出來！

別叫了，戴夫不在這兒。

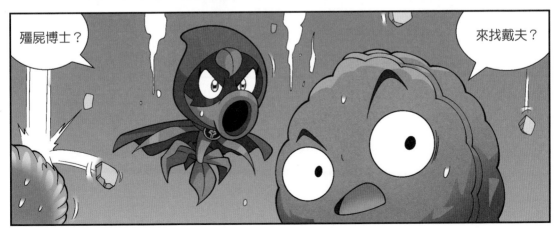

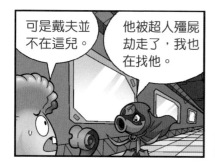

可是戴夫並不在這兒。

他被超人殭屍劫走了，我也在找他。

這個月的工資他還沒給我呢。

幫忙推推吧，這東西挺重的。

嗯！

先別管工資了，不把殭屍博士趕走，我們都得完蛋。

啊，綠影俠真帥！

有甚麼了不起，如果我的手臂沒受傷，一定比她推得還快！

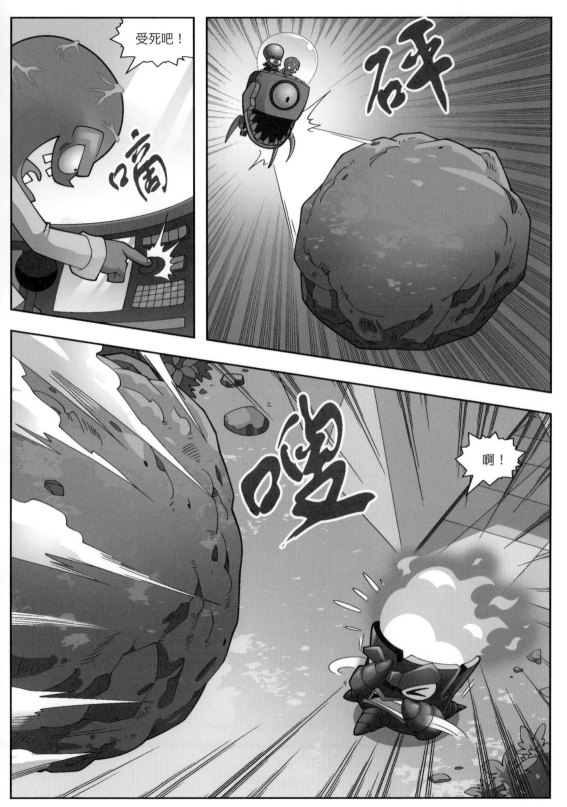

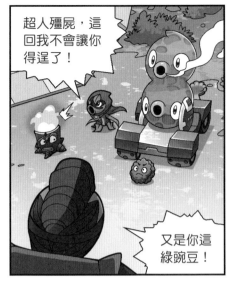

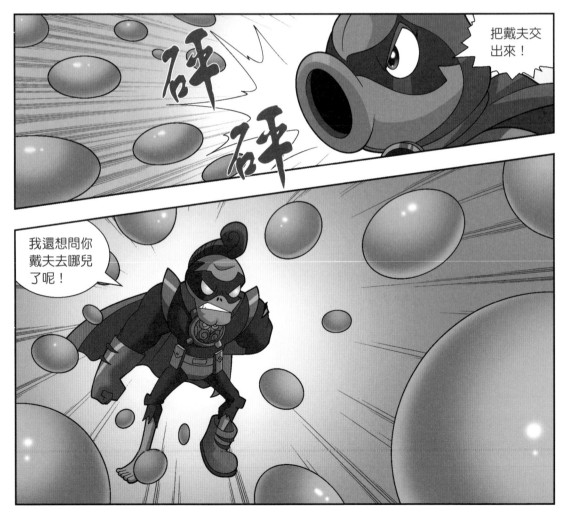

還好我早有準備。

嗚，我還沒準備……

不就幾粒豌豆嗎？哭甚麼？

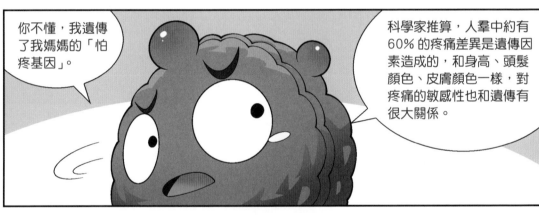

你不懂，我遺傳了我媽媽的「怕疼基因」。

科學家推算，人羣中約有60%的疼痛差異是遺傳因素造成的，和身高、頭髮顏色、皮膚顏色一樣，對疼痛的敏感性也和遺傳有很大關係。

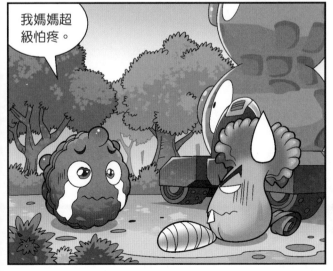

我媽媽超級怕疼。

對疼痛敏感也有好處，能提早發現身體的病變。

79

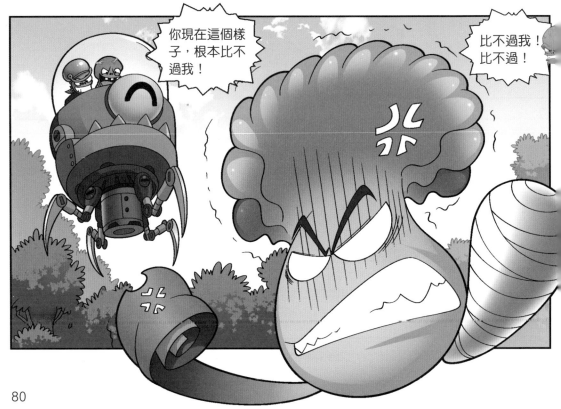

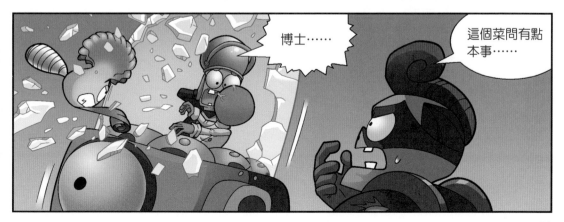

「基因武器」上線

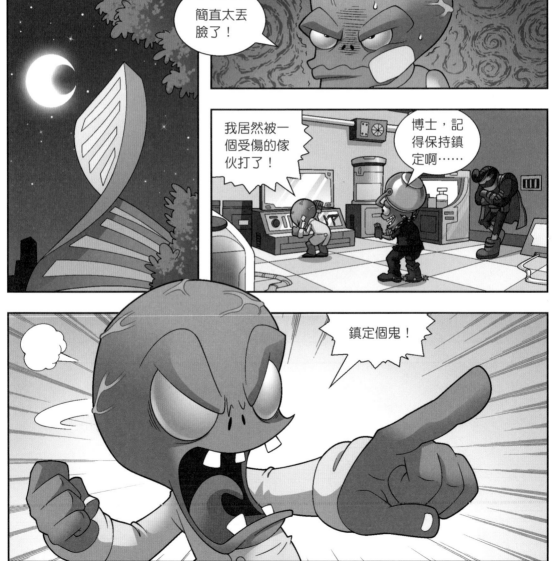

簡直太丟臉了！

我居然被一個受傷的傢伙打了！

博士，記得保持鎮定啊……

鎮定個鬼！

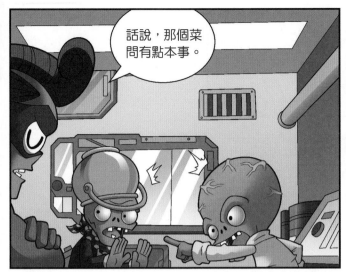

話說，那個菜問有點本事。

你還敢插嘴？！

當時你為甚麼不救我？

我那不是被綠豌豆纏住，脫不開身嘛……

博士，我們不是破解了很多優秀的基因密碼嗎？

那又怎麼樣？

我們為甚麼不利用基因密碼，打造生物武器呢？

看起來挺有趣的。

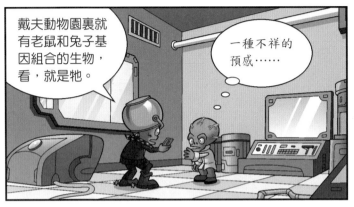

戴夫動物園裏就有老鼠和兔子基因組合的生物，看，就是牠。

一種不祥的預感……

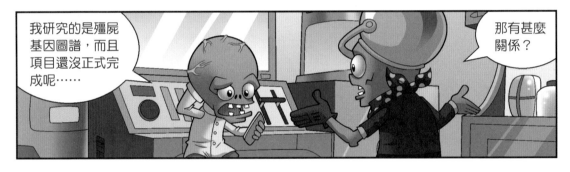

我研究的是殭屍基因圖譜，而且項目還沒正式完成呢……

那有甚麼關係？

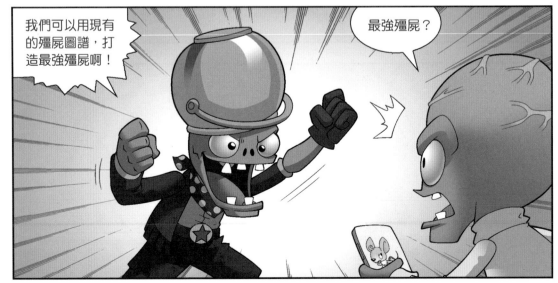

我們可以用現有的殭屍圖譜，打造最強殭屍啊！

最強殭屍？

對呀！

可是，用誰做實驗呢？

這裏你最強壯，你來！

不要啊！

其實，我是外星人，並不是殭屍。

怪不得你會飛。

對，外星人基因配上殭屍基因，應該會更厲害。

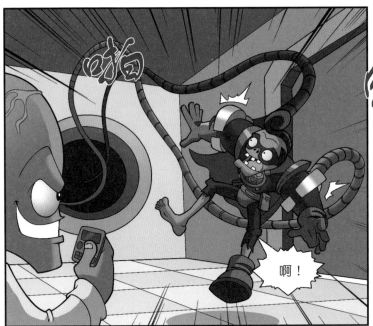

啊！

你們怎麼和戴夫一個德行啊！

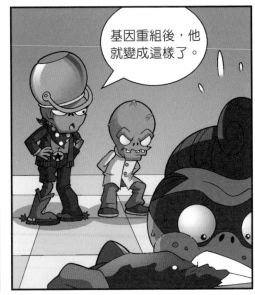

基因重組後，他就變成這樣了。

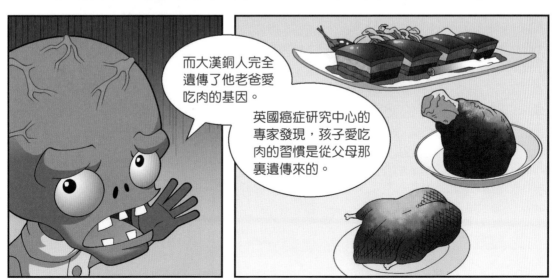

而吃蔬菜和甜點的飲食習慣，則更多是後天培養起來的。

哦。

你要培養多吃蔬菜和水果的飲食習慣呀！

走開！

這麼強！

和強大的超人殭屍比起來，基因動物園又算得了甚麼……

火炬樹樁、戴夫，這次你們死定了……

房頂修好了。

謝謝,幸好有你在。

我的這個實驗室是戴夫投資修建的,不知道他現在怎麼樣了。

奇怪,戴夫是被超人殭屍抓走的,那超人殭屍為甚麼還來這兒找他呢?

是挺奇怪。

這到底是怎麼回事呢……

藏不住的秘密

ㄐㄐ

我變回來啦！

還是自己的樣子最好看，以後再也不瞎折騰了。

ㄐㄐㄐ

誰啊？催命一樣……

90

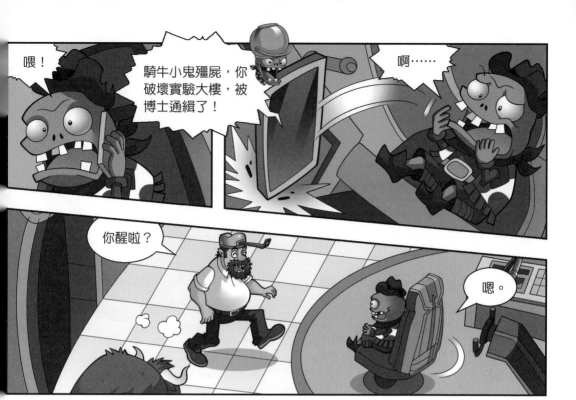

求求你了，我真的不能回殭屍城！

那裏不是你的家嗎？

我還有事要辦，沒時間照顧你。

你怎麼可以這樣！

慢走不送喲！

殭屍城回不去，植物鎮也留不了。哪裏才是我的容身之處呢……

那是甚麼？

他一定是後悔沒留我幫忙，回來找我了！

幸好我當初在籠子下面規劃了避險通道，不然就被大兔鼠咬死了。

戴夫？

你求我的話，搞不好我會跟你回飛船喲！

飛船？

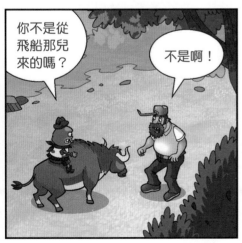

你不是從飛船那兒來的嗎？

不是啊！

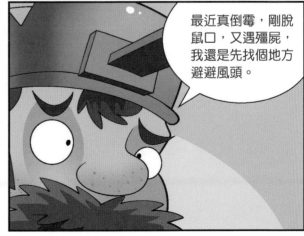

最近真倒霉，剛脫鼠口，又遇殭屍，我還是先找個地方避避風頭。

這傢伙失憶了嗎？

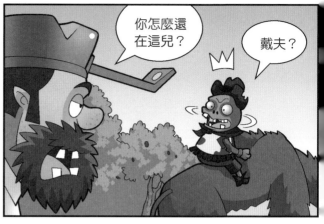

你怎麼還在這兒？

戴夫？

你剛剛不是……

我明白了！

你有一個雙胞胎兄弟吧？而且是同卵的！

雙胞胎？

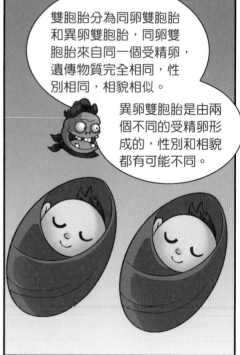

雙胞胎分為同卵雙胞胎和異卵雙胞胎，同卵雙胞胎來自同一個受精卵，遺傳物質完全相同，性別相同，相貌相似。

異卵雙胞胎是由兩個不同的受精卵形成的，性別和相貌都有可能不同。

剛才我看到一個和你長得一模一樣的人，一定是你的同卵雙胞胎兄弟。

我走了。

放他回到殭屍城的話，萬一他到處嚷嚷「雙胞胎戴夫」的事情，說不定會給我惹出麻煩……

你不能走！

我正好缺個助手，你願不願意……

我願意！

在這裏待得愈久，愈容易暴露身份，我得趕緊完成我的宏圖大計……

95

實驗室來客

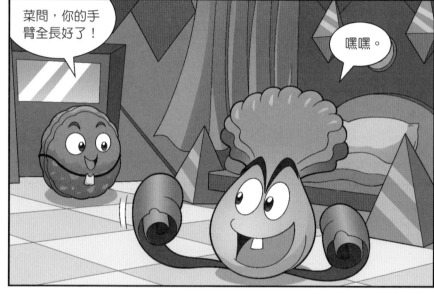

菜問，你的手臂全長好了！

嘿嘿。

太好了，我有救了！

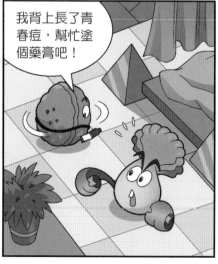

我背上長了青春痘，幫忙塗個藥膏吧！

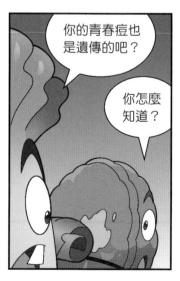

你的青春痘也是遺傳的吧？

你怎麼知道？

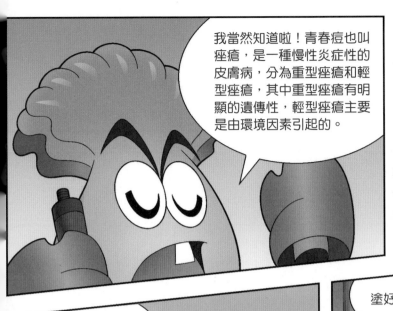

我當然知道啦！青春痘也叫痤瘡，是一種慢性炎症性的皮膚病，分為重型痤瘡和輕型痤瘡，其中重型痤瘡有明顯的遺傳性，輕型痤瘡主要是由環境因素引起的。

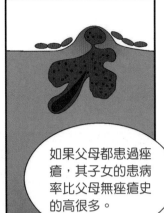

如果父母都患過痤瘡，其子女的患病率比父母無痤瘡史的高很多。

你背上的痘痘，一看症狀就是重型痤瘡。

塗好了。

謝謝！

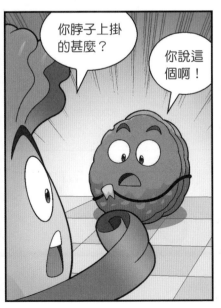

你脖子上掛的甚麼？

你說這個啊！

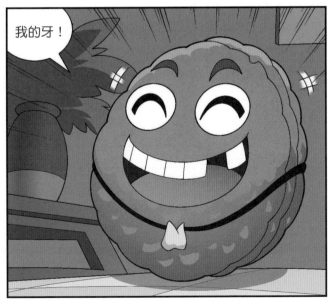

我的牙！

昨天和殭屍的對戰太激烈了，害我掉了一顆牙。我把它串起來留作紀念。

你昨天根本沒出手吧？

我雖然沒出手，但不小心碰着了。

下次我一定不會手軟！

轟轟

殭屍又來了？

菜問，你小聲點，會被發現的。

剛剛還說不會手軟……

你不是想變勇敢嗎？敢不敢和我一起出去瞧瞧？

瞧就瞧！

好酷的飛船啊！

臭殭屍，我的手臂好了，有本事出來對戰！

嗓門夠大的啊！

殭屍出來了！

99

嘿！

戴夫？！

戴夫，你回來了？

我是回來打探消息的，可不是和你合作的。

等等我！

真有殭屍！

你怎麼會和殭屍在一起？

說來話長……

所以你是未來的戴夫？

是的。

難怪超人殭屍說有兩個戴夫……

不過我這次來是有任務的，就是抓捕超人殭屍。

超人殭屍昨天剛來過！

你為甚麼要抓他啊？

因為他是未來世界的逃犯……

祕密行動

POG — 001

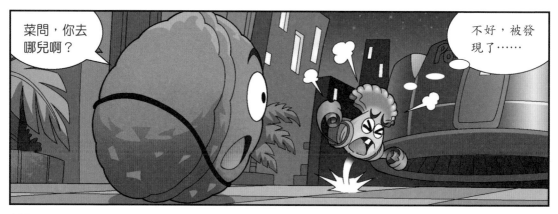

菜問，你去哪兒啊？

不好，被發現了……

我回家。

你不在這兒住了嗎？

我的手臂已經好了。

那我跟你一起走吧！

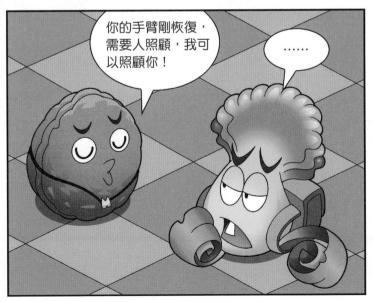

你的手臂剛恢復，需要人照顧，我可以照顧你！

……

謝謝，那我們走吧。

嗯！

103

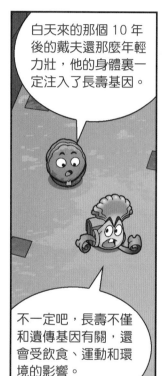

白天來的那個 10 年後的戴夫還那麼年輕力壯，他的身體裏一定注入了長壽基因。

不一定吧，長壽不僅和遺傳基因有關，還會受飲食、運動和環境的影響。

據我所知，通常在人們 40 歲以前，遺傳基因對壽命的影響只佔 15% 至 25%，在良好的環境裏成長，並保持健康的生活方式，是長壽最重要的祕訣之一。

哦。

不管怎麼樣，能在這裏看到未來世界的戴夫，真神奇！

我要把這兩天發生的事情告訴網友！

又來了……

用熱水泡一下，可以加快血液循環。

按摩器可以幫你緩解疲勞。

還有完沒完了……

我還有正事要做呢！

好啦！可以睡覺啦！

終於……

晚安！

晚安！

只要抓住超人殭屍這個逃犯，我就能一雪前恥了！

牛仔殭屍說，殭屍博士懸賞偷取菜問的基因，這是我將功補過的大好機會！

復仇之戰

咣

給我菜問的基因!

我要像菜問那麼強大!

超人殭屍基因重組以後,力量和速度確實提升了,但脾氣也愈來愈大了……

少安毋躁。

你要的東西，我已經懸賞手下去弄了。

博士，騎牛小鬼殭屍把菜問的基因帶來了！

說曹操，曹操就到。

這是菜問的牙齒？

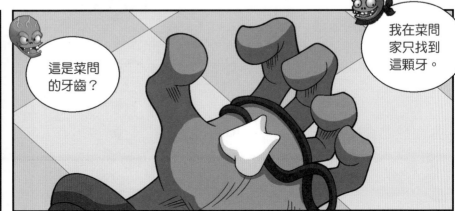

我在菜問家只找到這顆牙。

可我明明記得菜問的牙齒很健康啊，怎麼突然就掉了？

也許是他小時候掉的……乳牙？

有這個可能，不然也不會被做成紀念吊墜。

快給我菜問的基因！

看在你帶回菜問牙齒的份上，砸壞玻璃的事我就不計較了。

太好了！

準備提取基因。

是！

超人殭屍，我來抓你了！

我的玻璃！你們怎麼老跟玻璃過不去？

把逃犯交出來！

甚麼逃犯？

就是他！

鐵桶牛仔殭屍，這裏交給你了。

他是我的生物武器，想要他？

是！

111

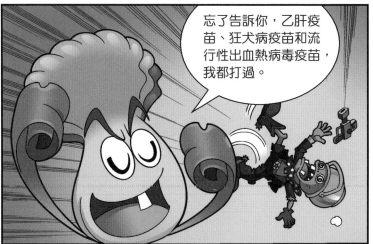

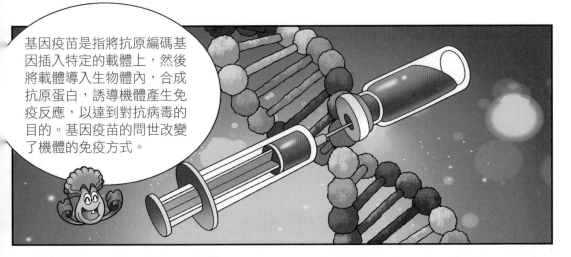

基因疫苗是指將抗原編碼基因插入特定的載體上，然後將載體導入生物體內，合成抗原蛋白，誘導機體產生免疫反應，以達到對抗病毒的目的。基因疫苗的問世改變了機體的免疫方式。

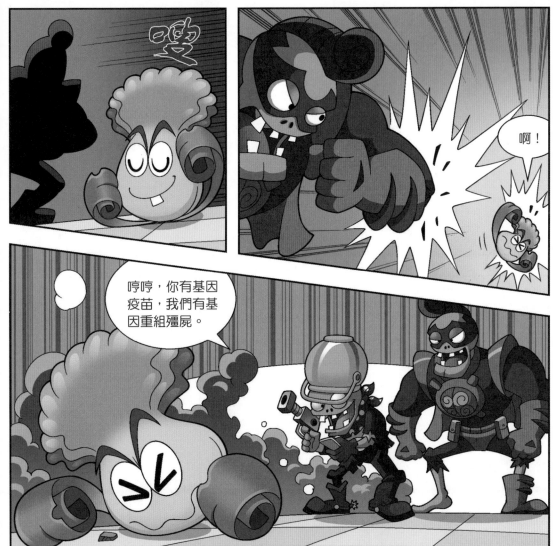

啊！

哼哼，你有基因疫苗，我們有基因重組殭屍。

勇氣從何而來

火炬樹椿
實驗中心

你在研究甚麼
新玩意？

我才不像你，
玩心那麼重。

我在研究基因診斷技
術，從 DNA 中分析
基因的狀態，對疾病
做出明確的診斷。

基因診斷技術還能
預知可能出現的疾
病，應用在產前診
斷等方面。

一點也不
好玩。

菜問在這兒嗎？

不在，他不是一直和你在一起嗎？

我早上起牀的時候，發現他不見了。

我到處都找不到他，還有，我的那顆牙也失蹤了……

嗶

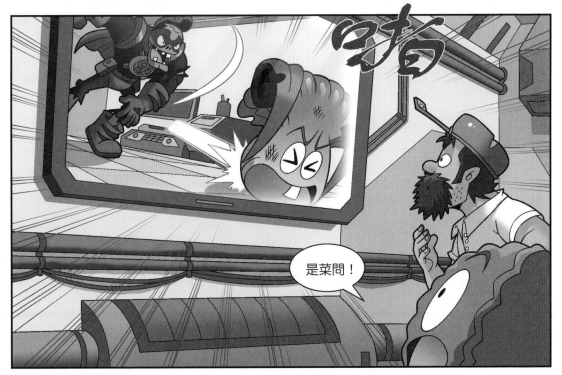

晤

是菜問！

火炬樹樁、戴夫，菜問在我這兒。

殭屍博士！

想救他的話，明天早上 10 點，拿基因圖譜來換。

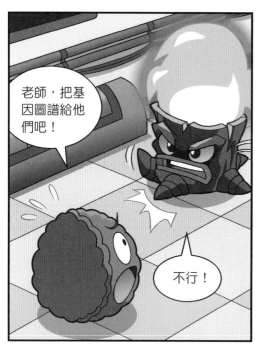

老師，把基因圖譜給他們吧！

不行！

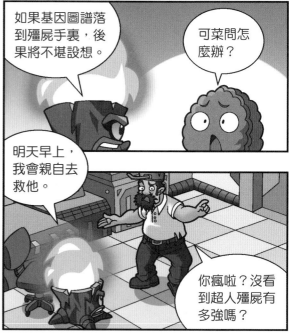

如果基因圖譜落到殭屍手裏，後果將不堪設想。

可菜問怎麼辦？

明天早上，我會親自去救他。

你瘋啦？沒看到超人殭屍有多強嗎？

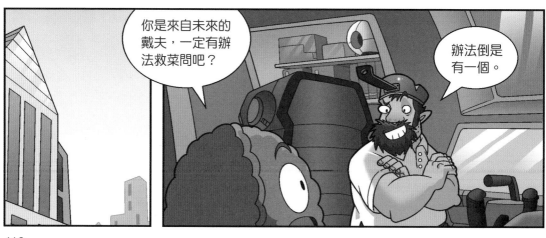

你是來自未來的戴夫，一定有辦法救菜問吧？

辦法倒是有一個。

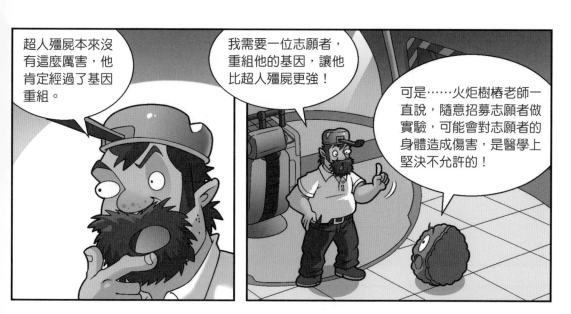

超人殭屍本來沒有這麼厲害，他肯定經過了基因重組。

我需要一位志願者，重組他的基因，讓他比超人殭屍更強！

可是……火炬樹樁老師一直說，隨意招募志願者做實驗，可能會對志願者的身體造成傷害，是醫學上堅決不允許的！

算了，管不了這麼多了，我來當志願者！

還以為你多勇敢呢……

勇敢……

你確定嗎？要打敗超人殭屍，必須涉及多方面的基因重組，過程會非常痛苦。

我不是很確定……

我要成為勇敢的植物，救出好朋友！

等着我！

117

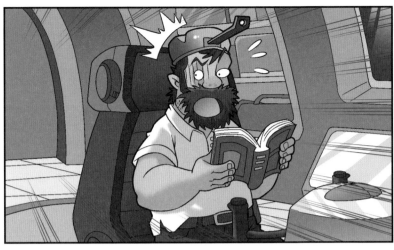

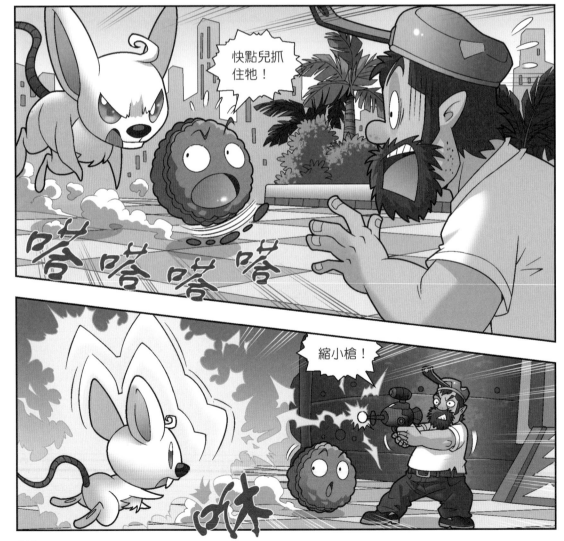

118

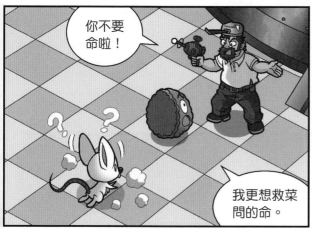

你不要命啦！

我更想救菜問的命。

火炬樹樁老師說基因合成的動物有很多神奇之處，剩下的就拜託你了！

包在我身上！

嗯！

親愛的朋友，來自未來世界的戴夫要對大兔鼠進行基因重組了，希望重組之後的大兔鼠能幫我們救出菜問，祝我們好運吧！

我來了！

別相信他！！

超人的弱點

你是來送基因圖譜的嗎？

不是。

我是來打敗你的。

打敗我？

笑死人了。

哈哈哈

有甚麼好笑的？

122

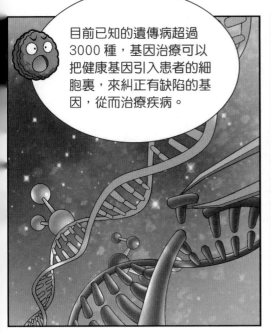

目前已知的遺傳病超過 3000 種，基因治療可以把健康基因引入患者的細胞裏，來糾正有缺陷的基因，從而治療疾病。

基因治療已應用於一些遺傳病（如血友病、家庭性高膽固醇血症）、惡性腫瘤、心血管疾病、感染性疾病等，並取得了很多成果。

瞧，基因技術治好了我的青春痘！

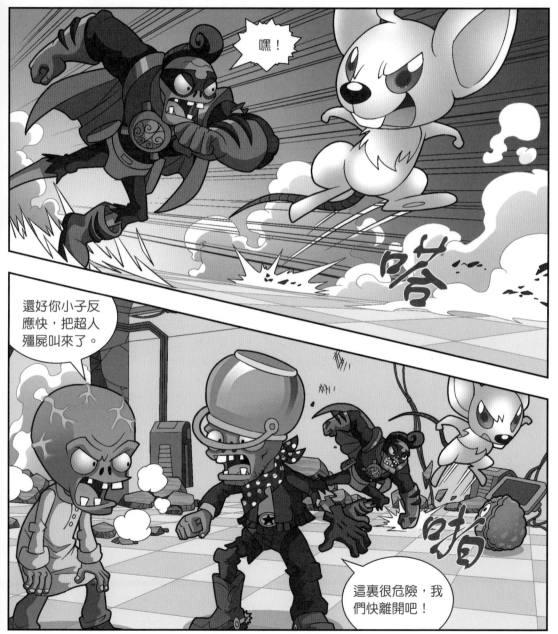

老是這麼躲着也不是辦法，得想個辦法攻擊他⋯⋯

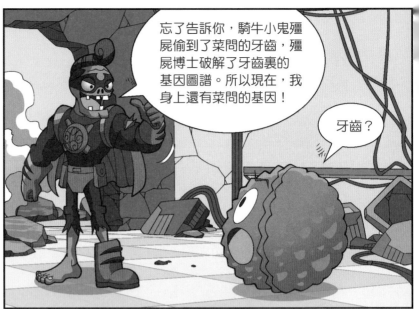

忘了告訴你，騎牛小鬼殭屍偷到了菜問的牙齒，殭屍博士破解了牙齒裏的基因圖譜。所以現在，我身上還有菜問的基因！

牙齒？

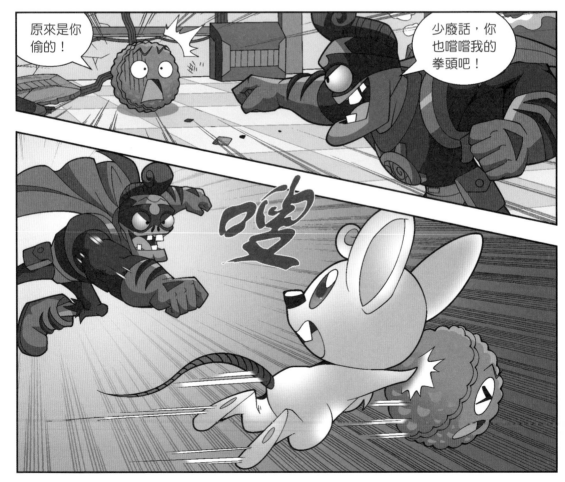

原來是你偷的！

少廢話，你也嚐嚐我的拳頭吧！

嘎

疼疼疼！

……

我也忘了告訴你，其實那顆牙齒是我的，我以前超級怕疼的。

現在，我知道你的弱點了！

大兔鼠，看你的啦！

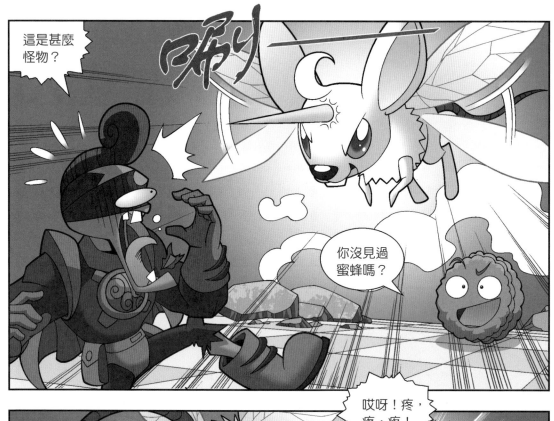

這是甚麼怪物？

你沒見過蜜蜂嗎？

哎呀！疼，疼，疼！

我認輸！

告訴我，菜問在哪兒？

他被關在地下室裏。

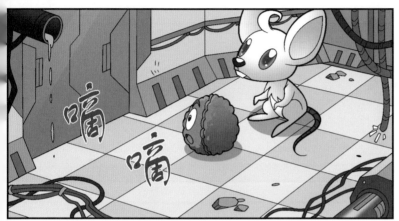

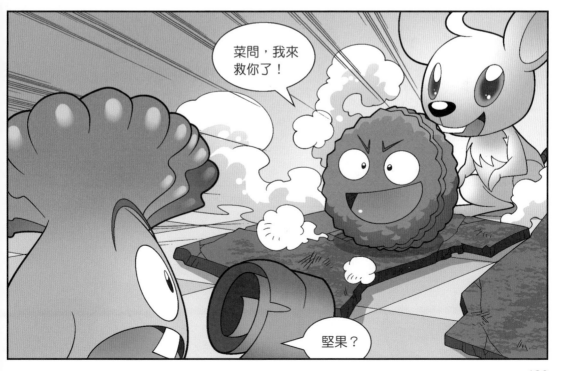

基因大亂鬥

你真的要自投羅網嗎？

反正我是不會把基因圖譜交出去的。

我去交換菜問。

不用啦！

131

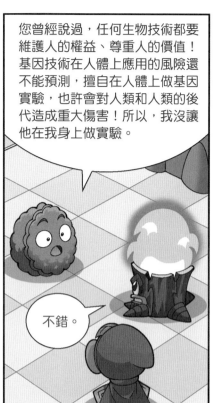

您曾經說過，任何生物技術都要維護人的權益、尊重人的價值！基因技術在人體上應用的風險還不能預測，擅自在人體上做基因實驗，也許會對人類和人類的後代造成重大傷害！所以，我沒讓他在我身上做實驗。

不錯。

如果人能夠通過基因重組使自己擁有優良的基因，那對其他人來說也是不公平的，會造成很嚴重的社會問題！

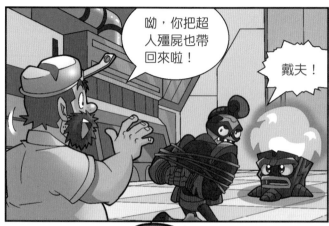

呦，你把超人殭屍也帶回來啦！

戴夫！

我代表未來世界的居民，謝謝你們幫我抓到逃犯！

放開我！

我不是逃犯，戴夫才是！

就這樣讓他把超人殭屍帶走嗎？

到底該相信誰呢……

堅果，謝謝你。

不用氣呀！

你今天勇闖殭屍博士實驗室，太帥了！

我終於像你一樣勇敢了！

啊！

你怎麼了？

我的胸口好疼……

怎麼會這樣啊？

我也……不知道……

對了！

超人殭屍……攻擊我的時候……大兔鼠推了……我一把，然後……然後……

然後怎麼了？

然後我……不小心……撞到了一根注射針管……被刺了……

注射針管？！

那根針管一定有問題！

你堅持一下，我去找火炬樹椿老師。

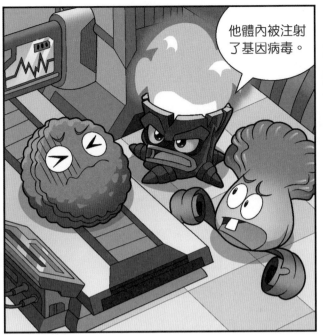

他體內被注射了基因病毒。

而且不止一種!

堅果會好起來嗎?

我只能先用干擾素抑制病毒增殖。

干擾素是甚麼?

它是一種基因工程藥物,有抗病毒、抑制細胞增殖、抗腫瘤的作用。

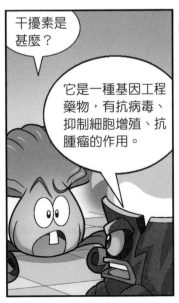

干擾素的本質是蛋白質,是將目的基因用 DNA 重組的方法連接到載體上,然後將載體導入目標細胞,最後從目標細胞中提取蛋白質並做成製劑,從而成為蛋白類藥物或疫苗。

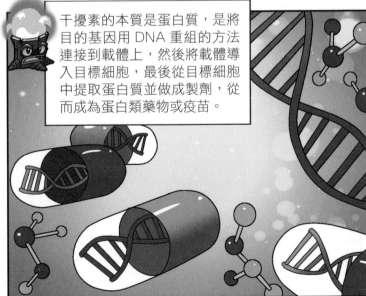

當今，通過基因工程生產出的藥物還有生長激素、胰島素、紅血球生成素、白血球介素等，這些基因藥物可以有效地控制和治療侏儒症、糖尿病、腎衰竭、腫瘤等疾病。

堅果身體內部的基因病毒又多又雜，依靠現在的醫療水平，想治癒只能憑運氣了。

現在的技術治不好……

雖然我不相信，但好像已經別無他法了……

嘩了

嘩了

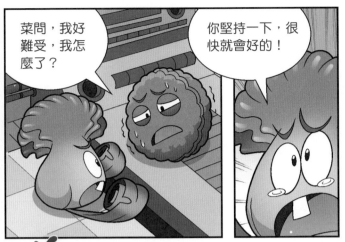

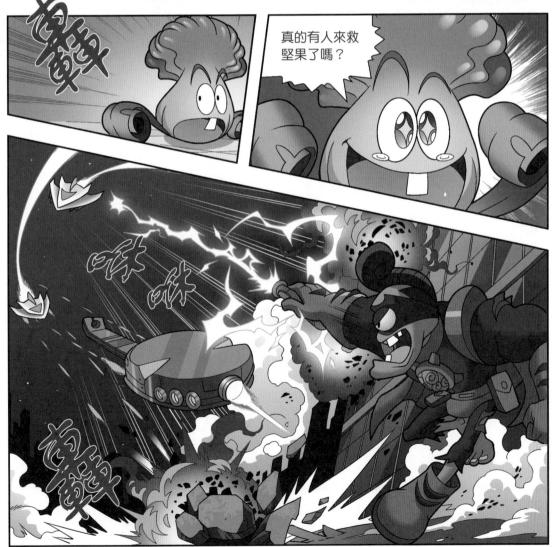

137

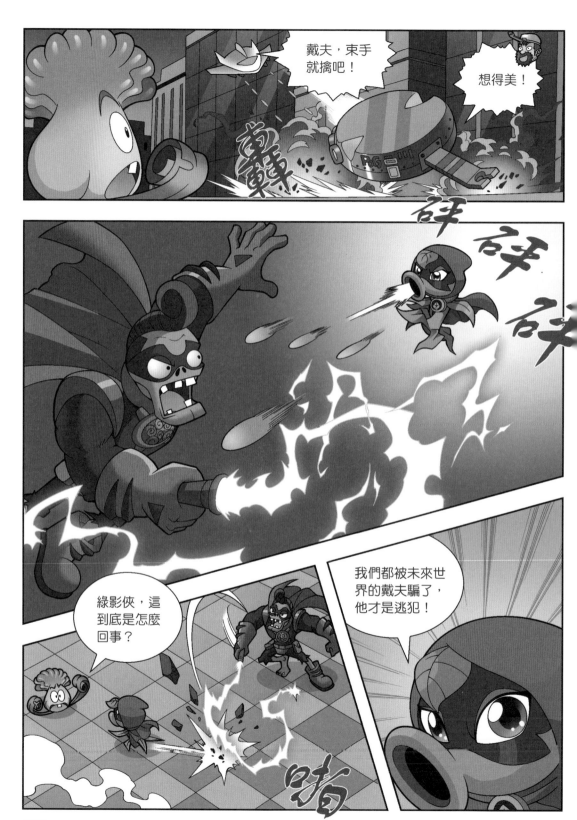

138

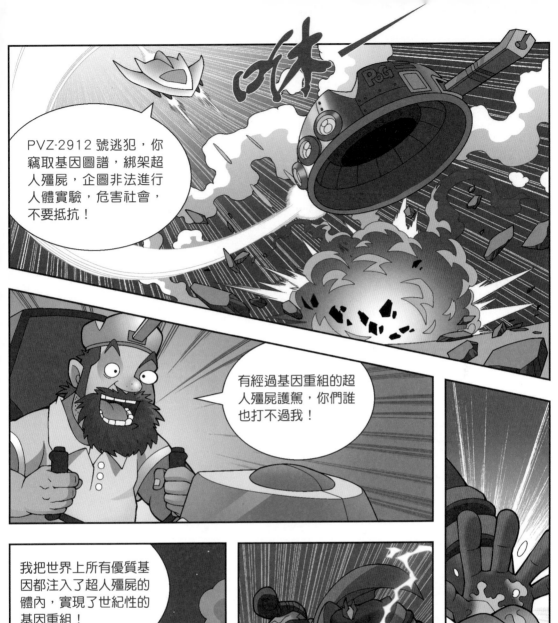

PVZ-2912 號逃犯，你竊取基因圖譜，綁架超人殭屍，企圖非法進行人體實驗，危害社會，不要抵抗！

有經過基因重組的超人殭屍護駕，你們誰也打不過我！

我把世界上所有優質基因都注入了超人殭屍的體內，實現了世紀性的基因重組！

超人殭屍之前說的是真的，戴夫才是逃犯！

嘿！

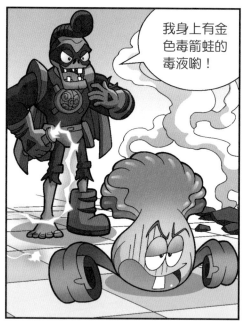

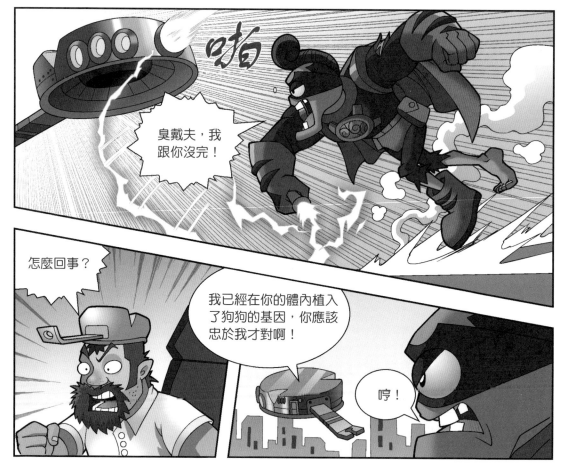

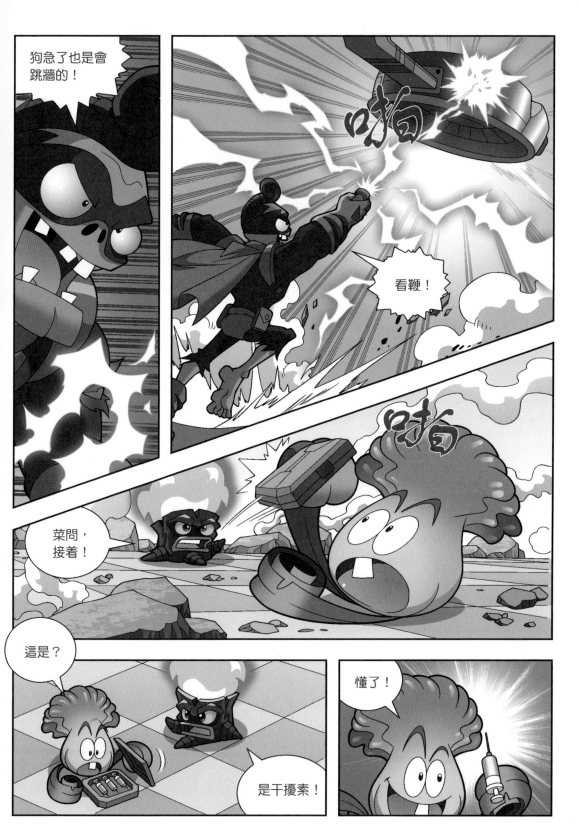

141

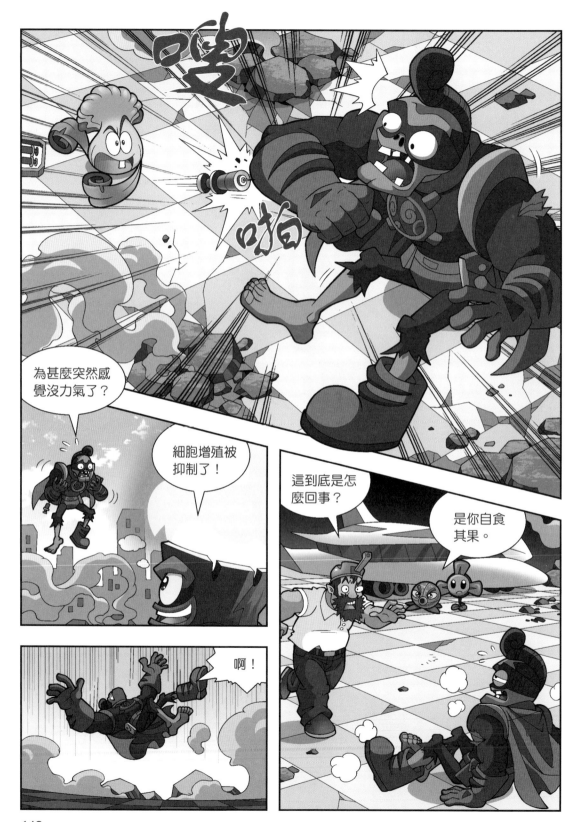

142

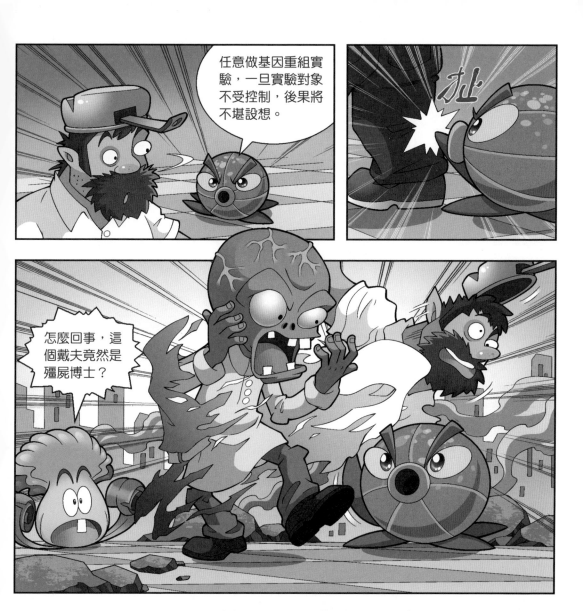

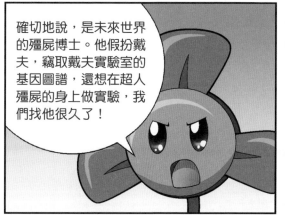

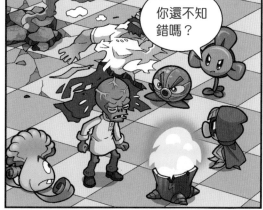

143

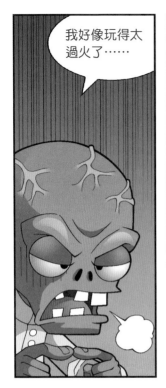

我好像玩得太過火了⋯⋯

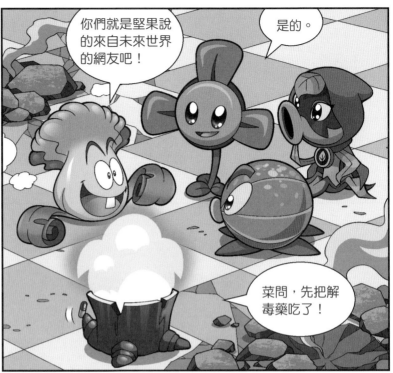

你們就是堅果說的來自未來世界的網友吧！

是的。

菜問，先把解毒藥吃了！

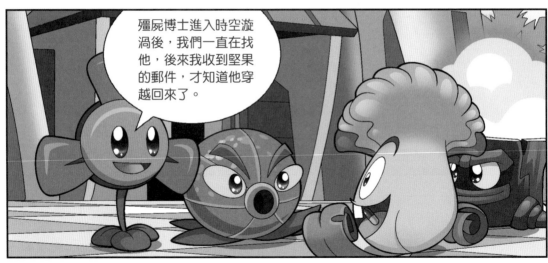

殭屍博士進入時空漩渦後，我們一直在找他，後來我收到堅果的郵件，才知道他穿越回來了。

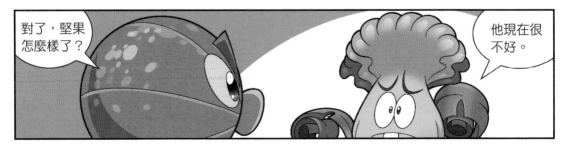

對了，堅果怎麼樣了？

他現在很不好。

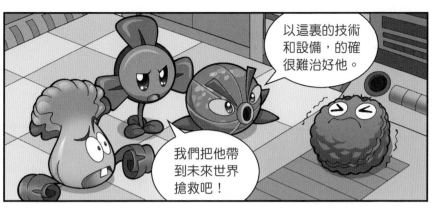

以這裏的技術和設備,的確很難治好他。

我們把他帶到未來世界搶救吧!

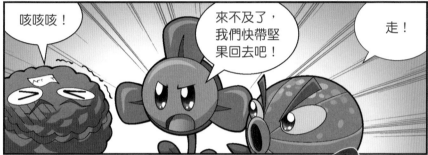

咳咳咳!

來不及了,我們快帶堅果回去吧!

走!

呼—

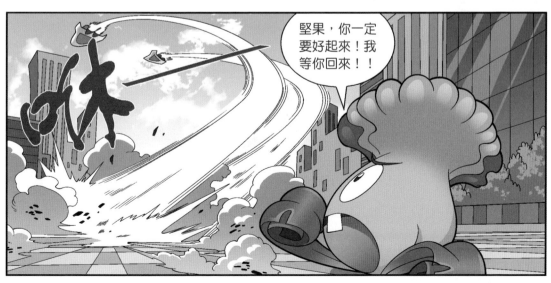

堅果,你一定要好起來!我等你回來!!

（未完待續……）

顯性基因與隱性基因

在遺傳學中，我們將同種生物同一性狀的不同表現形式稱為相對性狀。顯性性狀和隱性性狀是一對相對性狀。一般來說，雙眼皮、有耳垂、有酒窩、大眼睛等屬於顯性性狀，而單眼皮、無耳垂、無酒窩、小眼睛等則屬於隱性性狀。控制顯性性狀的基因，稱為顯性基因；控制隱性性狀的基因，稱為隱性基因。顯性基因的力量較強，可以決定性狀表現；隱性基因力量較弱，無法單獨決定性狀表現。

以單雙眼皮為例，只要攜帶了顯性基因，其表現出的性狀就一定是雙眼皮；但即便是雙眼皮，也很有可能攜帶着單眼皮的基因。一般情況下，單雙眼皮的遺傳概率如下：

（1）只要父母雙方有一人不攜帶單眼皮基因，他們的子代 100%為雙眼皮；

（2）父母雙方為雙眼皮，但都攜帶單眼皮基因，他們的子代有75%的概率為雙眼皮；

（3）當父母雙方有一人為攜帶單眼皮基因的雙眼皮，另一人為

單眼皮時，他們的子代仍有 50% 的概率為雙眼皮；

（4）只有當父母雙方均為單眼皮時，他們的子代才 100% 為單眼皮。

為甚麼「隱性基因」仍然會對人體性狀有影響？

當顯性基因存在時，隱性基因的表達就會受到抑制，但其所攜帶的遺傳信息並沒有受到影響，仍然能夠遺傳下去。當兩個隱性基因在一起的時候，它所控制的性狀就會表現出來。

血型是怎麼遺傳的？

我們都知道常用的 ABO 血型系統有四種血型，分別是 A 型、B 型、AB 型和 O 型，由基因 A、B、O 控制，其基因形式共有 OO 型、AO 型、AA 型、BO 型、BB 型以及 AB 型六種。由於基因 A 和 B 是顯性基因，基因 O 是隱性基因，所以同時檢測到的 A 型血，其基因型可能是 AO 型或 AA 型，B 型血的基因型可能是 BO 型或 BB 型。

正因為如此，如果父母都是 A 型血，且他們攜帶的是 AO 型基因時，那麼當父母雙方攜帶的 O 型遺傳因數的精卵結合時，孩子就可能是 O 型血。理論上說，血型分別是 A 型和 B 型的父母生出的孩子可以是任意一種血型，但 O 型血的父母則只能生出 O 型血的孩子。在中國各族人的血型中，A 型、B 型及 O 型血各佔約 30%，AB 型血僅佔 10% 左右。

為甚麼基因學家都喜歡「觀察」雙胞胎？

同卵雙生兒具有相同的遺傳基礎，他們之間的任何差異都來自子宮內的生存條件和出生後環境因素的影響；而異卵雙生兒的遺傳基礎不同，但後天的環境因素可以相同，所以遺傳學家們會利用雙生兒來確定一些症狀是由遺傳因素決定的還是由環境因素造成的。

例如，在智力方面，同卵雙生兒如果在同一個家庭中成長，他們的智力不會有很大的差別；而一些從小就分開撫養的同卵雙生兒，他們的智力差別就可能很大，教育條件良好的孩子明顯比教育條件惡劣的孩子智力水平高，可見智力水平受環境因素影響非常大。

在身高方面，同卵雙生兒無論是一起撫養還是分開撫養都很相似；相反，異卵雙生兒則可能相差很多，可見身高主要是由遺傳因素決定的。

混血寶寶的膚色會更像誰？

膚色是人類最明顯的特徵之一，我們皮膚的顏色是由染色體裏面的七個不同的基因決定的，這些基因對後代的作用無差別。以混血兒為例，如果一個純白人和一個純黑人結合，他們會擁有一個混

血兒。這個混血兒的膚色基因同時來自白人和黑人，但由於白色和黑色兩種膚色基因決定膚色的概率相同，因此這個孩子的膚色不確定：可能呈純白，也可能呈純黑。一般來說，膚色的遺傳會遵循「中和」法則，也就是說寶寶的膚色會介於父母的膚色之間；如果父母的膚色都較黑，那寶寶是白皮膚的概率幾乎為零。

為甚麼「黑眼睛」和「藍眼睛」的後代一定是黑眼睛？

按照眼球顏色的遺傳規律，黑色等深顏色相對淺顏色是顯性基因；也就是說，如果爸爸的眼睛是棕色或黑色，媽媽的眼睛是藍色或綠色，並且爸爸的家族並沒有淺瞳色的歷史，那麼生出來的寶寶必定會擁有深色的眼睛。

體型遺傳

　　研究表明，一般父母中有一方肥胖的，其子女的肥胖發生率為32%至33.6%；父母雙方均肥胖的，其子女的肥胖發生率為60%至80%；而父母都苗條的，其子女的肥胖發生率僅為7%至10%。

　　雖然基因的作用很大，但後天的生活環境對體型也有很大影響，如果不想有發胖的趨勢，就要盡快養成良好的生活習慣，並加強體育鍛煉。

身高遺傳

　　我們的身高有將近70%的概率取決於遺傳因素。身高的遺傳表現為多基因遺傳，但這些基因沒有明確的顯隱關係，而是分為有效基

因與無效基因。父母遺傳給子女的有效基因愈多，子女也就愈高，與父母的身高並沒有甚麼直接關係。所以遺傳基因對於身高來說也具有很大的隨機性，遺傳也並不是影響身高的決定性因素，如果人在幼年時期能得到充足的營養，對身高的增長也會有很大幫助。

「傳男不傳女」的少禿頂

我們都知道男性禿髮會比女性禿髮更嚴重，但這是為甚麼呢？除了睡眠不足、飲食不規律、精神壓力大等因素會導致脫髮外，禿頂最重要的一個原因就是基因遺傳。醫學上所說的雄激素性禿髮（常見的禿髮類型），是由於受毛囊基因的影響，

毛囊部位對於體內產生的雙氫睾酮的抵抗力差，發生萎縮，從而使頭髮變稀少，甚至完全停止生長；由於女性雄激素水平普遍較低，所以很少會出現禿頂的情況。

少禿頂在男寶寶身上為顯性遺傳，在女寶寶身上為隱性遺傳。如果母親是少禿頂，那麼男寶寶 100% 會遺傳少禿頂。如果父親是少禿頂，男寶寶不一定會遺傳少禿頂。如果父親不是少禿頂，女寶寶一定不會少禿頂。

不愛吃芫荽也是遺傳？

芫荽可能是食物界爭議最大的一種蔬菜，喜歡它的人覺得它有一種類似檸檬或酸橙的清新氣味，吃甚麼都恨不得放上一把；而不喜歡它的人則避之不及，認為它有明顯的肥皂味或腐爛味，在英文中，芫荽的詞根甚至是「臭蟲」。全世界大約有七分之一的人無法接

受芫荽，在東亞這個數據更是高達 21％，其實，這並不是因為人們挑食，而是因為遺傳基因在作祟。

研究顯示，人們對芫荽的喜惡很大程度上與一種叫作 OR6A2 的基因有關，它是一種跟嗅覺相關的基因。當 OR6A2 基因產生變異時，人們就會表現出對芫荽的排斥，覺得芫荽聞起來有鹼性肥皂味。通過實驗，遺傳學家們還發現了另外三種接收特殊氣味的基因，其中兩種是包含接收苦味的基因，還有一種是接收刺激性氣味（比如芥末氣味）的基因。

遺傳病

遺傳病是指完全或部分由遺傳因素決定的疾病，具有先天性、終身性、發病率高等特點，大致可分為染色體病、單基因病和多基因病三類。

染色體病表現為染色體數目或結構異常，嚴重者在胚胎早期便會死亡，存活的染色體畸變者也會造成機體畸形、智力水平低下、

生長發育遲緩等綜合症，目前暫無有效治療方法。

　　單基因病主要指由一對等位基因突變導致的疾病，通常在男性身上多發生，紅綠色盲、先天性聾啞、血友病、家族性高膽固醇血症等都是常見的單基因病。

　　多基因病則是多個基因共同作用而產生的疾病，常表現出家族聚集現象，這類疾病主要是由遺傳因素導致的，但環境因素也會對其產生影響。常見的高血壓、先天性心臟病、癲癇、哮喘、脣裂等都屬於多基因病。

　　目前已發現的遺傳病超過三千種，但大多無法根治，只能依靠藥物、手術等控制發病概率和病情發展，只能消除一代人的病痛，治標不治本。我們寄望未來的基因療法能夠從根本上解決致病基因。

甚麼是「轉基因技術」？

　　轉基因技術是將人工分離或修飾過的優質基因導入生物體基因組中，從而達到改造生物的目的。在導入基因的作用下，生物體本身的性狀、可遺傳的性狀都會發生改變。利用轉基因技術，科學家們可以根據不同的需求改造生物的遺傳特性。

　　在醫學領域，以前糖尿病患者只能靠從大量動物胰腺中提取的胰島素來控制病情。後來，科學家們利用轉基因技術，將人體中控制

分泌胰島素的基因導入大腸桿菌或者酵母菌裏，利用這些細菌繁殖速度快的特性，大量、快速生產胰島素，全球的糖尿病患者才得以獲得大量質優價廉的胰島素，從而使疾病得到更好的治療。

　　常見的乙肝疫苗、狂犬病滅活疫苗等也是轉基因技術的產物。除此之外，轉基因技術已廣泛應用於工業、能源、新材料等領域。

責任編輯：華　田

裝幀設計：龐雅美　鄧佩儀

排　版：楊舜君

印　務：劉漢舉

植物大戰殭屍 2 之人體漫畫 06
—— 基因密碼時空戰

□

編繪

笑江南

□

出版

中華教育

香港北角英皇道 499 號北角工業大廈一樓 B

電話：（852）2137 2338　傳真：（852）2713 8202

電子郵件：info@chunghwabook.com.hk

網址：http://www.chunghwabook.com.hk

□

發行

香港聯合書刊物流有限公司

香港新界荃灣德士古道 220-248 號

荃灣工業中心 16 樓

電話：（852）2150 2100　傳真：（852）2407 3062

電子郵件：info@suplogistics.com.hk

□

印刷

美雅印刷製本有限公司

香港觀塘榮業街 6 號 海濱工業大廈 4 樓 A 室

□

版次

2023 年 3 月第 1 版第 1 次印刷

© 2023 中華教育

□

規格

16 開（230 mm×170 mm）

□

ISBN：978-988-8809-37-0

植物大戰殭屍 2·人體漫畫系列

文字及圖畫版權 © 笑江南

由中國少年兒童新聞出版總社在中國首次出版　所有權利保留

香港及澳門地區繁體版由中國少年兒童新聞出版總社授權中華書局出版